CREATIVE DEMOCRACY

クリエイティブデモクラシー

「わたし」から
社会を変える、
ソーシャルイノベーションの
はじめかた

CREATIVE DEMOCRACY
SOCIAL INNOVATION
ENABLING INFRASTRUCTURE

一般社団法人 公共とデザイン＝著

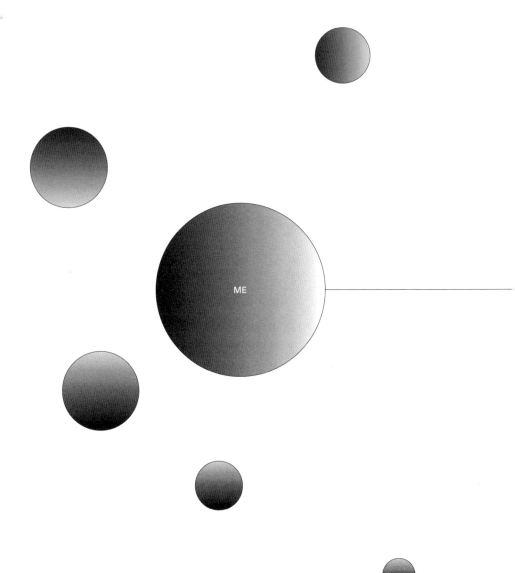

ME

Creative Democracy
©2023 Rika Ishitsuka, Masafumi Kawachi, Shigeta Togashi
Published by BNN, Inc.
ISBN978-4-8025-1254-1

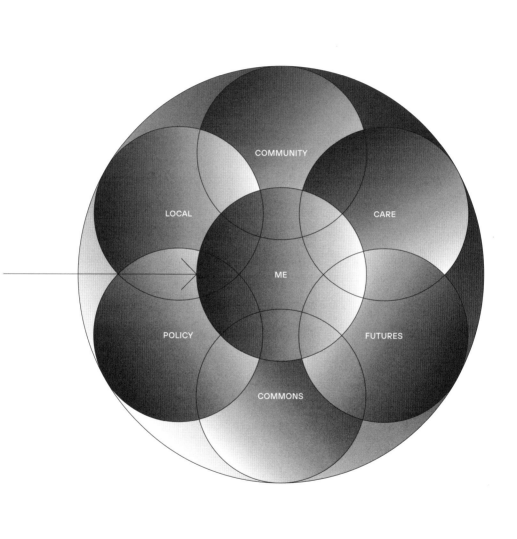

はじめに

「どうせ、何をやっても変わらないのではないか」

2020年のCOVID-19の爆発的流行、気候危機、経済成長の鈍化、少子高齢化……　複雑になり続ける社会の問題は、不確実さ・予想のできなさに直結し、それは未来に対する希望の持てなさにもつながって、「投票しても変わらない。制度や行政だけに頼って声をあげても限界がある。暮らしはよくならない」── そんなどんよりとした空気感の蔓延を肌で感じます。

「でも、社会を変えていくのは行政や国でしょ？」「この状況は政治家がなんとかするべきだ」

日本は民主主義国家だとされています。選挙のたびに投票には行く。それは、わたしたちの手で社会をつくっていくための「権利」だから。少なくともそうであったはず。そういうことが理想だったはず。だけど、足元の生活や活動と理想はどんどんかけ離れていき、社会を変えられる実感のなさは増すばかり。わたしの行動、生活すること、働くということが、どう社会に結びついているのか、そしてそれが良い方向に向かっているのか、想像することはたやすくありません。

「わたしなんかが一人で何かをやったとしても、どうせ何も変わらないだろう」

でも、本当にそうなのでしょうか？　わたしたち一人ひとりは、何も持たない無力な存在なのでしょうか？　筆者らは、「そうではない。わたしたちの生活は、わたしたちで変えていける」と信じています。「政治（politics）」や「社会」という言葉は、はるか遠くにある無関係なものと感じられがちですが、すべてが「わたし」の足元からつながっているのです。

筆者らが主宰する団体「公共とデザイン」の3人は、デザインをバックグラウンドとしています。デザインというものの核にあるのは、今とは異なる別の世界を想像し、行動し、望ましい方向に向けて実践することだと考えています。ソーシャルイノベーション・スタジオをうたい、多様な「わたしたち」による新しい公共を目指して企業－自治体－住民と共に社会課題へと向き合う「公共とデザイン」という活動体も、こうあったらよいと願う社会を「わたし」から実現するための行動の結果であり、社会につなげていくための実験のひとつです。

本書は、「公共とデザイン」の活動から培った経験と知を下地に、民主主義・ソーシャルイノベーション・参加型デザイン（コ・デザイン）に通底して流れる思想と理論から、実践への一歩を後押しするものです。わたしの行動が生活を変え、あなたの習慣を変え、わたしたちの社会が変わる。そんな社会の実現を、真に民主的な理念を体現することができると信じられる社会環境を、生み出したいと筆者らは願っています。CHAPTER 1では、こうした社会環境をオルタナティブな民主主義のかたち「クリエイティブデモクラシー」として、その

理念を提示します。「わたし」と「社会」をつなぎ直す、「わたしたち」の手で作り上げる民主主義は、どのように実現できるのでしょうか？クリエイティブデモクラシーを導く手がかりとなるのが「ソーシャルイノベーション」であると筆者らは考えています。ソーシャルイノベーションは、わたしの「こうしたい、もっとこうだったらいいのに」を実現しようと試みる少数の個人から始まり、その想いやアイデアが他の人に伝搬することで、社会規範やシステムの変容を経て、これまでになかった新しい世界を立ち上げる営みです。

そしてその源となるのは、異なる他者との出逢いと対話です。対話のなかで、「わたし」のこれまで気づいていなかった可能性を見出し、望ましさを再発見する。発見に突き動かされるようなかたちで行動に移し、そこでまた新たな可能性につながる、といったように循環します。CHAPTER 2では、このような出逢いと対話によって紡がれるソーシャルイノベーションについてお話します。

この循環はどのように生まれ、育んでいくことができるのでしょうか？　コンビニで偶然同じ時間を過ごした人とのあいだに、対話や関係は自然には起こりません。初めて顔を合わせた場面で「では、今から対話してください」と言われても、何を話すのかに困ります。他者と対話し関係性を紡いでいくためには、土台が必要です。一方で、土台だけあっても興味を持たれなければ見向きもされず、興味を持たれたとしても深いコミットメントが求められる活動をたった一人で起こすのはむずかしいでしょう。CHAPTER 3では、ソーシャルイノベーションを可能にするための土台がどのようなもので、いかにして構築できるのかについて、ものごとを着火させ、人々を可能にする「イネーブラー」としての専門家のデザイナーの役割、そしてソーシャ

ルイノベーションのためのデザインとはどのようなものなのか、事例とともに深掘りしていきます。

CHAPTER 4は、CHAPTER 1〜3で語ったクリエイティブデモクラシーおよびソーシャルイノベーションの理念につがりうる国内外の事例を紹介しています。行政・地域共同体・企業などを横断したこれら事例は、目指すべき唯一の「正解」というものではありませんが、各々の実践の現在地であり、読者のみなさんの状況や立場に合わせた一歩目への「道標」のような役割を担ってくれるはずです。

最後に、筆者たち「公共とデザイン」のミッション・ステートメントにも引用しているプラグマティズムの源流とも言われる思想家ラルフ・ウォルドー・エマソンの言葉をもって、この「はじめに」を締めようと思います。本書を手に取ったことで、心に光が灯るきっかけを見つけられたり、あるいは既に灯っている光に気がついたり、勇気とともに一歩目を踏み出せますように。その先で、誰かと出逢い、同じであることに喜びを分かち合い、違う側面に驚いて面白がったり、共に未来を紡いでいけたら —— そんなことを願って。

> 人は、自然や賢人の天空の光沢よりも、自分の心の内側から輝き出る一筋の光 (the gleam of light) を発見し見守ることを学ばねばならない。

2023年9月　公共とデザイン

目次

CHAPTER 1

クリエイティブ
デモクラシー

この章では、本書で提案する民主主義のオルタナティブたる「クリエイティブデモクラシー」とは何なのか、なぜそれを掲げるのかを示していきます。この言葉自体は哲学者のジョン・デューイが同名のエッセーで述べたものですが、本書では、一人ひとりの内発性の発露としての「プロジェクト」が、行政・企業・共同体といった社会的な組織や専門家のデザイナーと手を取り合うことで社会に拡がっていくような社会環境を「クリエイティブデモクラシー」と位置づけます。まずは、既存の民主主義の現状とその問題点を掘り下げていきましょう。

（富樫 重太）

CREATIVE DEMOCRACY

1－1

デモクラシーの危機とはわたしの危機でもある

オルタナティブを語る前に。民主主義のとらえ方はさまざまである

　本書は『クリエイティブデモクラシー』と名乗り、「プロジェクトにより社会を変えていくこと」を通して、手触り感を失いつつある社会とわたしたち自身をつなぐオルタナティブな民主主義を提案します。さて、「民主主義」と言われて、どんなものか、そんなのわかっているよ、という気もしますが、改めて説明してみるとどのような表現になるでしょうか？　少しだけ考えてみてください。

　……いかがでしょうか。この当たり前とも思える問いですが、実は筆者自身も以前まで明確に答えられませんでした。「民主主義」と聞いたところで、政治？　選挙？　平等……？　そういった抽象的なイメージがポツポツと浮かんでくるくらい。みなさんが今どのような表現をされたか直接聞きたいところですが、おそらく一人ひとり異なった表現をされたのではないかと想像します。

　実は、民主主義の本当の意味を言葉にするのはなんだかむずかしい。まずは、一般に言われている民主主義の文脈を、政治学者・宇野重規さんの『民主主義とは何か』[01]を参照しながら紹介します。

　民主主義は英語ではdemocracyですが、その語源は古代ギリシア。もともとの意味は「人々の力、支配」です。これを実現するための手段は、さまざまな捉え方があります。たとえば「多数決」を民主主義のイメージと考えている方もいるでしょう。一方で、少数派の意見も大事である。もちろんこれも重要な捉え方です。

　また、民主主義は「選挙」であるという見方もあります。実際に、現代の国を民主主義か否かを分ける判断軸としては、公正な選挙の有無が基準になっています。しかしフランスの思想家ルソーは、「イギリス人は自由だというが、自由なのは選挙のときだけで、選挙が終われば奴隷に戻る」と、選挙だけに依存した民主主義を批判しています[02]。

宇野が研究対象とするアメリカ社会の民主主義を考察したフランスの政治学者・トクヴィルは、民主主義を多義的なものと位置づけています。選挙などの狭義の制度という側面もあれば、社会の平等・公平性といった意味として使われることもある。あるいは、組織や人間関係のあり方でも持ち出されます。

つまり、民主主義とはこういうものだと明確に定義することは、意外にもむずかしいのです。

多義的な民主主義のなかで一貫する、 「わたしたちによる統治」というビジョン

上述したように、民主主義のとらえ方にはさまざまな見方、あるいは対立や批判もある一方で、一貫性を持った考え方があります。それは、民主主義のビジョンです。制度やシステムではなく、目指すところ、です。

民主主義の語源は「人々の力、支配」です。トクヴィルによると、民主主義の本質は「人々が自ら統治を行なっていることにある」とし、宇野も「民主主義とは、自分たちの社会の問題を、自分たちで考え、自分たちの力で解決していくことのはず」と述べています[03]。

あるいは、文科省が1948年に発行した中高校生向けテキスト『民主主義』では、下記のように表現されています。

> 民主主義を単なる政治のやり方だと思うのは、まちがいである。民主主義の根本は、もっと深いところにある。それは、みんなの心の中にある。すべての人間を個人として尊厳な価値を持つものとして取り扱おうとする心、それが民主主義の根本精神である。[04]

014

　いずれも選挙や制度の問題を述べていません。「個人として尊厳な価値を持つ」と表現されているように、民主主義において、わたしたちは一方的に統治・コントロールされる対象ではない。こういった根本理念は、わたしたちを出発点として社会を具体的に形成していくこととともつながっていきます。

　本書で言う民主主義は、一貫して上記のような「自らつくる」という理念にもとづきます。ではここからは、「わたしたちでつくっているという感覚が得られているのか？」という問いを持ちつつ、現在の民主主義の課題やオルタナティブなかたちについて考えていきましょう。

民主主義の危機は、自らつくっていく実践が少ないことにある

　若者の政治意識の低下などが叫ばれて久しいですが、現在の民主主義は、投票や政治への無関心など危機的な状態になっていると言われます。民主主義は選挙だけではないと言ったあとに選挙の事例を挙げるのもなんですが、わかりやすい数字として国政選挙の投票率は令和3年10月の衆議院議員総選挙では55.93％。戦後3番目に低い。実現したい社会をつくるための制度があるのに、半分程度の人しかそこに参加していません。

　本書では、こうした民主主義の危機は「一人ひとりの政治参加意識の問題である」とは位置づけません。逆に、「政治に参加しても仕方がない」「投票に行ってもどうしようもない」という無力感を抱いてしまう環境が問題であると位置づけます。

　つまり、制度としての民主主義だけでは限界があるのです。どうしても自分ひとりの影響力の実感を持ちづらい。オランダの教育学者であるガート・ビースタは、民主主義の危機を以下のように捉えています。

> 多くの人々の実際の生活における民主主義の経験と実践に
> とって機会が限られていることにおいて現れる、日常的な民
> 主主義の危機こそが、市民的、政治的撤退をもたらした。[05]

　つまり、投票率が低いこと、政治への無関心、これが問題ではないということです。民主主義におけるわたしたちの手応えの感じられなさ、実践により社会を変えていけるという機会が足りないことが問題である。無関心はその結果である、と言うのです。

　恥ずかしながら筆者も選挙権を得てから直後数年は選挙に行っていませんでしたし、今現在も、頭では1票の積み重ねが社会形成を左右するとわかってはいつつ、すでに形勢が決まっていて大差がついた投票結果を見ると、1票の影響力を強く実感することはできない気持ちはよくわかります。そもそもどんな政治家なのかホームページや街頭演説だけで判断はできないし、たまたま僅差の場合に少しだけ参加の実感が湧く程度。この構造で意識を高く持とうと言われても正直ピンときません。

　日本はそもそも民主主義自体が戦後にインストールされただけで、トクヴィルが観察した初期アメリカのように民主主義がボトムアップで形成されたわけでもなく、ソ連下にいた国家や台湾のように巨大な国家からの独立運動などの闘争により勝ち取ったわけでもありません。民主主義における成功体験が極めて薄く、変えられるという感覚が持ちづらい背景も存在します。

民主主義の危機は「わたし」の危機でもある

　ここまで述べてきたことは、一人ひとりの自己効力感に関するデータにも現れています。日本財団の2022年度の調査によれば、「自分で

社会を変えられると思う」と回答した18歳の割合は18.3％と、他国に比べて極端に低い数字が出ています。さらに自分の国の将来について、日本は「良くなる」が13.9％と、6ヵ国中最下位となっています[06]。

　この、社会に対する手触り感のなさ、無力感は、政治や社会を変えることだけの問題ではありません。「将来の夢を持っている」といった、社会を変えずとも自分自身で「こうしたい」という行動を起こせる項目すらも6割にとどまり、9割前後が前向きな回答をする他国に比べるとかなり低い数字が出ています。

　明確な因果関係を証明できるわけではないですが、この数字は、社会に対して自分自身が影響を与えうるといった経験や実践の不足と無関係ではないでしょう。

　つまりは、民主主義という自らが社会をつくるという理念や制度は、「わたしたちがよく生きること」にも相関しているのではないか。現に、わたしたちは民主主義だけにとどまらず、仕事でも遊びでも、生活や学びでも、友人との関わり合いでも、自らの存在を軽視されていたり、自らの行動が特に何も影響を与えていない場合、あるいは自らが考えて行動に移せない状況では、やりがいや幸せ、自己効力感を持つことはできません。「これは自分がやることで影響を与えられる」「社会は変えられる」――そういった経験と実感を得られる環境でなければ、「わたしがわたしを生きる」ことは困難です。

資本主義を中心に失われる「わたし」

　民主主義だけが「変えられる」という感覚を失わせてしまっているのではありません。資本主義社会では、加速的な経済成長の追求が環境問題への深刻な影響を引き起こしていることは自明ですが、わたしたちの「こうしたい」という欲望も搾取しています。

　たとえば2021年の大ヒット映画『花束みたいな恋をした』では、イラストレーターを目指していた麦がクライアントに買い叩かれた後、夢を諦めて営業としてサラリーマン人生を歩みます。これは、自分のこうしたいという欲望が失われ、アイデンティティをパートナーとの生活の維持に依存させてしまうプロセスを描いているようにも受け取れます。もともとの趣味嗜好やありたい姿で同志的な存在だった恋人との価値観がずれ、最終的にプロポーズをするも破局してしまう。

　テーマとして恋愛・サブカルチャーなどさまざまな要素が描かれた作品ですが、本書執筆時点で265万人を動員しているように、多くの共感を呼んだ理由は、このような労働に対して自分の望ましさが搾取されてしまう経験に、誰もがどこか思い当たる節があったからではないでしょうか。

　同作品では、イラストやDIYなどのクリエイティブな側面や、文学・映画などサブカルチャーを愛好していた主人公の、「もうパズドラしかできない」という言葉が端的に消費社会の病理を表しています。生活や家庭、日々を生き抜くことに精一杯になり、能動性を必要とする活動や趣味なんてできなくなってしまう。

　ビジネスの現場では「ニーズ」という言葉が頻繁に使われます。サービスを提供するうえでニーズがないと立ち上がらないので、重要な概念でもあり、筆者たちも仕事で使います。しかし、一歩間違えると、人々の消費や欲望を煽り、搾取してしまう危険性もはらんでいます。

　企業が提供するサービスと消費者の関係だけではありません。企業とそこで働く人々の関係にも言えることです。自らの生活のため、求められる売上や任せられる役割をこなしていく。そこに自分の理想を反映していくことは、資本主義の論理のうえでは簡単にできることではありません。

生きていく不安が尽きない社会。もはや自分が今「こうしたい」と思っているものも、社会構造に絡め取られたうえで、自律した自分の欲望であると錯覚しているだけかもしれない。

民主主義だけではなく、社会としても、わたしの主体性を失ってしまいがちな構造がある。そんななかで、どのように「わたし」を取り戻すことができるのでしょうか。

消費的人間像から、創造的人間像へ

こうした消費的な人間像に、リサーチをもとにした仕事のプロセスを通し創造的な人間像を提示したのが人類学者の川喜田二郎です。フィールドワークで得た、発話を抽象化しながら整理するリサーチ手法「KJ法」は、研究分野だけではなくビジネスの現場でも活用されています。

KJ法自体が、ビジネスなら事業の主体ではなく対象となる顧客の声を、まちづくりなら住民の声を、一つひとつ分析しながらプロジェクトに落とし込んでいくボトムアップ的な考え方が特徴の手法ですが、川喜田はこのプロセスのあり方を社会形成や民主主義にも投影しています。

著書『野生の復興』で川喜田は、民主主義を実現するうえで「自主独立」が重要と説きました[07]。それは、民主主義という政治システムについてだけではありません。会社組織でも同様と言います。

たとえば、上司が部下を信じて任せる。それを要件ややり方をガチガチに固めて依頼するのではなく、探索やリサーチの段階から任せ、自らの解釈を通してプロジェクトを担わせる。こうしたプロセスを通じて「やってのけた」という感覚を与え、自律的・創造的な人間像を育んでいくと言うのです。

この、仕事における「やってのけた」という感覚は、民主主義における「わたしたちの手で変えられる」という経験に対応しています。ここまでくると、民主主義のビジョンというのは、政治システムだけではなく、日々の仕事や暮らしのなかにも溶けているような感覚になってくるでしょう。

投票や熟議にとどまらない、実践としての民主主義へ

ビースタは「よりよき市民となるためには、よりよき民主主義を必要とする」と主張します[08]。もとから理性的で、社会をよくしたいという建設的な市民が集まって理想の民主主義を形成するのではない、ということです。民主的なプロセス・環境において、人々の「社会は変えられる」という経験と実践をもたらすことで、人々は自らが変えられるんだという実感を持ち、初めて自らの手で社会をつくっていけるという「よき市民」になっていく、ということです。

ビースタは「市民」という表現を使っていますが、会社に属する人としても、消費者としても、ひとりの人間の生き方としても同じだと思います。人々は、自分の手によって社会や身の回りに対する影響や自らの考えによる行動、そこからの手触りを得られることで、一人ひとりの「こうしたい」「これもやってみよう」を行動に移すことができる。その感覚を育むものとして、環境として、自分がつくっていけるという実感を持てるような、政治システム以上に広い社会システムや文化としての民主主義は重要です。

しかし、述べてきたように、投票に代表されるような制度、さらに加速する資本主義社会のシステムだけでは、自らの行動による社会への手触り感を得ることには限界があります。そのために、投票や熟議といった間接的な参加（＝変えられるという実感が伴いづらい）から、実

行・実現への参加に向けた移行が必要です。

　民主主義における投票や熟議の役割も重要ですが、これだけでは本書のテーマである「わたしたちによって社会は変えられる」という手触りは得られません。そこで提案したいのが、個々人の内発性にもとづく「プロジェクト」から社会の習慣や当たり前が変わっていく、オルタナティブな民主主義のかたちです。

　本書で言うプロジェクトとは、一人ひとりの内発性の発露としての活動・取り組みを指します。それらが行政・企業・共同体といった社会的な組織や専門家のデザイナーと手を取り合うことで、社会に拡がっていく。そうした運動を支え、育む「うつわ」自体があらゆるところで形成されていく —— 本書では、そのような社会環境を「クリエイティブデモクラシー」と呼びたいと思います。

1—2

わたしの生き方と民主主義

制度や習慣からの影響は免れないが、
わたしたちもその枠組みに影響を与えることができる

　ビースタの考え方から、まず、よき市民になるには「変えられる」と感じられる実践の成功体験が必要。また、そのような環境が市民を市民たらしめる、という主張を紹介しました。これを実践による民主主義＝プロジェクト型の民主主義と言うと大きく聞こえてしまいますが、たとえば会社の目標と社員の「こうしたい」をすり合わせながら組織を形成していくこと、パートナー同士・親子関係などで対等な関係を築くこと、身近な暮らしのなかで主従ではない対等な関係性を築くことなども関わってきます。

　つまり、実践をひらく＝対等な関係性をつくっていく環境づくりは、国やルールをつくる人々がつくればいいという単純な話ではなく、わたしたちの身近なところからもかたちづくっていくことができるはずです。アメリカの哲学者ジョン・デューイは、一人ひとりの実践による民主主義のビジョンを、本書の目指す社会像と同名のエッセイ「Creative Democracy」で以下のように著します。

> 　民主主義の特定の制度に対して、私たち自身の気質や習慣に合わせるのではない。制度や習慣や、市民一人ひとりの行動・態度が表出・投影・拡張した先のものである。[09]

　わたしたちは普段、制度や法律を基本的に守って生きています。単純な法律だけではなく、学校の校則や、家族のなかでのルール、会社の規範やカルチャーなどにも言えることです。会社のルールでは、たとえばフルフレックスやフルリモートといった働き方や、書籍購入制度などさまざまです。カルチャー面では、たとえばミスを減らすこ

とに重きを置き、経営層の決めたことを確実に遂行することを求める文化なのか、失敗を恐れず全員どんどんアイデアを出し仮説検証を繰り返す文化なのかなどでも大きく違うでしょう。

　でも、たとえば会社のカルチャーはそれ自体が元から存在しているわけではありません。確実に誰かがつくっているものです。それは創業者がつくりあげてきたものかもしれませんし、会社運営の過程で暗黙のうちにつくられてきたものかもしれません。最初に入った会社が官僚的な文化であればそのスタイルが自分の一定の型になるし、ベンチャー企業的な文化であればそれが身体的にも浸透していったりします。なかには逆に自身の理想との違いが明確になる場合もあるかもしれませんが、どちらにせよその規範やカルチャーを軸に判断していることから強い影響は受けています。善し悪しではなく、環境によって自らがつくられることは免れないことです。

　民主主義の場合も同様です。会社は選ぶことができるという点で自覚的でいられる部分もあると思いますが、民主主義の場合は生まれた段階で当たり前のように存在しているので、自分は民主主義のここがよい・いやだという前に、良くも悪くも根づいてしまっている。民主主義が「社会をつくっていける」というものになっていれば、自ら実践の機会を持っていけるかもしれない。民主主義が「ルールを遵守するもの」だけで通っていたら、自らつくるのではなく、規範を踏み外さないことに重点が置かれた参加の仕方になるでしょう。

　デューイの言う「民主主義の特定の制度に対して、私たち自身の気質や習慣に合わせるのではない」というのは、制度をそのまま内面化してしまうことの危険性を表しています。制度から影響を受けるのは免れないことですが、生まれた時点で存在しているあり方を問い直し、自分事にしていかなければ、「わたし」を取り戻すことはできません。

　むしろ、「制度や習慣や、市民一人ひとりの行動・態度が表出・投影・拡張した先のものである」というように、制度によってわたしたちがつくられるだけではなく、わたしたちの実践や行動が表出したものが制度や社会をとりまく習慣になっていく、という流れもつくることができます。もとからある枠組みが民主主義をつくりあげていくだけではなく、一人ひとりの生き方が民主主義をかたちづくる。社会の枠組みと、個人の生き方は相互に影響しあう。デューイは「Democracy as a way of life＝生き方としての民主主義」と言いますが、そういった民主主義への信仰に、筆者たちも強い影響を受けています。

暮らしのなかの政治性

　生きること、それが民主主義につながりうる。まだ少しピンとこないかもしれませんが、わたしたちの生活のなかのあれこれは、ほとんどと言っていいくらい政治性をはらんでいます。ここで言う「政治性」というのは、わたしたちが社会に与える影響のこと。民主主義はわたしたちがつくっていくものと述べましたが、選挙だけではなく、日々の選択やそれが与える影響などがネットワークのように連なり、社会に影響を与えています。

　たとえば、わたしたちがゴミを拾ったり捨て猫を保護したりといったところをとっても、特に選挙や政策を通さずとも社会に影響を与えています。わかりやすく能動的な例を挙げましたが、必ずしも能動的なものだけではありません。最もわかりやすいのが消費です。毎朝のコーヒーひとつとっても、地球の裏側から運ばれることで少なからず環境にダメージを与えている。こういった暮らしのなかはもちろん、仕事にしても、たとえば腕の立つマーケターがどんなクライアントの

商品を世の中に広めていくのか。同じ仕事でも、ファストファッションの宣伝をするのか、エシカルブランドの宣伝をするのか。無自覚でも既存のシステムの強化を行ってしまうかもしれません。こうして見ていくと、政治性をはらまない行動の方が少なく、わたしたちの意識としては、むしろ消極的だったり無意識の行動がほとんどかもしれません。

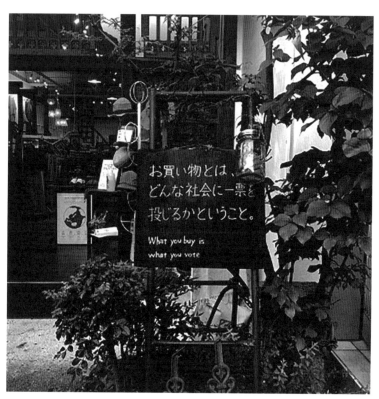

京都のエシカルブランドsisamの外にあった看板

　また、宇野が『未来をはじめる　「人と一緒にいること」の政治学』のなかで、「政治とは本来、互いに異なる人たちと共に暮らしていくために発展してきたもの」と定義しているように[10]、人と人の関係性でも政治性は生まれます。夫婦で夕食を決めたりキッチンの掃除に

ついて喧嘩することも最小単位での政治であり、さらにその一つひとつのかたちが社会全体の夫婦像や家族像をつくりあげていく。あるいは、組織の人間関係や仕事の進め方の問題を「自分が我慢すれば済むこと」と受け入れてしまうと、その問題は組織文化や業界全体のあり方となって強化・浸透してしまうかもしれない。何気ない日々も、民主的な政治の営みです。

このように、とても政治とは思っていない日々の選択が社会を形成していることがわかります。ここまでくると、選挙などはごく一側面にすぎないように感じてくるでしょう。デューイも民主主義を、「制度的で外的なものとして考える習慣を捨て、個人の生き方として扱う習慣を身につけること」と定義しています[11]。

わたしたちは、無意識に「どんな未来を選ぶのか?」という選択を日々行っているのです。その自覚を持ったうえでの行動が、民主主義を形成していく。

対等な関係性を築き、自己表現の機会を与える姿勢

この考え方の根本には、デューイの自律的な人間性に対する強い信仰があります。

> 平和を実現する真の民主主義の信念とは、論争・紛争を、一方の当事者が他方を強制的に抑圧することによって征服するのではなく、相手に自己表現の機会を与えることによって双方が学ぶ協力的な事業として行う可能性を信じることである。[12]

現状の政治システムでは、わたしたちが変えられるという感覚を

明確に持つことができていません。それは選挙を通した代表制民主主義により、「執行」「選出」が分かれてしまっていることも大きいでしょう。選挙は民主主義の大事な一部ですが、それにより、逆に人々は代表者らに対して「やってくれるものだ」という認識も生まれてしまっている。代表者や行政府は、選ばれているわけなので、そこで一定のコントロールできる権力を得る。

　また、そうしたわかりやすい権力だけではない関係性も存在します。会社の上司と部下はもちろんですが、同僚同士や取引先同士でも、また対等であるはずのパートナー・夫婦関係、親子関係においても。次章の2-2ではデザイナーが持つ権力性について論じていますが、あらゆるところで主従の関係は存在しています。

　デューイはそんな異なる人々との関わり合いのなかで、他者を自らと対等な存在とみなし、意見の相違があっても、対話を重ねながら折り合いをつけたり、合意を図ったり、「違うままでもいいか」とやりくりしていく態度が重要と説きます。そんな人間性を信じる生き方が民主主義である、と言うのです。

　見方によっては楽観的に思えるかもしれません。いやいや、人間はそんな信じられないよ、もっとちゃんと管理しないと、と。対等なんてないし、それだと進まないよ、正しい判断はこれだよ、などというように。

　しかし、そういった一方によるコントロールがいきすぎると、誰が社会をつくっているのかどんどんわからなくなってきたり、もう片方がどんどん「わたしは考えなくてもいい」と自己効力感を失ってしまう。つまりは義務としての選挙もしかりで、なんらかの社会を担う活動をやろうとも思わないわけです。わたしと社会のつながりが失われつつあるという社会問題に対して、デューイの理念は指針になるはずです。

そしてこれは理念的な側面だけではありません。たとえば、企業の組織開発を手がける株式会社MIMIGURIの安斎勇樹さんにお話を聞いた際、「トップダウンの軍事的なマネジメントではさまざまな事業を生み出すことはできない。よほど限られたケースではない限り、それぞれの内発性を引き出し、創造を促進していかなければ、組織としてもシュリンクしてしまう」と話されていたことが印象に残っています。近年よく聞く「心理的安全性」という言葉も、失敗を共有しつつ学習する組織として、それぞれが自律的に考えて創造していくための土台となる考え方ですし、コントロールしすぎることは組織のシュリンクを招くというのは、高度経済成長期が終わり、何が正解かわからなくなった現代社会のひとつの大きな潮流でもあります。

組織を小社会としたときに、国やまちのレベルでこの流れと異なることがあるでしょうか？　筆者はむしろ通じるものが多いと考えています。つまり、創造的な民主主義のかたちというものは、理想論ではなく、現代社会において現実的に検討されるべきモデルではないかと思うのです。

制度によらず、互いに助け合っていく。「思想としてのアナキズム」

また、政治の文脈では、権力のコントロールや一方が持つ正しさによる支配に問いを投げかける民主主義の考え方として、アナキズムがあります。

思想家の鶴見俊輔は、アナキズムを「権力による強制なしに、人間がたがいに助け合って生きていくことを理想とする思想」と定義しました[13]。アナキズムというと、「無政府主義」という訳から反体制的なイメージで捉えられがちかもしれません。しかし、民主主義の起源やビジョンに立ち戻ると、むしろ民主主義を真正面から捉えた思

想とも言えるのです。

　文化人類学者・松村圭一郎さんは、アナキズム自体を「個々人の権力への向き合い方を問いかける思想」と位置づけます。わかりやすい問いとしては、「行政府がなかったら？」「警察がなかったら？」「道路がなかったら？」「大学がなかったら？」といったように、既存の権威的存在がない世界を想像してみることです。

　「そんなの、無理じゃん」。そう思うかもしれませんが、文化人類学者マルセル・モースの『贈与論』には次のように書かれています。

> **「与える義務」「受け取る義務」「お返しする義務」の効力により、倫理的に義務の履行が行われ、カオスな社会は回避される。モースはこのメカニズムを「市民意識」とも言い換えている。**[14]

　つまり、そもそも人間同士に備わっている意識により社会の秩序は保たれる、と言います。この状態は、まさに人々が互いに助け合って生きることであり、一人ひとりによる統治と言えそうです。

　これは、デューイの民主主義に対する信仰とも共鳴します。誰かがコントロールするわけではなく、対等な人間同士の関係性によって統治されるあり方。こう見ていくと、アナキズムはむしろ民主主義のビジョンを極限まで実践しようとするあり方であることがわかります。

　自ら助け合って生きていくこと、人間の本性を信頼すること。わたしたちが、制度などのシステムや既存の価値観を疑いながら「こうしたい」を考え、実現するための行動を起こすためのヒントになる気がします。

　現在の日本では、投票により代表者を選び、その代表者が政策をつくっていく。もちろんそこでニーズの吸い上げは行われています。しかし根本的には、誰かがやってくれる（できているかは関係なく、そう

いったマインドになっている）という他者に委ねるマインドになっている。

　モースの世界観では、強制力を持った権力がなくなってもなんとかなるという考え方ですが、わたしたちは直感的にはどうしてもそうは思えません。それは、自らの手による手段を講じたり、知恵を働かせる発想や身体知が失われつつあるからではないでしょうか。

　暮らしのなかに潜む政治性も、どうしても意識的になることはむずかしい。それは、わたしたちが選挙という「お祭り」に依存し、それを民主主義のすべてだと思ってしまっているから。「投票した。あとは任せた！」という考え方が影響しているはずです。

1－3

クリエイティブデモクラシー
とは何か：

民主主義と創造性

　民主主義は選挙や制度に限らない。こういった言説はなにも新しいものではありません。近年では、スウェーデンに住む16歳の少女グレタ・トゥーンベリが一人で始めた行動が政治のアジェンダに強い影響を与えています。毎週金曜日、彼女は学校に行かずにスウェーデン議会前に座って気候変動への対策を訴え、それがSNSなどを通じてヨーロッパをはじめとする世界中の若者が起こす気候変動のためのストライキ「#FridaysForFuture」につながりました。

　このようなSNSを通した社会運動（ハッシュタグ・アクティヴィズム）には、黒人の権利を訴える「#BlackLivesMatter」や、セクシャルハラスメントの告発を行う「#MeToo」、筋萎縮性側索硬化症（ALS）の研究を支援するための「アイス・バケツ・チャレンジ」など枚挙に暇がありません。

　日本労働組合総連合会（連合）の2021年調査「#多様な社会運動」によると、ハッシュタグ・アクティヴィズムへの意欲は21.6％と、デモ（12.7％）やボイコット（19.2％）などよりも高くなっています[15]。

　上に挙げたどの活動も、政治だけではなく世論や企業活動などに大きな影響を与えていることからも、インターネット時代の社会運動として主流になりつつあると言えるでしょう。前節で暮らしのなかの選択における政治性について述べたように、「買い物は投票である」といった消費に対する考え方も今ではよく知られているかもしれません。消費と生産が経済活動の中心にある現代において、わたしたちの日々の行動が社会や環境に与えるインパクトは、見えづらくもとても大きいものです。たとえば、移動距離が少ない野菜を購入することで、輸送での温室効果ガスや大気汚染物質の排出に対して抵抗をすることができるかもしれません。あるいは、古くなった服は安易に買い替えるのではなく、修繕したり他の用途に使うことで、廃棄を減らしたりする行動もありえます。

このようなハッシュタグ・アクティヴィズムも、一人ひとりの消費行動も、重要です。しかし課題や限界もあります。社会運動を研究する富永京子さんはハッシュタグ・アクティヴィズムについて、「すぐに行動できてしまうオンラインでは、プロセスの吟味が深まらないまま実行に移してしまえるため、個々の発言や決定プロセスに対する判断や吟味の時間を省くことになる」と、反応の連鎖に近い構造に着目し、熟考・熟議の欠如に疑問を呈しています[16]。

消費行動の変容にもむずかしさがあります。たとえばスラヴォイ・ジジェクが批判するように、「ここで買うことで途上国に1％寄付がいく」というコピーを目にしてその商品を買ったとしても、そもそも

その表示が倫理的な消費をアピールすることで購買ハードルを下げるマーケティング戦略、それに準じた価格設定になっているかもしれません。

なにより、これらの選挙以外のオルタナティブな選択肢も、最終的には自分たちの外側の誰かに決定権や行動を委ねざるをえないところに限界があります。デモは政治的権力をもつ人々の意思決定が変わらなければ徒労に終わりうるし、買い物によりどんな未来を選択するのかを決める消費活動も結局は企業次第なところがあるからです。

わたしたち発の、社会を形成する活動が生まれる環境 ＝ クリエイティブデモクラシー

だからこそ本書は、自分たちで望ましさを描き、日々の暮らしや今いるフィールドで実現することで営まれる「プロジェクト」により社会が形成される民主主義のかたち、「クリエイティブデモクラシー」を提案します。デューイは次のように述べています。

> 民主主義は、人間性の可能性を信じることによって統治される。民主主義とは、単に人間の本性に対する信頼だけでなく、適切な条件が整えば、知的な判断と行動をとる人間の能力に対する信頼によって制御される個人の生き方なのです。[17]

現代は民主主義の有効性自体が問われています。ポピュリズムに陥ってしまっている民主主義よりも、政治エリートが統治する方（中国）が優れている、経済発展を遂げている、という見方も存在します。そんな現代では、デューイは民主主義や人間の本性を信頼しすぎているように感じられるかもしれません。しかし、繰り返すように、民

主主義は社会と個人の生き方が相互に影響し合っていることに特徴があります。

　比較すると、たとえば現在の中国は全体主義体制と民主主義体制の間に位置する権威主義体制に分類されると言えます。政治参加の自由を大幅に制限したうえで、豊かさと安全を提供する統治を目指す。それで実際に経済発展をしている。また、ジェイソン・ブレナンの『アゲインスト・デモクラシー』ではエピストクラシー（知者の政治）が説かれており、デモクラシーの第一義を国の発展や正しい政策に置くならば、こういった目先の生産性・効率性をロジックとトップダウンの権力でコントロールしていくアプローチも考えられます。

　ただ、本書のテーマである「社会は自分がつくっている」という感覚を得るためには、民主主義以上にフィットする政治体制は存在しない。つまり、デューイの言うような、人間の可能性を信じる理念としての民主主義を選択することしかできません。

　理念としての民主主義を信じるしかないと聞くと、そんな無責任な、そう思うかもしれませんが、「完全な民主主義は誰も目にしたことはないし、これからもないだろう[18]」（ルソー）、「民主主義とは永久革命である[19]」（丸山眞男）といった言葉に示されるように、そもそも民主主義自体が短期的な成果を出すことを目的にした政治システムではありません。たとえ間違うことがあっても、みんなでつくるという理念にもとづき、常に繰り返し改善され続けるものです。困難に立ち向かうたびに一人ひとりの意志や行動が試され、反映されていく。こうした、柔軟で、失敗することもふまえられたプロセス、ビジョン自体が価値の政治理念であり、そこへの信仰で今日まで継続しているものです。政治学者の吉田徹さんは次のように述べています。

民主主義とは、ある種の「フィクション」でもあるからです。みなで決めるという、人類が発明した「神話」であり、それを多くの人が信じられなければ、機能しない。[20]

　クリエイティブデモクラシーとは、一人ひとりの創造性を信頼し、それぞれの内発的な創造性から生まれるプロジェクトによって形成される民主主義のかたちです。それは当然個人からも生まれうるし、地域の共同体からも生まれうる。

　それにより、誰もが自分が社会をつくっていけるという感覚を持ち、「わたし」と「社会」のつながりが持てる。吉田が述べるように、民主主義自体がフィクションであり、「みんなでつくる」という軸となる理念を除けば、さまざまなかたちや解釈があるものです。

　アテネにおける直接民主主義、フランス革命以後の議会を通した代表制民主主義など、時代によって実践や制度も変わってきました。今ではくじ引き民主主義や液体民主主義など、民主主義の改善案や実験が行われています。だからこそ、どんな民主主義を描くのかもわたしたち自身に委ねられています。

　どうせなら、義務ややらされている感覚ではなく、誰もが社会をつくる担い手であると言えるような民主主義のかたちを描いてみたいと思いませんか。

わたしの衝動を育むことと、社会の寛容性

　制度に閉じない民主主義のかたち。これには個々人の内発的な想いや衝動が大事になります。そもそも、投票や日々の買い物による選択ですら正直面倒です。現状の社会では変わらないでしょ、という気持ちや、そこまで考えるのはめんどくさいな、という気持ちがどうし

てもまさってしまう。創造的な活動においてはなおさらです。よっぽどの理由や強い思いなければ、やろうなんて思いません。

　デューイは『経験と教育』のなかで「正真な目的は通常初めには、衝動から起こるもの」と述べ、「伝統的教育は、個人的な衝動や欲望が、行為の原動力として重要性のあることを無視しがちである」と言います[21]。主にデューイは教育の文脈で語っていますが、民主主義にも同じことが言えるのではないでしょうか。選挙の時期がきて、「あなたの判断が重要です」と急に政策についての意見を求められ、半ば義務的に調べ、投票する。そこに想いや衝動はどれくらい存在するでしょうか。

　プロジェクトを起こしていくとまでいかなくても、いきいきと遊んだり働いたりする原動力は、「わたし」自身が誰に強制されるでもなく「こうしたい」という内発的なものです。わたしたちは、自分が意味があると思えるもの、こうしたいというものじゃないと、ものごとを続けることはできません。宇野はデューイを引用しつつ、そのような各人が持つ理念を尊重し、そしてそれを育む環境が重要だと説きます。

> 重要なのはむしろ、各自が自らの理念をもつことに関する平等性と寛容性である。デューイによれば、各人は自らの運命の主人公であり、その運命にはあらかじめ決定された結論はない。[22]

　筆者たちは、「公共とデザイン」といった団体名で活動していることもあり、民主主義を論じていると、社会課題に関心がある人たちと捉えられることもあります。たしかに結果として、社会の課題が解決されたりそのきっかけになれると嬉しくはあります。でも、ア

プローチとして、SDGsのような世界的アジェンダに対して何かアクションを起こしたい人を招集し、解決のためのアイデアを出してもらう、というような社会像を描いているわけではありません（結果、SDGs的な観点に結びつくことはあったとしても）。あくまで個人の中から湧き上がってきた想いをベースに、プロジェクトが立ち上がるプロセスが重要だと考えています。上から降りてきたアジェンダだけで、自分の生き方と一致することはないからです。昨今は社会課題を解決する仕事をしたいという人も見かけますが、そういった人はそれ自体を主体的に自らの生き方として選択しているわけですし、そのなかでも特に行動に移すものは自分の原体験やもやもやがあったりするのではないでしょうか。決して義務的な「～ねば」「～べき」だけでは行動していないはずです。

　問題を与えれば創造が起こることはありません。個人の衝動が大事です。デューイはそれを「自らの理念」と表現しています。それぞれに衝動のもととなる想いがある。それを認めること。そして、それは彼が「誰にでも備わっているもの」と言うように[23]、活動家やクリエイターのような特別な人だけのものではありません。

　デューイも主張する実験主義（プラグマティズム）のルーツである多民族国家アメリカと違い、日本では特に「わたし」よりも「世間」を優先するという文化があります。どうしても出る杭を打ってしまう。わたしがこうしたいというものよりも、正しさやこれまでの方法論にすがってしまう。チャレンジや失敗に不寛容というのも頷けます。とはいえ、人種はわかりやすい差異にすぎず、本来わたしたちは異なる望ましさを持っている存在です。自分とは異なる他者が、別の理念をもって生きることへの寛容性が重要です。

　といっても、現状の制度に縛られた民主主義から、いきなり自由で創造的な活動に移行することは簡単ではありません。そもそも、わ

たしたちはこうしたいという欲望自体を形成できないでいる。繰り返してきたように、欲望を煽る消費社会や、特に自分で変えられる実感がない民主主義のような、社会構造に絡め取られているからです。

差異が交わり合い、お互いの「こうしたい」が引き出される

そして、ただ「やっていいよ」と言われるだけでは何もできません。前に述べたように、義務的な民主主義の捉え方をしているうちに、わたしのこうしたいが失われつつある現代。そのためには、異なる他者との交わり合いが重要です。

ハンナ・アーレントは『人間の条件』のなかで労働・仕事・活動の3分類を提示し、生きるための「労働」偏重の社会を洞察して、わたしたちが生きていく世界をつくりあげる側面を持つ「仕事」や、労働でも仕事でもなく純粋な思考や行動としての「活動」の意義をとりあげています。労働というのは、生きるために必要とされるから行うもの。「こうしたい」という欲望というよりは、「こうしなければならない」という義務的なかたちで取り組んでいくものです。民主主義にも同じことが言えます。

以前に行われたある国際調査では、日本の16～29歳の80％が投票を義務と捉えており、25ヵ国の平均81％と遜色ない結果が出ています。日本の政治意識は低いわけじゃない。むしろ「義務」と捉えている。でも、「自分で社会を変えられると思う」と回答した18歳の割合は18.3％と極端に低い。義務としての政治参加はしているけど、「変えられる」とは思っていないのが日本の現状です。

アーレントの3分類のなかでも特に興味深いのが「活動」についてです。その条件として、異なる他者同士の「多数性」をキーワードにしています。

物あるいは事柄の介入なしに直接人と人との間で行なわれ
る唯一の活動力であり、多数性という人間の条件、すなわ
ち、地球上に生き世界に住むのが一人の人間manではなく、
多数の人間menであるという事実に対応している。たしかに
人間の条件のすべての側面が多少とも政治に係わってはい
る。しかしこの多数性こそ、全政治生活の条件であり、そ
の必要条件であるばかりか、最大の条件である。[24]

そもそも活動の源泉となる内発的な欲望というのは、「やりたいこ
とを考えてみよう」と言われたところで出てきません。それができる
なら、たとえば就職活動でみんなはっきりと「これがやりたい」と言
えるはず。これがやりたいという新規事業を提案したりもできるはず。
ですが、多くの場合の創造的活動は、「気づいたらやっていた」「動き
出さずにはいられなかった」といった衝動にもとづくものではないで
しょうか。能動的に、あるいは論理的に「自分のやりたいこと」を考
えてもむずかしい。

結局、一人ひとりが明確な意図を持たずとも内発性が育まれてい
くような環境に身を置くこと、あるいはそんな環境をつくることが重
要。それをもたらすのが、異質な他者との交わり合いです。ただ単
に人間が多く存在しているということではなく、独自の個性をもった
人々が、その個性という違いにもかかわらず、同じ人間として平等
性をもちながら他の多くの人々と共にいるという状態。この公共のか
たちは、クリエイティブデモクラシーのなかでも重要です。

自らが生成していくクリエイティブなプロセス

アーレントは政治の本質は「活動」とし、複数の人間が一緒にいな

いと活動はできないとしました。今までまったく関わらなかった人との対話により「こういう考え方／生き方もあるのか」「それに照らして自分はどう思うのか」といった内省からわたしが形成される。異なる他者は、自身の生き方の可能性を見せてくれる。そんな経験によって、人の成長や民主主義の基礎がつくられる。それは、こうなれたかもしれないという希望もそうであれば、こうなってしまったかもしれないという側面もしかり。

　デューイは『民主主義と教育』のなかで、「生命（ライフ）とは環境への働きかけを通して、自己を更新していく過程」と述べています[25]。生き方としての民主主義とは、「わたし」の形成プロセスでもあるのです。そして、そのわたしの形成の結果が、日々の暮らしや行動、活動に結びついていき、社会がかたちづくられていく。民主主義とは本来、上からこうすべきと押し付けられるものではなく、このように自らが生成していくクリエイティブなプロセスなはずです。

　消費社会について述べた1-1では、企業のマーケティングにより欲望が形成されるという点に触れましたが、それによる消費者の欲望の連鎖の形成でもあります。たとえば洋服の場合は、着ている人を見て「流行りはこれなんだ」と認識し、「わたしもこれがほしい」といった欲望につながっていきます。あるいは「流行りはこれなんだ、でも乗るのはみんなと同じになってつまらないな」と思う人もいるかもしれません。ルネ・ジラールは「欲望は他者の模倣から始まる」と言います[26]。つまり、この服が欲しいといった自分の欲望は、自分だけに向き合っていても浮き彫りにならないのです。

　そのためには、知らない間にこうあるべきと刷り込まれたものや、自身のなかの固定観念、メディアによって拡散される情報による欲望形成だけでなく、もっとローカルな単位で、わたしの「こうしたい」という欲望を持ち寄り、分かち合うコミュニティが重要です。

042

　他者との出逢いにより自身を相対化していくプロセスを踏まないかぎり、わたしたちは自分の物語を生きているつもりが、刷り込まれた他者の物語を生きているのかもしれない。もちろん人間自体が他者と影響を及ぼし合って生きており、内発性自体も他者との混じり合いから生まれます。しかし、画一的な生き方や消費行動からインスタントに欲望を憑依させるのではなく、出逢いによって「こういう生き方もあったのか」「こんな自分もありえたかもしれない」といったところから、自分の「こうしたい」を発酵させてつくりあげていくことが、クリエイティブデモクラシーを実現する環境として必要です。

1 — 4

クリエイティブデモクラシー
とは何か：

活動・実験
としての民主主義

やってみるから始まるデモクラシー

　宇野は『民主主義のつくり方』で、実験を通したプロジェクトによる社会形成のかたちとして、アメリカのデモクラシーについて書き著した政治思想家トクヴィルらを参照しながら、民主主義における実践・実験を重んじる「プラグマティズム型民主主義」を提案しています。

　プラグマティズムとはアメリカ発祥の哲学で、「実用主義」「実際主義」「行為主義」などとも訳されます。語源は「行為・実行」を表すギリシア語の「プラグマ」で、その由来の通り、行為することに重きを置く思想です。代表的な提唱者に、いずれもアメリカのチャールズ・サンダース・パース、ウィリアム・ジェームズ、そして本書でも引用しているデューイらがいます。

　宇野によると、プラグマティストらは民主主義を以下のように捉えていると言います。

　　　プラグマティストたちは、ある理念がそれ自体として真理であるかどうかには、ほとんど関心をもたなかった。というよりも、それを真理であると証明することは不可能であると考えていた。そうだとすれば、ある理念にもとづいて行動し、その結果、期待された結果が得られたならば、さしあたりそれを真理と呼んでもかまわない。彼らはそのように主張したのである。[27]

　わたしたちは、政治や社会形成の文脈では「正しいこと」を求めてがんじがらめになってしまいがちです。しかし、「正しいこと」なんて、実際やってみるまでにどれくらい判断できるのでしょうか。パースはプラグマティズムを「可謬主義」と表し、デューイは「実験主義」

を主張しました。プラグマティズムは、「正しさ」とはそもそも何なのかを問い直す思想とも言えます。大事なのは理念であり、それに従って実験を行うこと。つまり、個々人の実践にもとづく社会形成という、習慣が拡がることで実現される民主主義 ―― これがプラグマティズム型の民主主義です。

この実現には、目先の間違いを許容する寛容性、それだけではなく、実践から絶えず学び続ける学習性、そして求める理念に対して近づきうるオルタナティブを提示する創造性が鍵になります。

わたしたちはそもそも正しい存在なのか

行政においては、慣習的に繰り返すのではなくデータにもとづいて成果を測る政策の重要性が問われ、大企業においてもBIツールと呼ばれる企業成長に必要な意思決定をサポートするサービスが普及しています。暮らしのなかでも、スマートフォンを見れば、その日いくつ歩いたのか、睡眠時間はどれくらいだったか、意図せずとも知ることができます。レシピを見ればカロリーや栄養価はすぐに把握でき、食事のバランスを管理できる。メディアでは専門家の意見を本を買わずとも無料で目にすることができ、自己啓発書を見ればうまくいく生き方のようなものが書かれている。わたしたちは、なんとなく「正しさ」のようなものを手に入れつつあるような感覚もあるかもしれません。

しかし、民間企業では当たり前に行われているデータによる改善サイクルは行政ではなかなか行われづらいし、レガシー産業ではいまだデジタル化は課題となっていたり、組織のなかで誰かが思う正しさを実践することにはむずかしさがあります。データだけで決裁を押し通そうとする側の正しさと、慣習のなかにある正しさの押し付け合いになってしまい、立ち行かなくなる。組織の慣習が愚かさとも言えれ

ば、正しさを押し通そうとすることも愚かさと隣り合わせかもしれない。このように、正しさが実装されることはむずかしいものだし、また異なる立場で正しさは異なるものです。正しさというものは、各人の持っている・根づいている物語によって異なる。画一的な正しさというものは存在しないことがわかります。

　個人においても、たとえばダイエットをしたいと思っている人にとっては栄養や身体データが揃い、すべきことがわかる時代です。それでも欲望や怠惰さゆえに断念してしまう。そんなわかりやすい弱さもあるでしょう。あるいは、自身が正しいと思っている人の言動は一見自信に満ち、正しいと感じることもあるかもしれない。たとえば、筆者ら主催のイベントで批評家の杉田俊介さんは以下のように語ります。

> 人間は、いろいろな失敗や間違いを繰り返しながら成熟したり変わっていったりするということを認識できないんです。たとえば『ドラえもん』だって、時代に応じてどんどん作品の世界観が変わっているのに、『のび太くんがしずかちゃんのお風呂をのぞくシーンは性犯罪だからそれだけで許せない』という人がたくさんいる。ある側面だけが気になって、そこだけで全否定してしまうような弱さを、人間は抱えていると思うんです。複雑なものごとに耐えられず、簡単なところで自分を被害者に位置づけたり、逆に敵認定したりしてしまう。[28]

　正しさは、時代や文化、立場や状況によって変わりうるものです。大事なのは「どうやら、〜かもしれない」「ここからはやってみるしかない」という段階まで対話を重ねることです。

　鶴見俊輔はプラグマティズムを「マチガイ主義」と表現しました[29]。文学研究者の荒木優太さんは「転んでもいい主義」と著しています[30]。

プラグマティズムは「とりあえずやってみる」ことを推奨する側面から思想や哲学的な印象が薄く、どこか軽薄な印象を受けるかもしれません。しかし、パースが「わたくしたちの知識が絶対的ではなくて、不確実性と不確定性の連続体の中で、いわば、つねに浮遊しているという教説である」と述べるように[31]、プラグマティズム思想の根底には、人間の思う正しさ・合理性への懐疑があります。「わたくしたちが探求を進めていくなかで獲得する知識は、誤りを完全に免れた意見ではなく、その可能性をいつも内包した信念である」というように[32]、そもそも完全な正しさなど存在しないというスタンスが、学びや実験の反復につながっていきます。これは、複雑化する社会の問題に対して非常に重要なスタンスだと思います。

社会問題において実験と学習を繰り返す重要性

　データや方法論も大事です。単一の企業や個人の目標達成において正しさを数値で管理すること、教科書通りに実践することによる目標達成への効果は絶大です。特に事業が立ち上がってからは、基本的には比較的変数が少なく、正しさが存在すると思います。しかし、その対象が社会であると、途端に正しさをコントロールすることがむずかしくなってきます。なぜでしょうか。

　たとえばフードロスという1つの社会課題を考えてみましょう。まず、企業が出すゴミと、家庭から出すゴミに分ける。家庭のゴミに絞って課題解決をしようとして、余分に買いすぎないためのタスク管理アプリを作ったとする。もちろんこれは尊い活動です。ただ、結果として企業自体が消費を煽る売り方をしていることから根本的には問題が解決されなかったり、人はなかなか自分で買いすぎないための管理をしないかもしれない。こうして、やってみることで社会課題の

複雑さに直面することになる。

　社会課題においては、銀の弾丸のような問題解決は存在しません。単一の事業で解決される課題であるならば、すでに政策や事業が解決しているはず。必要なのは、さまざまな立場から、試行錯誤しながら複雑な変数を、各立場で、あるいはその共創により、解決に「近づいていくこと」の繰り返しです。

　デューイは民主主義を「一人ひとりが実験していける社会のこと」と説きました[33]。複雑化し、さまざまな変数が絡まり合った社会に対峙するにあたって、頭だけで正解を見つけ出すことはできません。実験し、学び、また実験する。これを繰り返していくことが前提です。

　複雑な社会に向き合ううえで、合理主義的なアプローチも重要ですが、それだけでは限界が来てしまいます。社会の組織や個人全体を、実験があちらこちらで生まれるような創造的な状態にしていくことが重要です。

　そして、そこにはデューイが述べているように、他者の理念への寛容さが大事です。最初は対立的な感情になったり、「え、こんなのやるの？」「意味なくない？」なんて思うかもしれません。しかし、単一の活動の正しさのジャッジに固執しすぎてはいけません。何が当たるかなんてわからないからです。政策や共通のアジェンダから生まれるわけじゃない。個々人の想いから始まっていくため、わかりづらい側面があるかもしれない。しかし、次章で紹介するフィンランドの「Sompa Sauna」のように、個人の衝動から生まれたサウナが周りの人の関心を呼び、最終的に行政が支援する、なんてことも起こります。

　つまり、私的な関心を共有し合い、実際に行動したことで人々の賛同を呼び、結果として公的な関心につながっていく。正解に向かって一直線で生まれる取り組みには限界があります。実験を起こりやすくする環境を整え、生まれた活動を必要に応じて支援する。プラグ

マティズム型民主主義においては、そういったガバナンスが重要になります。

　「わたしたちがつくる」という理念にもとづき、実践を通して社会を変えていく。このように、プラグマティズム型民主主義はクリエイティブデモクラシーに呼応する考え方です。

　人々の実験を推奨し、失敗も許容しながら前に進んでいくには、当然自分とは異なるものへの寛容性が必要です。魚津郁夫『プラグマティズムの思想』によると、「人種のるつぼ」と言われているアメリカが発祥であるプラグマティズムは、ひとつの原理によって統一される一元論的な考え方ではなく、相互に違った価値観を認め合う多元主義が根底にあります。このあたりは「わたし」より「世間」を重視する日本とは文脈が違いますが、それゆえに学ぶべき考え方だと思います。

　それぞれの望ましさを尊重し、実践をひらく。いまだ差別や制度上の問題が多いなか、そもそも実践を行うというのは途方もなく先に思えますが、思想としてのプラグマティズムから、次節で述べる実現のためのアプローチである「プロジェクト型民主主義」は、真に多様性を尊重する考え方でもあると言えそうです。

労働的な民主主義から、活動としての民主主義へ

　他者の生き方を尊重し、実験と学びを繰り返す。プラグマティストは、そういった環境や生き方自体が「習慣としての民主主義」だと言います。投票や制度だけではなく、みんなで生きたい環境をつくっていくうえでの習慣として根差すことが重要です。

　民主主義自体、現状は授業で教わる政治参加＝義務という感覚になっている。みんなお上がやるものだと思っているので、どうしても

監視的な見方が強くなる。その税金の使い道は正しいのか。この政治家で大丈夫なのか。もちろんそういった権力の監視も重要なのは言うまでもない。しかし、それだけでは結局実行者が構造的に固定されてしまう。「政治参加」という労働を強いられ、結果は為政者に委ねる。これでは社会への手触りなんて持てるわけがありません。

　こうした労働的な民主主義を、活動的なものに取り戻したい。前述したように、アーレントの『人間の条件』では、人間を人間たらしめる条件として、生きるために行う「労働」に対して、創造や自由のための「仕事」や「活動」が人間を他の動物と区別していると説きます。しかし、加速的な経済成長を追求する現代社会は「労働社会」となり、わたしたちが人間であり自由となるために欠かせない「仕事」や「活動」を押し潰そうとしている。アーレントいわく、「人間はいまや動物化の危機に直面している」状況ですが[34]、これは労働に限らず民主主義にも言えることでしょう。自分たちで創造するものから、力を持っている人に委ねてしまっている状態になっているからです。

　わたしたちは、自分とつながっている感覚が生々しく得られないないことを強制されても萎えてしまうだけです。自らの内側から「これは重要なことだ」という感情が湧き出て初めて行動につながっていきます。これは、地域や暮らしのことから環境問題など人類全体の問題にまで言えることだと思います。とてもむずかしいことであるのは承知していますが、民主主義は、そのような自分と社会が関係している・触れているといった感覚がないと、個々人の行動に反映されることはありません。またデューイも、こうしたある意味で虚無的になっている民主主義に対して、生き方としての民主主義（Democrasy as a way of life）を提案しています[35]。民主主義の理念は、わたしたちの手で社会をつくることだったはず。自分の欲望、こうありたい・こうしたいを実験でき、社会をつくっていけること。一人ひとりが「わ

たしはどう生きたいのか」と生き方を問い直し、自分なりに答えを出していくこと。決して上からアジェンダや模範的な姿を押し付けられるものではありません。

　民主主義の実践とは、決して「こうすべき」という指導に従って行われるオペレーティブ／労働的なものではない。誰もが社会に対するデザイン実践者なのです。だからこそ、各々がバラバラで実験を繰り返す社会環境が必要です。

　前節でも引いた吉田は、民主主義がここまで継続してきた背景を下記のように述べています。

> 民主主義とは何なのか、という定義にもよりますが、政治体制としての民主主義がこれまで曲がりなりにも持続してきたのは、やり直しのきく強靱（きょうじん）性の高い統治制度であるということと無関係ではありません。共同体に関わる問題について構成員みなで決めて、みなでやってみる。ダメだったらもう一回、別の方法を試す。そのためにも少数意見を大事にする、見直すために定期的に選挙をする。[36]

　しかしそのうえで、生きていく不安から、わたしたちや統治者はつい正解主義を目指してしまう。それは一歩間違えば、正しさをわかっていると思う一部の力を持った人からの支配になってしまう。本当は正解や生き方はそれぞれ違うはずなのに。だから、バラバラに実践が繰り返される社会環境でなければなりません。

1—5

クリエイティブデモクラシー
とは何か：

プロジェクト型の
民主主義

　前節までは、主に民主主義の文脈を汲んだ言説を参照しながらクリエイティブデモクラシーについて考えてきました。クリエイティブデモクラシーはオルタナティブな民主主義のかたちですが、ではそれをどのように実現していくのか。プラグマティズムの考え方である「やってみること」までは触れましたが、まだやや抽象的です。

　本書の執筆者3人は、デザインのアウトカムがビジネス的な成長に回収され、矮小化されてしまうことへのもやもやから、デザインの公共的な役割やアウトカムのかたちに関心を持ち、集まりました。そこで、デザインがもたらす社会的な影響に着目し実践する先人であり、ソーシャルイノベーションのためのデザインネットワークDESISの中核を担うデザイン思想家エツィオ・マンズィーニの「プロジェクト駆動民主主義」について見ていこうと思います。

習慣の先にあるもの ── デザインモードの必要性

　ここまで民主主義の危機として述べてきたことを、わたしたち個人の問題に引き寄せて言うと、「一人ひとりの生き方が、社会の構造に絡め取られている状態」と言えます。急速なテクノロジーの進歩やライフスタイルの変化により、伝統的な労働観や慣習が消えつつある現代。高度経済成長に乗って、こうして働いていれば生活が保障されるというモデルは消え失せた不安な時代。一見個人の好きなように自分の生き方を追求するにはもってこいのように思えますが、生きる不安ゆえに、誰かによってパッケージされたいくつかの職業・組織・キャリアを選び取らざるをえなくなっている。自分の人生を自律的にデザインするのではなく、生きる不安から最適なモデルを探し選ぶ、あるいは選ばされることが、新たな慣習として定着しているようにも感じます。

　マンズィーニは、そういった今までの「こうしていればうまくいく」という伝統的なスタイルを「慣習モード」とし、これからの時代において自らが自分の生を自律的にデザインすることを「デザインモード」と表します。前者は、ものごとは規則によって行われ解釈される考え方。決まった問題を効率的に処理できる強みがあります。一方で、昨今の予測不可能な時代では、既存の枠組みの外に出る発想は生まれづらい。伝統的モデルが消えた現代では、新しい問題に直面し、誰も経験していない状況で動かなければなりません。だからこそ、そこで自分がどうしたいかを自分自身で決めて、それを成し遂げるために動き、自らの環境をつくっていく「デザインモード」に切り替えていくことで、人間の潜在的な可能性が解き放たれると言います。

　デューイは民主主義を「生き方」とし、わたしたちの実践や行動が表出したものが制度や社会をとりまく習慣に反映されるとしました。エシカル消費などに代表されるような、習慣を変えることで社会に訴えかけることはできます。しかし、マンズィーニは「逃げることができない制御システム」として、今日の管理社会で消費者として振る舞う時点で、たとえばサプライチェーン、学校や病院、家族や工場なども含めて強固なシステムがあるために、日々の選択にも限界があることを示しています。

　だからこそ、選択だけではなく、「プロジェクト」によって既存のシステムの外に出ることが重要とマンズィーニは説きます。たとえば数百年前には、すべての人が義務教育を受けていることや、ほとんどすべての場所に公共交通機関でアクセスできることなどは、信じられる人はいなかったでしょう。つまり、習慣は習慣の踏襲だけでは生まれません。誰かが身の回りで学び合う寺子屋のような場所を始めたから、誰かが歩くことでは困難な場所への鉄道や船を作ったから、今の習慣が存在しています。

既存のシステムから一歩踏み出すために
必要な「わたし」として生きること。そのむずかしさ

　社会の既存のシステムの外に出るためにデザインモードが必要なだけではありません。人間は慣習に従うものです。デザインモードには、個人の衝動や能動性が求められます。

　近年では「自分らしく生きる」ことが執拗に叫ばれます。これは筆者の友人が大学でカウンセリングをしていた時に聞いた話ですが、相談室に来るこれから就職活動を控える大学生の悩みで多いものの1つに、「20年生きてきて、急にあなたは何がしたいの？　と問いかけられる」というものがあるそうです。「今までは"やりたいこと"なんて考えなくてもやっていけたのに……」と言うのです。わたしたちは、育つ過程でも、明確な答えがある問題や世間的正しさを重視され、自分自身の声を聴く機会は少ない。できないのではなく、単純に習慣になっていないのです。

　そして、このようなリテラシーがないと何が起こるのか。それが、規範に支配されたり、誰かがつくった物語、マンズィーニの言葉を借りれば「他者によって提案されたライフプロジェクトを採用」してしまいます。つまり、他者がつくった生き方のパッケージに乗っかるだけだから、霞がかかったような生きづらさを感じるのです。これは『花束みたいな恋をした』で、イラストレーターを志した主人公が最終的に物流会社の営業職を務め、生存という意味での生きることに生全体を奪われてしまっている状況そのものです。

　そういった社会背景から、今の日本では、わたしが「わたし」として生きづらい。えてしてわたしたちは、母親として、部長として、デザイナーとして、振る舞ってしまいます。いつのまにか、「わたし」の全体性を、たった1つのラベルに同化させている。そうなれば「か

けがえのなさ＝交換不可能性」は失われ、歯車のようになったり、みんなラベルのもとで同じ振る舞いを求められます。もちろん、人は演劇的な存在であり、あらゆる状況でそれぞれの役割をもっている。だから、役割を完全に剥がすことが重要なのではありません。生きる不安から選択した「1つの役割」に投影しすぎてしまい、その場に応じて自らつくりだす無数の役割（仮面）の統合としての「わたし」が消えてしまうことが問題なのです。

　一方で、「自分らしい生」を求める風潮は、あらゆる自由と責任の個人化と表裏一体になっています。「自分の人生なんだから、自分で考えて、努力しよう。それで失敗したら自己責任でしょう」といった考え方と紙一重なのです。実際、日本では自己責任の考え方が強いことが、いくつかのデータからも見てとれます。コロナウイルスの感染は自業自得だと考える人の割合は、アメリカで1.0％、中国でも4.83％ですが、日本では11.5％にのぼります[37]。

ライフプロジェクト
── わたしの好奇心・望ましさから生まれる活動

　この「わたし」の不在や慣習的なモードに対し、マンズィーニは、自分自身の人生、あるいは人生の一部に関わる目的を達成するための、話し合いや行動が結びついた「ライフプロジェクト」という概念を提唱しています。次章でもデザインの主体について述べますが、マンズィーニは「デザイナー」を従来の専門家よりも広く捉えており、プロジェクトのつくり手すべてが該当するとしています。そういったことを起こしていくうえで、「さまざまな話し合いに参加し、自分の生活環境で目的を持って構想し、実行する」営みを「ライフプロジェクト」と定義しています。

　たとえば、筆者と一緒にウェブサービスを運営している仲間は、「保育園落ちた日本死ね!!!」というブログを読んで夫婦の将来に不安を感じたことが原体験になり、自分たちだけではどうしようもない課題を地域の議員に届けて解決していくサービス「issues」を作るに至っています。あるいはこれも友人の例ですが、「獣医師になって犬を助けたい」と思っていた高校生が、海外と比較した日本の動物福祉の現状に衝撃を受け、ペットホテルではなく地域で預け合いを行えるコミュニティサービスを立ち上げたりしています。すべてがすべてこういった衝動からとは言いませんが、起業家と言われる人は「自分こそが取り組むべき課題だ」という感覚に突き動かされるようにプロジェクトを起こしているケースを多く見かけます。

　CHAPTER 3で詳しく紹介する筆者たちのプロジェクト『産まみ（む）めも』も、30歳のタイミングでお互いの共通の関心事からリサーチを行い、展示を行ったものです。またこの本自体も、もとはお互いの関心の重なりから勢いで3人でブログを書き始めたことがきっかけになっています。

　公に発表するものに限らず、ご近所さんと街の空いているスペースを花壇に変えてしまった、というのもライフプロジェクトの1つのかたちかもしれませんし、図書館で小学生の子どもが「恋愛相談室」を自発的に始めてみたりといったものもあるでしょう。内発的な衝動にもとづき、「こんなものがあるといい」「こうしたい」という気持ちを行動に移すことがライフプロジェクトになっていきます。すでに述べたように、人の行動は意識的・無意識的にかかわらず政治性を帯びています。制度や誰かがやってくれるのを待つのではなく、自分たちで実社会に介入して何かしらの変化を生み出していこう、行政府が対処してくれるのを待つのではなく、自分たちでやってしまおう――そういう私的な衝動から生まれていくものです。

　筆者たちは、クリエイティブデモクラシーをかたちづくるうえで、マンズィーニの言う「ライフプロジェクト」があらゆる場所やレイヤーでぽこぽこと生まれることが重要だと考えています。それを行政や企業も支援しつつ、内なる衝動から始まり、既存のルールを疑いながら、異なる可能性を投げかけ、新しい暮らし＝世界を立ち上げていく。不安から既存の選択肢を選び取り生き延びるのではなく、「やりたい！」を行動に移し、他者と一緒にものごとを行うことで、より良い結果が得られ、より面白く、より楽しいものになるかもしれないという考え方にもとづき、人生や周囲の環境をかたちづくる。

　ライフプロジェクトは、自分自身の生を現在から脱却するために前へと投げ出し（pro-ject）、新しい世界を立ち上げていくための活動だと言えます。多くの人が他者のライフプロジェクトを採用するのではなく、自分が知覚し実感している暮らし＝世界の現状に対して介入を施していくことで、新たな状況が生まれ、それに応答し続けるなかで自分も世界も変わり続けます。この動的な状態こそが、「わたし」を生きるためにも重要です。

　マンズィーニは、「デザイン能力とは歌うようなものである、僕たちはみな歌うことができる」と、誰もがデザイン能力を持っていると説きます[38]。わたしたちは、幼少期の頃は自由に友だちを誘い、虫取りに出掛け森の中を探索したり、サッカーをするために仲間を集め、専用の施設や道具がなくても方法を模索したり、歌うように自らの衝動を行動に移して他者と交わり合ってきました。活動の先が学校などの組織にウェイトが置かれたり、いつの間にか答えのある問題を解くこと＝習慣モードに能力が矮小化されていっているだけで、本来の力としては、好奇心を持ってやってみることは備わっているはずなのです。

ライフプロジェクトを可能にするインフラストラクチャが、
クリエイティブデモクラシーを形成する

　プロジェクトによる民主主義の核となるのは、個々人の衝動から生まれる「ライフプロジェクト」です。この世界では、個々人の内発的な「こうしたい」という欲望から生まれる活動で社会がかたちづくられる。

　今は意思決定を代表者に任せ、義務として投票はしたものの、一時のお祭りが終われば実際の政策がどうなっているのかまで追うことはない。自分の力がどのように社会に影響を及ぼしたかなんてわからないので無力感しかない。たとえば環境問題ひとつとっても、現在は解決策も企業や行政が背負っている。企業はエコバックや衣類のリサイクルボックスを店舗で用意する。行政はゴミ袋を有料化する。わたしたちはそれに従うだけ。

　でも、プロジェクト駆動の民主主義の世界では、「これ、もったいなくない？　縫えばまだまだ使えるよ」という個人が、気軽に地域で修繕コミュニティを立ち上げます。そこに裁縫が得意な別の共感する人が乗っかり、古くなった服が持ち寄られ、最終的には地域での衣類の循環が生まれるかもしれません。個々人や人との交わり合いから内発性が生まれ、プロジェクトがシステムに介入をしていきます。さらに、評判になれば行政もそれを公認し、PRし、その土地の人が集うコミュニティに発展する。本来消費をさせ続けなければ売上につながらない企業もこうしたボトムアップの取り組みに着目し、買い替えを促すのではなく修繕したものの流通を支援する事業を新たに立ち上げ、既存のシステム自体にも少なくない影響を与える —— こうした世界観です。

　ここまでくると、前節までのやや抽象的な観点がつながってくるよ

うに感じます。デューイの民主主義に必要な平等性（対等性）は、生まれてくる衝動を「自分なんかが」と卑下せず、「お上がやるから」と権力任せにせず、自分を表現できる前提として存在する必要があるスタンス。また、プラグマティズムのような「やってみる」という世界観も、プロジェクト駆動民主主義と呼応します。アーレントの多数性は、ライフプロジェクトを始めた先のスケールやシステムチェンジに必要な要素。個人が強みを持ってくるのもしかり、行政や企業が手を取り合うのもしかり、さまざまな立場の掛け合わせでシステムに影響を与えるからです。

　ここまで「選挙や制度じゃない」と言ってきたところは、結局このライフプロジェクトという活動に帰結していきます。投票や制度によらない、個々人の活動によって構成される民主主義のかたち。しかも、この民主主義のかたちは、特に制度を変える必要がないのです。たとえば、1-2で触れたアナキズムは政府をなくした政治体制。民主主義のなかでもくじ引き民主主義は制度をつくらなければならないし、液体民主主義もそれを実現するテクノロジーのインフラが完成しているとは言えません。

　一方で、プロジェクト駆動民主主義は、既存の行政や企業、政策や制度とも共存します。個人やコミュニティから始まった活動を行政が公認することもできる。特にルールを変えることが必須ではなく、今ここから立ち上げることができます。

　また、筆者たちは必ずしもボトムアップからのイニシアチブだけを、生まれてくる活動の理想として位置づけていません。行政が活動を育んでいくこともあれば、企業の中から社会システムにアプローチする事業が生まれてくることもある。プロジェクト型民主主義的な、ローカルで起こるボトムアップのライフプロジェクトだけではなく、既存システムや組織自体からも積極的にそれを可能にするインフラをつ

くっていく。

　クリエイティブデモクラシーは、こうしたさまざまなレイヤーで起こる活動やうつわづくりから形成される社会のかたちです（マンズィーニが論じるプロジェクト駆動民主主義を発展させた、ライフプロジェクトが生まれるインフラストラクチャについてはCHAPTER 3で述べていきます）。

　ただ、ここまで述べてきたのはあくまで前提の世界観。その活動自体がシステムチェンジに影響をもたらすかどうかとは別の話です。活動自体が既存の仕組みに影響を与えるものとならなければ、結局社会システムは変容しません。先ほどの修繕コミュニティにしても、たとえば自分と仲のいい友だちだけでずっと継続しているだけ、あるいはその地域だけで閉じ、企業や行政が関わらなかったとしたらどうでしょうか。もちろん友人同士だけでも尊い活動ではありますが、社会のシステム全体への影響はごくわずか。この例だと、大量生産・大量消費という構造は変わりません。生まれた活動が、社会システムに影響をもたらして初めて社会が変わる。では、どのような活動が必要なのか。次のCHAPTER 2では、その手がかりとなる「ソーシャルイノベーション」について、より具体的なかたちを見ていきます。

CHAPTER 2

ソーシャル
イノベーション

一人ひとりが理念をもちながら、習慣が拡がり、変わっていくことで、社会を共にかたちづくる。民主主義は、制度や意思決定の仕組みではなく、個人の実践・生き方から多様な人々が手を取り合い、社会全体への変容につながる生き方そのものでした。このように民主主義を捉えたとき、そこへ向かう一手として、現代的潮流としての「ソーシャルイノベーション」がひとつの手がかりになります。本章では、民主主義の核である「わたしたちが社会をつくっている」感覚につながるソーシャルイノベーション論を、「デザイン」というレンズを通して展開します。（川地 真史）

SOCIAL INNOVATION

2－1

ソーシャル イノベーション とは何か

テクノロジーや経済の発展により、わたしたちの暮らしのあり方は大きな進歩を遂げている一方、気候危機・貧困問題・急速な人口増加・メンタルヘルスなどの大きな変化・問題に直面し、不安定な日常に晒されています。また、ウェルビーイングへの関心も高まっている一方で、日々の生活において「生きる手触り」を感じられずにいる人も増えている気がします。そんな状況から向き直るひとつの切り口として、「ソーシャルイノベーション」という考え方が注目を集めています。まず本節では、なぜソーシャルイノベーションが必要なのか、ソーシャルイノベーションの要点とは何かについてまとめていきます。

厄介な問題がとりまく時代に求められる、ソーシャルイノベーション

「イノベーション」という言葉から何を連想するかといえば、iPhoneやAI、VR技術でしょうか。こうした技術イノベーションとは別に、ソーシャルイノベーションは身近に溢れています。セルフビルド住宅、ウィキペディア、マイクロクレジットや消費者協同組合、チャリティショップやフェアトレード運動、ゼロカーボン住宅やコミュニティ風力発電、参加型予算などなど、いろいろなものが挙げられます。

では、なぜ今ソーシャルイノベーションに向き合うことが大切なのか。誰しもが無意識的にも意識的にも従来のやり方に限界を感じているのは間違いありません。ソーシャルイノベーションが必要な最たる理由として挙げられるのは、ジェフ・マルガンらによれば「既存の構造や政策が、現代の最も差し迫った問題のいくつかを解決することが不可能であると判断したから」です[01]。

世の中は不安でうずまいています。少子高齢化に伴って若者には年金問題もふりかかり、AIやロボットに仕事を奪われるという言説が

飛び交い、国の外では戦争も起きている。気候危機で山間部では災害も増えているし、物価も高騰して暮らしは圧迫されています。書いていて、心苦しくなってきます。

　日々の新聞やニュースを賑わせている課題に対して、自分にできる行動をつかみとることはむずかしい。一つひとつの問題が大きすぎて、どこか外の世界の出来事のような気がしてしまい、いち生活者としては手に余ります。

　たとえば、エネルギー問題は気候危機における大きな課題。生活者にも地球にもやさしいエネルギーをどう生み出せばいいのでしょうか。火力発電から脱却し、ソーラーパネルの設置が進んでいる太陽光発電は、現時点ではCO_2削減の観点では「よい」と言える。しかし、パネルの使用年数を終えたあと、大量廃棄やその際の有害物質の懸念もあります。時間軸をどう考えるかで、これが最適だと簡単には言えません。いち家庭ならともかく、全体としては不足するエネルギーを、ソーラーパネルだけですぐにまかなえるわけでもない。原子力発電も当然危険です。核廃棄物は10万年にわたって不和を残しますが、経済的に原発に依存している地域もあり、雇用の問題も関わります。とはいえ、カーボンニュートラルの視点に立てば、原発のほうが抑制効果が見込める点もある。考えるべき時間軸や何をもって良しとするのか、複数の軸が絡まり合っています。

　このように、わたしたちをとりまくのは、ひとつの解決策も正解なく、立場や視点によって考え方も変わってしまうことで簡単に合意できない「厄介な問題（Wicked Problem）」です。この厄介な問題には次のような特徴があります。

❶ 問題の詳細をロジカルに説明することができない。

❷ 「これで終わり」はなく、常に新たな問題に向き合い続ける必要がある。

❸ 解決策の正しさを客観的に評価できないので、自らの判断が求められる。

❹ 解決策の効果をすぐにテストし結果を見ることがむずかしい、時間がかかる。

　昨今では、ESG、SDGs、カーボンネガティブ、サーキュラーエコノミーと多様な新しいワードが飛び交い、少しでも生活者の自分事に近づけようとする動きや活動も見られます。ただ、こうした活動は形骸化してしまうことも多々あります。これをやっていれば大丈夫と、安心のための言い訳と紙一重。「厄介な問題」が時代の前提であるにもかかわらず、何かの正解や決まった方法にすがりたくなる。それこそが、これまでの「イノベーションに取り組む人々」の根っこにあるマインドセットの問題だとも思います。しかし、唯一解はありません。

　また、これまでは各セクターの独立した取り組みが中心でした。しかし、問題が複雑である以上、それぞれの立場から視点を投げかけ、それぞれの役割を担うこと、共に取り組むことが必要です。企業だけでも、NPOだけでも、行政だけでも、生活者だけでも、やれることには限界があります。

　多様な存在が手を取り合うことは、これからの時代に不可欠である。それ自体はよく言われます。本書で強調したいことは、それと同時に、「企業の部長」「行政の担当者」といった社会的役割だけでなく、それぞれが「わたし」からはじめ、もやもやを抱きかかえ、こうしたい・こうありたいを分かち合うことです。ソーシャルイノベーションの「ソーシャル」には本来、こうした関係と過程のなかに社会が立ち

上がる、という意味も含まれているのではないでしょうか。

CHAPTER 1で見てきたように、わたしたちは「社会は変えられる」実感もなく、「わたしがわたしを生きる」こともむずかしい環境

これまで

単一の課題に対して行政が政策／公共サービスを、市場において企業が民間事業を、住民や顧客に提供するモデル

これから

無数の課題がつながりあう複雑な課題にそれぞれの立場が共創を通じて全員で取り組み、利益を得るモデル

ソーシャルイノベーションに必要な体制の変化

にいます。「わたしを生きる」とは、信じられるものをもったり、ありのままにいられることだったりするでしょう。「厄介な問題」には客観的な正しさの基準はないため、こうした自らの軸にもとづく判断が求められます。一人称の「わたし」から始まることが、ソーシャルイノベーションの大前提なのです。

ただ、「わたし」から始まると言っても、ひとりの情熱あふれるカリスマ的ビジョンをもった起業家に導かれ、超革新的なテクノロジーを用いた新たな事業が生まれるといった、典型的なイメージとは異なります。それで解決するほど「厄介な問題」は甘くない。前述したエネルギーや廃棄物処理の問題はわかりやすい例です。技術や仕組みがあっても、生活者一人ひとりが、習慣を何かしら変えなければなりません。

なぜ、ソーシャルイノベーションか。まとめると、「厄介な問題」が社会にも生き方にも大きく影響し、それに対峙するには、従来型の正解主義やカリスマ的個人・技術依存とは異なる向き合い方が必要だから。ソーシャルイノベーションには、複数のセクターの各人が、肩書きではなく「わたし」の感情を大切にし、手を取り合うことが重要です。

ソーシャルイノベーションの輪郭が少し見えたところで、より詳しい定義や考え方にも目を通していきましょう。

ソーシャルイノベーションの定義

ソーシャルイノベーションの概念に大きく影響を与えた一人、ジェフ・マルガンは、行政サービスの改革や社会的企業等を含む新しい政策や社会現象と関連するものとして、ソーシャルイノベーションを取り扱いました。マルガンはこれを「目的も手段も社会的であるイノ

ベーション」と定義しています。イノベーションを引き起こす主体・組織は、社会的なニーズを満たすことを目的に活動し、問題に取り組むための手段は彼らの活動を通じて広がっていくと述べます[02]。

　これは、非常に端的ながら重要です。ソーシャルイノベーションが志向する社会的目的とは、利益最大化を動機とした企業組織を通じて広がるビジネスイノベーションと区別されます。無論、消費者の快適さや効率性も含めすべてニーズではあるものの、ここでは貧困、介護、孤独、抑圧といった逼迫性の高いニーズを焦点に置いています。手段も社会的である、とは多様な解釈が考えられますが、ひとつにはCHAPTER 1で述べてきたような、「わたし」として関わり、多様な人々同士の社会関係が結ばれ直すなかで新たな習慣やシステムが広まる、といった民主主義のあり方とも通ずるものでしょう。

　また、北米エリア、特に米国においてソーシャルイノベーションは、ビジネス分野でのイノベーション手法を社会課題へ応用していく文脈で発達を遂げてきた経緯があります。この分野を牽引するスタンフォード大学の『スタンフォード・ソーシャルイノベーション・レビュー』(SSIR)は、ソーシャルイノベーションの定義を「社会課題に対するまったく新しい解決策で、既存の解決策よりも、高い効果を生む・効率が良い・持続可能である・公正であるのいずれかを実現し、個人よりむしろ社会全体の価値の創出を目指すもの」であると提唱しています[03]。

　このように、いくつかの定義が存在しますが、共通して主張される特徴は、あらゆる人やものごとが関わり合い、新たなやり方で新たな価値を社会にもたらすこと。これがソーシャルイノベーションの大きな像です。

ソーシャルイノベーションは専門家やカリスマだけのものではない

　マルガンは、ソーシャルイノベーションに関する多くの議論が、個人・ムーブメント・組織といった3つのレンズのうち1つを採用する傾向があると述べています[04]。

　「個人」とは古典的なカリスマです。各分野のリーダー、たとえば政治家・官僚・実業家・アクティビストなど、ごく少数の強い想いを持った個人がとりあげられます。彼らは個人の強いコミットメントと勇気を携え、社会を変革していく。たとえば社会活動家のマイケル・ヤングは、電話による健康診断、消費者組合、患者主導の医療、オープン大学、社会起業家育成スクール、孫がいない高齢者と祖父母のいない若者のマッチングなどさまざまな事業を行い、「世界で最も成功した社会事業の起業家」と呼ばれるほど新しい社会モデルを模索し続けました。

　より広範な「ムーブメント」として変化が起こるケースも多くあります。フェミニズム、LGBTQの権利、環境保護などに関連した運動は、カリスマ的個人たちと同様、思い描く理想に向けて今の社会を変えていきたいと望む一人ひとりの想いが原動力となってきました。前者と異なる点として、ムーブメントは、「特定個人のみが世界を急進的に変容できる考え」に疑問を突きつける点です。一部の英雄的な個人ではなく、運動に参加した人々、運動を受けて想いに共感した人々が、これまでの習慣から別の習慣へとトランジション（移行）することで、わたしたちの手で生活を変えていける。そう信じているのです。

　ムーブメントへの参加者のように、過去の当たり前を乗り越えて多少のリスクを負ってでも立ち向かおうとする一人ひとりの想いがなければ、変革は起こりません。同様に、大きな変革を目的とする際には、平等で民主的な活動においてさえも強い想いを持ったリーダーシップ

が不可欠です。一人ひとりの想いが集まり、広域なムーブメントとなり、そのムーブメントのなかから目立つリーダーが現れ、ムーブメントをよりいっそう強く推進していくようなことが起こります。

また、既存の「組織」が新たな実験と学習を重ねるなかにも変化は生み出されます。インターネットが米軍から、気候変動に関する初期の理解がNASAから生まれたように。しかし、組織においても、一部のトップ層（個人）が行うのか、ボトムアップ（ムーブメント）から生まれる変化なのか、またその両方がいかに接続しうるのかは、近年のイノベーション論でもよく議論されるところです。

単一の主体から、マルチステークホルダーの協働へ

このような変化のレンズとしての個人・ムーブメント・組織がありますが、SSIRが「セクター横断のダイナミクスが本質的な役割を果たすと認識することが何よりも重要である」と指摘するように[05]、システムの変化を促すためにはマルチセクター間の協働がキーポイントとなります。広域なコラボレーションによって、相互に絡み合ったシステムの全体像を理解し、変化のきっかけを見出すことが可能となるのです。

しかし、セクターを超えた協働の重要性は認められつつも、実践は想像よりも容易ではありません。コラボレーションにはデメリットも存在するからです。マルガンは、効率性から生まれる抵抗・利害関係・人々のマインド・個人的な関係性を、変化の障壁として挙げています。

コミュニケーションや合意形成には時間がかかります。立場も価値観も異なる人々が議論するので当然です。それ以前の障壁としても、外部組織との連携には組織内の利害も絡みます。合意形成を丁

074

寧に取ることはとても時間がかかります。時間がかかるものは競争とスピードのダイナミズムによってネガティブと見なされます。個人的な関係が馴れ合いとなったり、合意形成そのものが目的にすり替わる場合もあります。

　そのため、差異を分かち合いながら、それぞれが自身の依って立つ暗黙の価値観を見つめ直すような深い対話を許容する文化、それに加えてテクノロジーによる適切な後押し、エビデンスベースの意思決定などを包括的に組み合わせることが重要です。

イノベーションの対象は、多層的な「関係性の変容」である

　多様なセクター・人々が手を取ることで生まれる「新たな価値」とは、何かしらが変化した結果です。イノベーションは「革新」とよく訳されますが、差異や変化の結果、価値が生じます。ソーシャルイノベーションの研究者アレックス・ハクセルタインらは、イノベーションを通して生み出される変容を4つに分類し、レイヤーを示しています[06]。

項目名	説明
社会関係の イノベーション	新しいやり方・組織化・知識・枠組みを含む、社会関係の変化
システムの イノベーション	制度・社会構造・物理的インフラを含む、社会的サブシステムレベルでの変化
ゲームチェンジ	ルール、フィールド、プレーヤーなど、社会的な「ゲーム」を変化させるマクロレベルでの開発
意味の変容	変化とイノベーションに関する一連のアイデア、概念、メタファー、ナラティブの変化

イノベーションを通して生み出される4つの変容

　「社会関係のイノベーション」とは、これまでと異なる組織の仕方・関係性を生み出すイノベーションです。「特定の行動だけではなく、社会関係、ガバナンスの構造、集団的エンパワーメントの改善につながる」ようなものです[07]。たとえば、地域包括ケアは1つの例。市場サービスとしてケアサービスに依存していた関係が、地域の連帯によって置き換わり、顔の見える関係で成り立つように、ケアのあり方が変容します。

　「システムのイノベーション」は、社会保障制度の発達、農業の近代化など、福祉システム・食料システムをかたちづくる制度、ルール、物理的なインフラ等の変容です。都市交通システムを例にとると、車が手段として主流ですが、車の移動が成り立つには、ガソリンスタンド、道路、駐車場といったインフラ、交通ルールや飲酒運転などへの法規制が関係します。これに対し、パリでは2017年から都市中心部にガソリン車の乗り入れを禁止し、CO_2削減や、快適で人が道路で出逢える都市を目指して、交通システムの変容を促しています。

　「ゲームチェンジ」は、社会のルールを変化させてしまう大きなマクロトレンド。人口減少や高齢化、気候変動は、これまで維持されてきた社会システムに根本的な変化を促し、適応を求めます。日本ではまさに人口減少によって労働力・税収の経済－社会保障システムも限界を迎えていますが、変容を促すにはこうした時代のうねりへの認識が必要です。

　「意味の変容」とは、ある社会的な物語や概念のイメージの変容を指します。わたしたちは、あらゆる行為の前提に何らかの物語を採用しています。「これからはポスト資本主義だ」というメディアで流布される言説もあれば、イノベーションの結果もたらされる新たなイメージも含まれます。たとえば、「注文を間違える料理店」というプロジェクトは認知症の人たちがスタッフとして働きますが、ナポリタ

ンを頼んでハンバーグが出てきても、お客さんは「まあ、いっか」と間違いやありのままの受容を促進するコンセプト。認知症の人々の雇用と生きがいをつくるのみならず、正しく注文を取るのがスタッフの仕事だ、認知症の人はまともに働けない、といった大衆的イメージを変容させる力があります。

「ソーシャルイノベーション」とひとくくりに語る場合、言葉の定義にどの層の変化が含まれ組み合わされるのかはその状況次第ですが、現状の社会的文脈、習慣、システムにとらわれずに、現実の主流と異なるやり方や枠組みを模索していくことはぶれないポイントです。そのため、気候変動や高齢化などマクロなレベルでの変化から、地域の人のストーリーの変化といったミクロなレベルの変化まで、広い範囲がその対象になります。このイノベーションのレイヤーはきっぱりと分類できるものではなく、重なる部分もあり、相互に影響し合います。つまり、個人レベルでの変容が起こらなければ社会レベルでの変容は起きにくく、逆に社会レベルでの変容が起きなければ個人レベルの変容も起こりにくい。

近年注目を浴びているトランジション（ある状態から別の状態への移行）研究のなかにも、「マルチレベル・パースペクティブ（MLP）」と呼ばれる理論があります。「ニッチ」「レジーム」「ランドスケープ」の3層それぞれで起こる変化の相互作用プロセスによって、社会環境のトランジションを捉える理論です。さまざまな実験やプロジェクトが試行・育成される場としてのニッチ、既存の技術を支える知識体系や慣習、制度、文化、産業構造などの複合体としてのレジーム、人口動態やマクロ経済、国際関係などのランドスケープのレイヤーから成り立ちます。要は、それぞれのレイヤーで少しずつ変化が生まれ、それが別のレイヤーの変化とも結びつき、大きな変容につながっていく。変容を見通すためには、このような多層的な視座が必要になります。

ランドスケープ
パラダイム、
マクロな流れ

レジーム（体制）
テクノロジーや
ルール

ニッチ
革新的アイデアや
プロジェクト

マルチレベル・パースペクティブ

　こうして見てみると、ソーシャルイノベーションによる社会変容は、究極的にはわたしたちがコントロールできるものではないのでしょう。ただ、社会を変えることはできないのかと言えば、それも違います。夜空に浮かぶ星々は、ただ秩序なく並んでいるように見えますが、ある瞬間につながり、星座が浮かび上がります。同じように、わたしから始まるもやもや、関心、実験は、すべて大きな社会変容の一端を担っている。それに一人で気づくことはむずかしいし、時を経ないと見えてこないかもしれませんが、まずはその星座の一翼なんだと信じることから始めてみたい。これも「手触り感ある生」をつくる重要な心構えです。

　ここまで、ソーシャルイノベーション論の足場となる考え方を見てきました。本書は、この足場から筆者たちの再解釈を経て、民主主義の核である「わたしたちが社会をつくっている」感覚につながるソーシャルイノベーション論を目指します。そのつなぎ手として、まずは「デザイン」という切り口から深く考えていきます。

2 — 2

デザインとソーシャル
イノベーション：

社会のリデザイン
に向けて

　本書の執筆者は3人ともデザイナーです。実は本書も「デザイン書」として位置づけられており、デザインの視点や考え方にもとづいています。とはいえ、本書はいわゆる職業やプロとしての「デザイナー」のみに目を向けていません。むしろ、デザイナーとは、ソーシャルイノベーションに関わるあらゆる人々など ―― 生活者、社会課題の当事者、企業人、研究者、行政職員など ―― を指します。本節では、「デザイン？　見た目をよくすることもイノベーションには大事だし、デザイン思考も知ってるけど……」では終われない、この世界をかたちづくる影響力を持つ、デザインの性質を考えていきます。

デザインとは何か

　わたしたちは日々、多様なデザイン行為を営んでいます。胃がすぐれないことを考慮して夕飯を準備する、気だるい気分を一新するため模様替えをする、といったように。「それがデザインなの？」と思う方もいるでしょう。

　「デザインすること」とは、あらゆる解釈に富んでいます。最も有名なものは、ハーバート・サイモンが述べた「現在の状態をより好ましいものに変えるべく行為の道筋を考案する」営みとしてのデザインです[08]。サイモンは、現状と目標のギャップを見出し、その溝を解消する「問題解決」の運動としてデザインをみなしていました。

　先の例であれば、「胃がすぐれない」状態を問題と設定し、病院で胃薬を処方してもらうことも一種のデザイン的な行為とも言えなくはない。または、胃のすぐれない原因を洞察した結果、「昨夜の暴飲暴食」にあると判断すれば、なぜ暴飲暴食してしまったのかと背景をさらに探ることで、「10年ぶりの高校の友人との再会に浮かれた」のか「仕事の抱え過ぎによるストレス」なのかが浮かび、それによりとる

べきアプローチが異なってきます。一過性のイベントが原因ではなく周期的なパターンがあるとしたら、仕事や家事、人間関係との関わりを注意深く見よう、そう考えます。

一方、「デザインは問題解決だけに限定されない」と考える人もいます。デザイン思想家のエツィオ・マンズィーニは、サイモンの定義を「デザインとは、ものごとがどうあるべきかに関わる」と解釈したうえで、直接的な解決を目指すのではなく、望ましい意味を取り扱う領域としての「文化」に焦点を当てます。ものごとが「より好ましい」あるいは「どうあるべきか」とは、どう判断されるのか。それは、どれだけ裏づけされようと、最終的には人々の感覚のなかで取り扱われる問題です。数学者の岡潔が「数学は情緒の問題だ」と話したように、一見すると1＋1＝2という揺るぎない物理的な真理に見えるものも、わたしたちが感覚的に納得するから成り立っています。

夕食の例に戻ると、台湾では、漢方を日々取り入れるために、漢方を使ったスープを提供する屋台が夜市や街中にみられます。こうした「毎日胃の働きを活性化するために漢方を摂る」アプローチもありえます。これは即効性がないかもしれませんが、鍼治療のようにじわじわ効いてくる。もしくは心理的な不安から暴飲暴食してしまうのであれば、占い文化盛んな台湾であれば占い師に相談することも処方になりえる。これは、ある状況における問題解決のみならず、同時に台湾の文化性を表す営みです。

デザインは、状況に対しての物理的な解決だけでなく、こうした文化や社会的意味を生み出すことも担います。そのためには「もしも、都心の地域の小学校の屋上すべてに畑ができて薬草を栽培したら?」といった具合に、ありうる未来やありえない可能性にまで想像を働かせることもあります。

Aという問題に対してBという解決策で万事円満！と言えるほど、

厄介な問題は単純ではない。なぜなら「どうあるべきか」は簡単には判断しえるものではないから。だから、いろいろな可能性に想いを馳せる。この考え方は、昨今の技術・政治・経済・環境などあらゆる要因の絡まり合いに伴って拡張するデザイン領域にも関係します。

拡張を続けるデザインの領域

　デザイン思想家のリチャード・ブキャナンは「デザインにおける4つの秩序」を示し、第一にグラフィックやロゴなどのシンボル、第二に工業製品、第三にデジタリゼーションをふまえた人と機械の相互作用（インタラクション）、そして第四領域にガバナンスや組織、生態系環境などのシステムへとデザインの拡張を説いています。時代の複雑性に伴い、今や教育、都市、法律など有形・無形問わず、あらゆる人工物がデザインの対象として拡張しているのです。

　また、カーネギーメロン大学で教鞭をとるテリー・アーウィンは、プロダクト、グラフィック、物理／デジタル環境のデザインが属する

（出典：Richard Buchanan 'Four Orders of Design' を参考に作成）

デザインにおける4つの対象領域

「人間が築いた世界（Built World）」を基盤としながら、すべてのデザインの文脈は「自然の世界（Natural World）」を前提としたものになると考えます。何をデザインするのかといえば、従来のようなプロダクトやサービス、または地域活動かもしれません。しかし、それらすべては「自然の世界」ありき。つまり生態系のおかげで人間社会は成り立ってることを念頭に置いた「意味」が付与されていきます。この動きはわたしたちに、これまで見て見ぬふりをしてきた生態系との関わり方の再考を促します。これからのデザインは、惑星規模で考えることが求められていきます。

　拡がっていくデザイン領域として、「サービスのためのデザイン」「ソーシャルイノベーションのためのデザイン」「トランジションデザイン」が紹介されています。

　「サービスのためのデザイン」では、既存の社会的枠組み・システムの中での穏やかな変化に焦点を当てます。たとえば、忙しい共働き世帯の料理負担を減らそうと、即座に作れるミールキットや、栄養バランスのよい宅配サービスを考案することです。

　「ソーシャルイノベーションのためのデザイン」では、新たに出現

人間が築いた世界（Built World）は自然の世界（Natural World）を前提とする

するパラダイムでの大きな変化に焦点を当てます。たとえば、コミュニティ農園の拡大から食料自給をするシステムが形成されるといったものです。

「トランジションデザイン」では、未来のパラダイムをふまえた根本的な変化に焦点を当てます。2040年の食生活では、もしかしたら気候変動による食糧危機に陥り、誰もが家で昆虫を養殖しているかもしれません。

本書では、トランジションデザインに関して大きくは取り扱いませんが、ソーシャルイノベーションとは密接に関わります。大きな未来へのトランジションの過程で、いくつものソーシャルイノベーションが相互に関わり合う必要があるからです。スケールの大きなトランジション（移行）とは、長い年月と無数のイニシアチブがつながり合い、大きな変化に向かっていく動的な過程そのものなのです。

デザインがもたらしてきた持続不可能性と、民主主義の機能不全

これからのデザインや事業活動、政策づくりといったイノベーション活動には、枠組みやシステムそのものの変革に焦点が当てられます。なぜでしょうか。

それは、人新生のなかにある現代社会において、従来の枠組みにおけるサービスや事業の創出だけを担っていては、持続不可能だからです。「人新生」とは、地質学者のパウル・クルッツェンが提唱した地質年代。気候危機が叫ばれる近年よく耳にする言葉です。これは、人間の営みにより、地球に地質学的な影響を生み出したことを示します。実際、秋田県の海岸では、砂と砂の間に土に分解されるのに数百年かかるプラスチックが地層として確認されています。「自然」という単語は、手付かずの森や海を想起させますが、もはや人工と自

然は不可分です。となれば、人工物を生み出す営みでもあるデザインのあり方と気候危機は密接に結びつくこともわかります。

　これまでの近代デザインは、もっとこうなったら世の中はよくなるという「善き意図」にもとづいてきました。もっと便利に、もっと快適に、もっと満足に、と。ビジネス、教育、製品開発など、その中心にある現代のデザインの営みは、デザイン思想家のトニー・フライの言葉を借りれば、構造的な持続不可能性を抱えた暮らしの様式をもたらす「脱未来化（Defuturing）」する状況を引き起こしています。Deとは脱・否定のこと。futuringは未来が生まれていく進行形。未来を現在進行形で壊し続ける営みを表現しています。

　誰もが持つスマートフォン自体は、人々の振る舞いや習慣、文化をガラリと変えてしまったイノベーションであることに異論はないでしょう。そして、秀逸な「デザインの力」として代表例に挙がるのがiPhoneです。iPhoneがもたらしたインパクトは非常に大きいものですが、負の側面も存在します。誰もが手元から世界中の人々と瞬時につながれるようになった一方、SNSがメンタルヘルスに悪影響を及ぼすことも研究で明らかになっています。また、好み・指向性・価値観が近いおすすめコンテンツを表示するアルゴリズムは「フィルターバブル」と呼ばれる現象を巻き起こし、分断を助長している側面も指摘されます。自分の関心の外側に触れる機会が少なくなるのです。さらには、新機種が出るたびに旧式を捨てることでゴミが増えます。過去5年で20％以上のe-waste（電子ゴミ）が増加しました。中国では、貧困層が過酷な労働環境のなかで、世界の先進国から押し付けられた電子ゴミを分解する仕事についています。極め付け、スマートフォンの機体や部品に必要な素材・レアメタルが原因で、日本から遥か遠い国であるコンゴで紛争が起こっている。

　これが「善き意図」の結果です。筆者もiPhoneを使っているので他

人事として外側から批判はできません。書きながら胸に刃を刺している気持ちです。ただ、強調したいのは、この現実は人々の視界には簡単には入らないという危うさです。なぜなら、アルゴリズムにより、一部の人にしか届かない、またはあえてこの現実（＝見たくないもの）を見ないことを人々が欲望するようになったからです。もともとこうした傾向はわたしたちに存在していたのかもしれませんが、確実にそれを強化したのだと思います。

ここでとりあげたいのは、「わたしたちがデザインしてきたものに、わたしたちはデザインし返されている」という、「存在論的デザイン」の考え方です。あくなき消費を求める感覚も、見たくないものを見ないで生きられる世界も含めた、わたしたち自身がデザインした人工物によって再形成されています。

たとえば、Amazonの1クリックボタンは、利便性をもたらす代わりに、その配送に必要なコストや資材、環境負荷に想像を巡らせることなく、わたしたちを「欲望を瞬時に叶えられる人間」へと変容させます。こうして欲望が市場にフィードバックされ、その市場動向から商品やサービスの需要が高まり、デザインされた人工物はまた欲望の増幅を助長する。まさに脱未来的な悪循環が生まれます。

このようにデザインは、サービスの魅力を高め、あらゆる営みを「市場化」することで、子育てや介護、食糧生産やエネルギーといった、暮らしをともに支えケアし合う地域関係を希薄化し、個人化を推し進めてきた。それはまさに、対話しながらともに社会を変えていく民主的な関係の破壊でもあります。わたしたちは、自身を取り巻く人も自然も含んだ環境に注意を向けない代わりに、スマホばかりに目を奪われるよう変容したのです。

フライが「構造的な持続不可能性の本質は私たち自身である」と述べたように[09]、デザインしたものは人間自身を脱未来化するようにデ

ザインし返し、それが人新世を形成し、民主主義を機能不全にした。つまり、今の社会を、世界を、変えていきたいなら、わたしたち自身が変容していかなければいけない。それには、わたしたち自身を形成するデザインに真剣に向き合う必要がある。人類学者のアルトゥロ・エスコバルは、「デザインのリデザイン」こそ必要だと述べています[10]。それは逆説的に、デザインの仕方を変え、デザインされるものを変え、わたしたちを持続可能な人間に変えていく。社会を、世界を変えるソーシャルイノベーションとは、この変容を促すものです。そのために、イノベーションと言う際に「何がどうデザインされているのか」は、とても大きな問題です。

デザインと政治は、なぜ切り離せないのか

　この「デザインのリデザイン」を考えるうえで欠かせないのが「政治」です。デザインと政治とは何の関係があるんだ、そう思われる方も多いかもしれません。これは決して「政治家や選挙のキャンペーンにブランディングを活用すべきだ」といった話ではありません。筆者はフィンランドの大学院に通っていました。とある授業で、教授がクラス全体に問いかけました。「あなたは自分のアートやデザインの実践をどのように政治的な観点で捉えている？」と。一人の学生が「私の実践は全然政治と関係ないし……」と返しました。先生は「あらゆるものは政治的な色を帯び、中立なんてものは存在しないんだよ」そう語りました。

　CHAPTER 1では、「政治とは本来、互いに異なる人たちが共に暮らしていくために発展してきたもの」と説明し、「日常での行動は政治性を帯びている」と述べました。「消費は投票」は有名なキャッチフレーズですが、消費が政治的な行為であるならば、生産が政治的で

はないなんてありえるでしょうか。

　デザイン＝生産と置き換えるのは単純すぎるかもしれませんが、制度もサービスも製品もシステムも、何かをつくる営みはすべて政治性を帯びています。デザインとは、「生来的にイデオロギーに依拠しており、すべてのデザイン活動は政治的な意味をもつ」のです[11]。

　たとえばビジネスを考える場合、サービスをデザインする場合、次のようなことを考えるのではないでしょうか。

▸ **そのデザインによってどのような未来を生み出したいのか？**
▸ **なぜその未来が「良い」と言えるのか？**
▸ **それは、誰のためなのか？　誰のための未来なのか？**

　しかし、「誰か」を決めることは、往々にして「誰か」以外を排除することにつながります。それは「誰か」以外に対して悪影響すら及ぼすこともあるでしょう。あなたが描く「よりよい未来」は、こうした特定の視点や選好、優先順位により決まり、描かれます。

　個々人は違いをもっています。ゆえに、常に異なる関心や利害が関わります。他方、特定の場には一定の力学がはたらきます。ここに調整をかけることが、政治という営み。あらゆるものは政治的・政治性である、というメッセージは、このような差異による利害・選好・関心を意味します。これを、「つくる・デザインする」文脈に接続してみると、何をつくるかの構想（imagination）、つくる過程（process）、つくった結果（creation）におけるあらゆる過程にて、この価値選好や利害関係・権力にまつわる意思決定・判断をしていることに他ならないでしょう。何かをデザインする際には、無数の可能性から1つの形を選び取ります。その判断には、どんな立場にいる誰が関わっているのか？　この問いは、まさに民主主義そのものです。

　その判断が、無形の制度であろうが、有形のプロダクトであろうが、人工物に埋め込まれます。学園祭のクラスの出し物で「ハンバーガー」を売るのであれば、牛肉と環境負荷、ヴィーガンの関心事との対立、といった政治的側面をはらみます。リカちゃん人形がスカートを着ていれば、「女性はスカートを履くものだ」というジェンダーにまつわる認識が強化されうるでしょう。はたまたGoogleのヘイトスピーチを監視するAIアルゴリズムが実質的に無害であるにもかかわらず、黒人のツイートをヘイトに分類するケースが多く見られました。

　「デザインは、未来のオルタナティブな可能性をひらく代わりに、現在の政治的な権力を再彫刻する危険性をもつ」と未来学者のソーヘル・イナーヤトゥッラーは述べています[12]。デザインは、人々の価値観や信念、関係性を維持するだけではなく、現状をさらに強めたり悪化させることもある。領域が拡張しているように、デザインは政策や経営、教育システムなどに射程を拡げています。ですが、手放しでデザインを礼賛してはなりません。

デザインされたモノに埋め込まれた権力性

　デザインと権力の関係について、もう少し触れます。まず、人工物そのものがもたらす「力」について。力とは、世界に対してのはたらきかけ、つまり人間や周囲の環境への影響を生み出すことです。椅子があれば、「ここに座ろうか」とわたしたちは働きかけられています。モノそれ自体に力がある。それと相互作用して日々の流れができている。往々にして、デザインされたものは、つくり手の意図を超えて多様な力を宿します。デザイン研究者のラミア・マゼらは、3つの観点でデザインされたものに宿る「力」について述べています[13]。

　1つめに、物理的な力（force）。これは物理的／技術的な方法で行

動を制限するデザインの力です。たとえばシートベルトを思い浮かべてください。これはドライバーの身を守るだけではなくて、安全を担保することを促す「規律」「規範」といったものをドライバーの身体に訴えかける発明でもあります。

　2つめに、間接的な強制 (coercion)。経済学者リチャード・セイラーが提唱した行動経済学のナッジ理論が代表的です。たとえば臓器提供や個人年金を自動加入にすることで、加入率が大幅に増加したケースにみられるデフォルトオプションがわかりやすいでしょう。何も選択されていない状態より、あらかじめ選択された状態にあれば、多くの人は意識的な選択をとらずそのままにしておく習性を利用したものです。

　3つめに、誘惑 (seduction)。広告に代表されるように、好ましさや認識・認知を形成し、主体の欲望と関心へ訴える力です。かっこいいガジェットが欲しくなったり、仕事終わりにビールをカーッと飲みたくなる気持ちにも、広告は大きな影響を与えます。

　これら3つが統合的になり、デザインされたモノや制度、人工物は、そのものがわたしたちにはたらきかけ、存在論的なレベルで影響を生み出します。

　これを念頭に、思想家イヴァン・イリイチの「コンヴィヴィアリティ」という考え方を紹介します。コンヴィヴィアリティはもともと饗宴やうたげを意味する言葉ですが、イリイチの概念は「自立共生」や「共愉」と訳されます。著書のなかでは「人間的な相互依存のうちに実現された個的自由」と語られています[14]。人々のつながり合いが、わたしの生を鮮やかにする。その過程そのものを共に愉しみ、祝いあう、宴のように。そんなイメージです。

　イリイチは、このコンヴィヴィアルな状態と対極にある現代社会・システムを批判しました。彼は「根源的独占 (Radical Monopoly)」に

ある社会を危険視していた。これは、あるものごとに対して他の別の
やり方を想像できなくなってしまった状態を指します。たとえば、病
にかかったら医者に行く。道歩きをするにはGoogle Mapを使う。家
をつくりたいなら建築家に発注する、といったように、ある状況でも
のごとを行うときに想像力が奪われ、選択肢が1つに独占される状態
です。でも、本当は医者にかからずとも漢方でなんとかなるかもしれ
ない。家だって自分でつくれるかもしれない。地図どおり歩いても彷
徨いこんで新しい街の様相を発見することだって楽しめるかもしれな
い。この批判の裏側には、そんな自由な振る舞いが顔を覗かせます。

　「道具（＝デザインされたモノやシステム）」を通じて、わたしたちは
人々とのつながりや自律性が損なわれ、生の鮮やかさを失っている。
「道具」はモノや製品だけでなく、こうした医療システムや教育シス
テムまでの射程を含んでいます。つまり、先の存在論的デザインの
「デザインされたものがわたしたちのあり方をデザインする」考えに
よれば、いまの個人化や共同体の消失から蔓延する不安感は、デザ
インされた環境によってもたらされている。言うなれば、（専門家的）
デザインは、CHAPTER 1で見てきた民主主義の危機＝わたしの危機
をもたらしている。今、生きづらさを生み出しているのは、こうした
（専門家的）デザインのあり方ではないか。ゆえに、転換が必要だ。こ
れが、本書の核心のひとつです。

デザインする主体をめぐる権力性

　デザインは無数の可能性から1つの形を選び取る意思決定の連続
です。そこには自覚的にされた判断もあれば無自覚の決定もあるはず。
そのすべてに何かしらの価値判断がはたらきます。この意思決定と切
り離せない問題が、人工物が生み出される過程ではたらく「権力関

係」です。権力とは、ある価値を決定したり、世の中にはたらきかける力を意味します。では、この力を誰がもち、行使できるのでしょう。

「権力関係」は一見むずかしい言葉ですが、日常にあふれています。親が一方的に子どもの習い事を決めることは、この状況において親が子よりも権力を保持し行使している証です。教室で何を学びどう学ぶかは生徒ではなく教師（または行政）が決めている現状も、権力の格差と捉えられます。

病院でも権力は存在します。インフォームド・コンセントも考え方としては広まりつつありますが、いまだに治療の判断をする際に多くの専門知識は医者にのみ保持され、この情報の非対称性ゆえに患者は共同の方針決定に困難を抱えている。

このように、権力は日常的なものです。同じく、制度やカリキュラム、サービスやプロダクトがどのようにデザインされるかも権力の問題です。そして、その権力の行使により世に生み出されたものは、世界やわたしたちを変える力を帯びる。

先述したGoogleのヘイトスピーチのアルゴリズムの開発や決定には、いったい誰が関わったのでしょうか。おそらく、このプロセスに黒人の開発者はいなかったのでしょう。もしくは、いたとしても彼らの意見や考えが意思決定に反映されなかったのではないか。

サービスや技術は中立的にはなりえません。誰かにとっての当たり前や前提、価値といったものが、必ず投影されます。そして、その意思決定にはそれにより害を被るかもしれない当事者たちの声はなきものとされがちである。これは、政策づくりにもアプリケーション開発にも言えることです。デザインされるものが異なるだけで、何かを生み出すこと・つくること・デザインすることのプロセスには、常にこうした権力関係が存在します。

ソーシャルイノベーションは、権力関係の変革でもある

　イノベーションや社会変容は、このように権力と切り離せません。これらを考えるうえでは以下の3つの視点が役立ちます。強制・操作としての権力（power over）、抵抗とエンパワーメントとしての権力（power to）、協力と学習としての権力（power with）です。

　「強制・操作」とは、何者かが別の何者かに、またはある構造が何者かに権力を行使して、変化に向けた振る舞いや考えを強いること。「抵抗・エンパワーメント」とは、変化に向けてこれまで抑圧されていた人々が力を奮い立たせられるようになること。そして「協力・学習」は、変化への抵抗や促進に向けて手を取り合うことです。

　ここで注意したいのは、権力は「付与すれば与えられる」といった類のものではない、ということです。権限は委譲できるものの、権力は委譲できず、各人の内側から獲得していくことが求められます。

　ふんぞり返った独善的な王様がその立場を利用しながら草民を支配しているとします。これは支配－被支配という「強制・操作」関係です。しかし、王様が病気で倒れても必ずしも草民に権力が付与されるわけではありません。これまで支配状態にあった草民は、いざ解放されてもどうすればいいか戸惑うかもしれない。ミシェル・フーコーは「権力は下から来る」と言いましたが、人々が一方的に支配されているわけではなく、暗黙のうちに支配されること自体も望んでいることを示唆しています。

　欧米のデザインやイノベーション研究では、近年「脱植民地主義」という考え方が重視されます。これは、西洋を絶対的な価値の基準として、それ以外のものを劣っているものとするような植民地化する考え方を抜け出そう、そしてそのローカルが本来もっていた物語や価値観を別の世界であると認め、尊重しよう。若干単純化し過ぎでは

ありますが、そうした考え方です。

　一例として、日本でも二十四節気という暦があります。3月の頭を「啓蟄」と呼びますが、これは土の中で縮こまっていた虫（蟄）が穴を開（啓）いて動き出すことが由来です。季節を自身の暮らしをとりまく生きものや自然と呼応するかたちで捉える、土着の気候風土と身体性にもとづく季節観です。しかし、現在一般的には春夏秋冬の4つの季節に大別されます。さらには、わたしたちが普段季節や時間を捉えるのは、1月、2月といったカレンダー上の数字、つまり多くの世界で一般化されている時間の流れが主です。この1つの時間感覚が絶対的基準となって、日本が古来から持っていた暦の感覚は薄れている。これが文化的な植民地化の一例です。

　気候変動や南北問題の根底にある植民地化から脱することが多くの土地で叫ばれ、欧米諸国でもまた自身が行ってきた植民地化への反省が広まっています。しかし厄介なのは、たとえば、南米の人々や先住民の人々の考え方にもすでに西洋の考え方が染み込んでいることです。

　自身の暮らしを振り返ってみても、誰かの決まりごとを受け取る関係に慣れてることに気づかされます。民主主義は、自分たちで社会をつくる営みのはず。しかし、既存の権力関係を前提にした、社会環境は変えられるという感覚を無効化する方向でわたしたちを作り替えてしまっている。この過程や環境のあり方が、社会の権力関係をさらに強固にします。イノベーションを考えるうえでは、この視座が不可欠です。これなしには、無自覚に現状の構造をより強めるだけになってしまう可能性もありえる。

　力や権力を再考することは、昨今の「イノベーション」においてあまりに軽視されています。しかし、ソーシャルイノベーションやシステムの変容を語るとき、誰がどんな力をもちうるかを見つめ、権力的

な社会関係の変革なしには達成しえません。それは、民主主義と密接に結びついています。ゆえに、自身含むある状況における抑圧に自覚的になり、手を取り、気づき合い、わたしたち自身を力づけていく「抵抗エンパワーメント」と「協力・学習」が大切です。

「共に」デザインすることによる権力関係の解体

　デザイン行為の主体とは誰か。言い換えると、デザイナーとは誰か。この問いは、これまで見てきた話をつなげると、「誰もがデザインする時代になる」「共創が欠かせない」という潮流以上に、とても政治的な問いとなります。マンズィーニが語るように、デザインやイノベーションが、「望ましさ」を生み出す文化的な実践であるならば、その望ましさを「一部」の人間だけで決められるのでしょうか。

　近年、わたしからわたしたちへ、という合言葉はよく見られます。本書でも「わたしたち」というキーワードを述べていますが、この「わたしたち」にいったい誰が包摂され、誰が取りこぼされるのか。たとえば、子育て政策ひとつとっても、自治体の人々の視点で見る望ましさと、一人で子育てをするシングルペアレントの望ましさは、果たして一致するのか。職員の立場以上に一人の親として問題に向き合っていたら一致しうるかもしれませんが、それだけでなく、自治体としては10年20年先も見据えないといけない状況もあるでしょう。双方がもつ立場や視点を交わすことで、一握りの人が権力をもっていた＝社会に影響力をもっていた状態を変えていく。それが、ソーシャルイノベーションの根底にあるひとつの重要な意味となります。

　北欧で1970年代に発達した「参加型デザイン」は、デザインにより影響を受ける人がプロセスにて声をもつ民主的な思想にもとづきます。従来のデザイナー＝専門家が生活者にデザインされたものを提

供する構造から役割のリフレーミングが行われ、状況に関わる誰も
が「それぞれの視点での専門家」と再定義されます。

　たとえば道路がどうあったら望ましいかを考える際に、道路を遊び
場として使っている子どもたちが出す意見は、「道路＝歩く道」とし
か見ていない大人の考えに風穴をあけます。病院のオペレーションや
空間を考えるにあたって、建築家よりも医師やその空間で過ごす患
者の方が必要な経験をもっているかもしれない。

　もちろん、無批判にその状況の当事者の声を採用すればいいわけ
ではありません。デザイナーは異なる可能性を描く専門家です。なの
で、見えていない視点から新たな可能性や提案をぶつけ、状況の専
門家としての当事者が持ち寄る知と望ましさが混淆し、互いに学び合
うことが必要です。

　参加型デザインは近年「コ・デザイン」という総称で呼ばれること
も多いですが、もともとは1970年の労働対立から発展してきた経緯
があります。そこには、経営者の意思決定に振り回され苦悩する現
場の労働者の人々という格差の構図が存在していました。これをダイ
ナミックに変革するために、労働者と経営者の共同の意思決定を促
し、民主的に関わる人々が自ら状況をつくりあげる社会を日常に埋め
込んでいきました。その思想は、労働の場を超えて社会に広がって
きました。高齢者のため、ではなく、高齢者自ら暮らしをつくるよう
に。医療の専門家ではなく、地域住民同士でケアしあえるように。全
盲であることが劣っていると考えるのではなく、異なる世界の知覚の
仕方をしていると晴眼者が学ぶように。

　近年は「共創」といった言葉が一人歩きしています。しかし、共創
は異なる知が混じり合うことだけでなくて、これまで声をもちえてい
なかったり、表現をしきれていなかった人々、格差によって力をも
ちえていなかった人々、その関係性が書き換わり、互いに学び合い、

変わっていく —— この地平が共創の本義です。

　支配から、状況に影響を与えうる権力をもった状態へ。デザイン研究者のダン・ロックトンは、「私たちの行動は、何が可能なのか、という信念に縛られる」と語り、それゆえに社会の変容に対しての「想像力」の必要性を強調します[15]。多くの人が無力感に苛まれたり、このままでいいやと諦めるのではなく、異なる可能性を生々しく想像することで、「現実は今とは違っててもいいんだ、違う可能性がありうるんだ」と変革可能な実感を持てる状況をつくる。それが、これからのイノベーションのポイントです。その想像力は、多様な他者が場を共にすることで拡がる。

　イノベーションのプロセス自体にイノベーションが起きること —— 状況の当事者やこれまで声を持たなかった人々が、自ら現状とは異なる世界を想像して、共にかたちを生み出していくこと —— が、ラディカルな変容につながるのです。

デザインの「目的」としてのソーシャルイノベーション

> ソーシャルイノベーションが、インスピレーションおよび目的、その両方として、デザインに織り込まれていく。[16]

　マンズィーニは、ソーシャルイノベーションを生み出すことがデザインの目的になると述べます。ここまで本章では、まずソーシャルイノベーションの要点、デザインの基礎的な概念の捉え方、そしてその領域が拡がり続けていることを述べてきましたが、この拡張は危うさもはらんでいました。その証が、破壊的・脱未来的な人新世の現状、さらには民主主義の危機的現状です。デザインの危険性は、デザインされたものがわたし自身のあり方を作り替えていること、およびそ

の結果を生み出すデザインの過程で誰が声を持ちうるのかといった権力関係にある。

　だから、その認識が欠如したままの既存のイノベーションプロセス自体が変わらなければならない。その自覚をふまえ、「共に」デザインする営みに希望を求めました。それが、本書の提案する「ソーシャルイノベーション」、そして「クリエイティブデモクラシー」につながります。マンズィーニは、現代を「大転換 (great transition)」と捉え、その応答として4つの命題を示しています。

❶ 誰もが自分の存在をデザインし、再設計しなければならない世界に生きている。それゆえ、デザインの目的は、個人や集団のライフプロジェクトを支援することになる。

❷ デザインは進行中の自律分散型ネットワークの社会への重要な移行に不可欠である。

❸ 手を取り合う協働は生活様式を変えるためのデザインの中心であり、デザイン専門家はそうした共創環境の整備を担う。

❹ これらすべてはデザインの新しい文化が出現していることを意味する。

　この大転換に際して、誰もがデザインし、共に手を取り、組織化するといったムーブメントが、あらゆるローカルで自律分散的に起き、結果それぞれの地域でこれまでと異なる生活様式や価値観が生み出される。それ全体がデザインの文化を醸成していくことにつながる。ソーシャルイノベーションを志向したデザインがこの命題に答えられるのかは、デザイン専門家として、生活者として、それぞれの立場から取り組むべきことが多くあります。

2—3

本書における
ソーシャル
イノベーションの
再定義

　この節では、2-1で示したソーシャルイノベーションの要点、2-2で示したデザインの性質を足場に、とりわけデザイン思想家エツィオ・マンズィーニの考えに依拠しつつ、本書なりの「ソーシャルイノベーション」の定義を深めていきます。それは、大きく以下の4つに特徴づけられます。

❶ オルタナティブなあり方と変容性

　ソーシャルイノベーションの一般的な定義には、現状の社会的文脈や習慣、システムにとらわれない新しい方法や枠組みの探索的な意味合いが含まれていました。この性質を「変容性」とまとめてみます。それは、これまでの支配的な価値観や行動の変化を意味します。この変容性へつながる、これまでとは異なる＝オルタナティブな価値観や枠組みを提示します。

❷ 誰もが主体となる

　従来のイノベーションの考え方では、カリスマ起業家やスーパーデザイナーといった一部のクリエイティビティ溢れる個人を指してイノベーターと呼ばれていました。ソーシャルイノベーションは、共につくることを大切にしています。誰もがクリエイティブであり、その創造性を発揮するイノベーションの主体である前提にもとづきます。

❸ ローカルで起こる

　これまでの右肩上がりの成長と経済利益を志向するイノベーションは、あらゆる場所で普遍的な方法を営むようにグローバルな規模を追求していました。ソーシャルイノベーションの舞台はローカルです。ローカルとは、都市に対置させられた「地方」という意

味ではなく、たとえば東京にもニューヨークにもローカルは存在します。会社や行政、家庭も含めて、その人が置かれている状況や日々を営む場所で地に足ついた「今ここのフィールド」としてのローカルから起こります。

❹社会関係を再生する

ソーシャルイノベーションは、多様な知の混じり合いから創出されるとともに、その過程においてこれまでにない人と人の出逢いから、新たな人々のつながり・社会資本関係が生み出されます。このつながりの再生を積極的に志向します。

これらをまとめ、本書におけるソーシャルイノベーションとは、「各々のローカルで生きる状況の当事者＝わたしと多様な他者が新しい関係性を育みながら、これまでの当たり前を問い直し、システムの変容を促す創造的活動」と定義します。

オルタナティブ（別のやり方・あり方）をかたちにする

マンズィーニの挙げるソーシャルイノベーションの例は、極めて日常的な営みに比重が置かれています。たとえばアーバンファーミングで野菜を育て収穫し過ごす。車ではなくシェアサイクルを利用する。多世代交流型の共同住宅で過ごす。過去10年ほどで、これらの営みはあらゆる地域でも見られるようになりましたが、ここでのポイントは、これまでの支配的・主流のものとは「異なるやり方やあり方（オルタナティブ）の提示」にあります。

アーバンファーミングを例に掘り下げていきましょう。これはフードシステムの変容をもたらしています。現状、少なくとも筆者の暮ら

す地域では、日々の食料調達の多くは近所のスーパーマーケットで営まれています。それに加えて、農家の方が野菜を買う自販機を設置していたり、近所の無人販売所もたまに見かけます。筆者も含め趣味で畑をやるひともちらほらいますが、個人の営みに限られています。

スーパーマーケットや小売のイノベーションとしては、中国の大企業アリババが運営する「盒馬鮮生（フーマーフレッシュ）」が1つの例です。店内では、生け簀で泳いでいる魚を購入できたり、買った食材をその場で食べられるレストランの併設といったリアルな体験に加え、実店舗自体を物流倉庫としても活用し、天井ベルトコンベアの設備やオペレーションシステムを整えることで効率的な配送を可能にしたネットスーパーとしても機能しています。その他、無人スーパーなど、新しい食料提供のかたちも出てきています。

しかし「盒馬鮮生」や「近所のスーパーを一覧化し、その日の割引商品がわかるアプリ」といった介入は、これまでの効率重視の価値観にもとづいてます。これが悪いわけではないし、価値をもたらしていることも確かです。ただ、消費者が求める利便性やエンタメ性を提供することで、どのようなシステムの変容が起こるかには一考を要します。この「イノベーション」では、食料を生産する一次産業者が大規模農業により大量生産し、それを卸し、スーパーで消費者が購入するという、フードシステム自体に大きな変容は起こりえないからです。

一方、アーバンファーミングは、スーパーのみに依存せず、自律的な食糧生産を都市でも確保する萌芽です。この活動により、人々は畑に集い、自ら食物を育てることで、支配的なシステムの背後に覆われていた食をめぐる想像力も培われます。また「食料＝買うもの」から「食料＝育てるもの」へとメンタルモデルの変容も促します。さらには、これまで出逢うことのなかった人との新たな関係が築かれ、

地域の一員に成っていく感覚も生じるかもしれない。農家になりたい若者も出てくるかもしれない。スーパー以外の新たなサブシステムであり、未来のプロトタイプとして、時間をかけて成熟・浸透し、新しい習慣が育まれます。

　ここでは、生産者－供給者－消費者の従来モデルおよびその前提の「食糧は誰かが作ってくれる」という価値観が揺さぶられています。新しい素材、機能や技術の登場は、常に製品、サービス、システムのデザインにつながり、それはそれで社会的なインパクトをもたらすことは当然ありえます。しかし、必ずしもソーシャルイノベーションとは言えません。なぜなら「この変容の原動力は技術的なものであり、社会的なものではないから」と、マンズィーニは技術がもたらす変容を認めながらも、社会的な変容を異なるものとして捉えます[17]。

　イノベーションは、何か1つの技術を導入して起こる変革だけではない。それは、たとえば糖尿病患者の生活を想像すればわかるように、AIやアプリケーションがあればなんとかなるわけではないからです。医師との関係性、患者とその家族の関係性、そういった生身の関係性のなかで、新しいあり方や意味が見出される余地が多分にあるはずです。

新たな習慣形成へ。規範を変容するソーシャルイノベーション

　アーバンファーミングやコミュニティ農園は、近年世界的な拡大を見せています。ビルの屋上や学校の校庭、駐車場など、デッドスペースの活用とともに、自ら食料を自給していく連帯的な取り組みです。この活動が地域で広がることで、その当該地域におけるフードシステム自体やそこで暮らしを営む人々の食意識も変容していきます。結果、規模はさておき、その一定の人々の間で新しい文化として根づきます。

　マンズィーニはこれを「Transformative Normality（変容的な規範性）」と呼んでいます[18]。ある文脈では普通なものも、他の文脈では普通とはかけ離れた考え方や行動様式、あるローカルでの非連続的な営み＝ソーシャルイノベーションが重なることで、新しい当たり前が生まれていきます。そして、決して「アーバンファーミングをやっているのは社会や自然環境によいからだ」といった意識ではなく、「スーパーで食材を買うのと同じように、自ら育てることが当たり前のことだ」という共通感覚がコミュニティに根づいていくということ。CHAPTER 1でとりあげたデューイの主張する新たな習慣形成とは、この「変容的な規範性」に接続した解釈ができます。

　従来のイノベーション論では、まだこの世にない新規性が重視されていました。ソーシャルイノベーションにおいては、そのローカルにとっての変容的なるものは、他の社会や街ではすでに起こっているかもしれない。それでもいいのです。そのローカルに生きる人々の関係性や物語、立脚するシステムが変わることが重要であり、さらにまったく同一のかたちにはなりえないはずです。一口に「コミュニティ農園」と言っても、結果としてそのローカルなりの色が浮かんでくるのだと思います。その土地で育てられる在来種が異なるように。屋上のビルで営む農場もあれば、学校に畑をつくり、近隣住民にひらいた「地域で行う教育」を兼ねた農園もあるかもしれません。

　ソーシャルイノベーションにおいて、「変容」はひとつのキーワードです。2-1でも触れたように、それは多層的な変容を生み出します。「変容的ソーシャルイノベーション」という理論において、変容とは、「特定の社会−物質的な文脈において支配的な制度に挑戦し、変更し、そして／または置き換える」ものと定義されます。制度には形式・非形式の2つがあります。形式的制度は、政策・インセンティブの構造、婚姻制度や私有財産制度といったもの。非形式的制度は、個人主義・

経済至上主義といった個人の信念や、共有された価値観を指します。変容性をもたらすとは、この支配的な制度、つまりルールや政策だけでなく、人々が前提としてもつ「当たり前」の信念自体を上書きすることを意味するのです。なぜなら、このような慣習や価値観は「社会的関係や確立された行動・組織化・枠組み・知見のパターンを制約し、また可能にもする」からです[19]。

このように、人々の価値観のレベルから働きかけを行い、そこから行動習慣やシステムが変わり、結果として新しい規範としての文化が生まれる。それもソーシャルイノベーションによるインパクトです。多様な営みや活動・プロジェクトが、互いに意識的・無意識的にもつながり、相互に影響を及ぼし合うことでうねりとなって、じわじわと変容につながっていきます。変容とは、ビフォー／アフターといったある境界で区切られる前後のようにはっきりとは分けられません。目に見えないなかで、何かしらの変容が常に生成されています。

誰もが暮らしをかたちづくるデザイナーとして共創する

次に、誰がソーシャルイノベーションにおいて「主体」となるのかを見ていきましょう。重視するのは、テクノロジー研究を起点にした専門家やマーケットをつくる起業家よりも、「関係者・当事者」が関わり生み出される点です。

従来のイノベーションは、カリスマ性あふれる起業家や、先端技術を扱うエンジニアや研究者といった一部の専門家が起こすものだと思われてきました。当然、今後もこうした卓越した技術や知見、先見の明をもつ人々の働きは欠かせません。一方で、課題が複雑化しすぎた時代にはより多くの人々の力が必要です。不平等の拡大、高齢化社会、気候変動の脅威などの問題は、政府の政策や市場解決だ

けでは不十分であることが指摘されています。そのために、多様な動機にもとづく多様な関係者が手を取り合うことが、イノベーション創出につながります。

　たとえば、リニアな経済から循環型（サーキュラー）経済へ移行する大きな流れに見受けられる取り組みにおいても、役割の変更は必要とされます。ファッション産業を循環型に移行しようとするならば、コットンの原料である綿花の栽培を、ある地域への大規模農業と輸送のモデルから、分解可能な素材の地域栽培に切り替え、それらを使って服を作り、地域住民が購入して着る。ある程度着古したらリペア・ワークショップで新しい独自性ある別のファッションアイテムに生まれ変わらせたり、回収して分解し、再び綿花栽培の堆肥とする。こうしたモデルへの変容です。従来の大量生産モデルでは、生活者の役割は「サービス受給者」でしたが、このモデルでは多様なグラデーションでの参加による役割が想像されます。住民の共同運営で素材生産からブランド運営まで行ったり、よりゆるやかなの関わりとして回収に協力したりリペアを自身で行ったりと、「作り手」の一翼を担い始めます。

　このように、民間企業や自治体に閉じず、関係者全員を共同のデザイナーであると再定義して共創を行っていくことが、ソーシャルイノベーションの要諦であり、これこそが、産官学の連携に代表される「オープンイノベーション」以上に、関係性の変容という観点でラディカルさを持ち合わせます。

固定化した役割を外れ「わたし」としてデザインをする

　筆者が通っていたフィンランドのアールト大学で行われた「Ageing Together」は、高齢者が進行形でデザインに携わり続けた長期間の

リサーチプロジェクトです。約70人で構成される高齢者の共同住宅Loppukiriでは、住宅内のコミュニティが分散していてお互いに顔見知り程度の状態でした。そこから、ニュースレターや印刷物の共有、行事や顔合わせ、講演会などの告知、協会への新メンバーや協力者の募集などのコミュニケーションを促進したいという要望を受けつつ、リサーチチームは高齢者と共にオンラインのコミュニティカレンダーをワークショップで構想し、紙による試作を行いました。

　興味深い点としては、初期のシステムには食事の告知と登録を行うデジタルツールがありましたが、日常的に使われるなかで、アレルギーなどの問題から食事の材料を知ることが重要だとわかり、高齢者たちは自身でアナログなレシピブックを作成していったことです。そのレシピブックが利用されるなかで、注釈や変更の数が増えたりと運用が大変になったので、リサーチャーはオンラインシステム内にレシピブックを移行し、紙ベースのものと並行して使うようになりました。

　ここでは、生活のなかでリサーチャーと高齢者がシステムを共にデザインし、進化させていく様子が見受けられます。明確な1つの目的に向かって互いが一緒のことを行うというよりは、高齢者が暮らしを営むなかで自生的に生み出した機能やアイデアにより、ツールが進化を続けています。このように、ソーシャルイノベーションは、従来の生産者／消費者といった対立関係や、「高齢者＝支援される側の存在」といった役割を変容することで生まれるイノベーションです。

　誰もが環境変化に適応しながら自身の望ましいと思うあり方自体をデザインしていくことが求められる時代。従来の固定化された役割が溶けていき、誰もが生活者として、「わたし」として、デザイン行為に関わるようになる世界観。マンズィーニはこう述べています。

「私たちは皆デザイナーである」という言葉は、もはや潜在的な可能性を指しているのではなく、望むと望まざるとにかかわらず、私たちが直視しなければならない現実を指す。[20]

　これからの環境を構築するには、誰もがソーシャルイノベーションの担い手になることが求められています。そして、それは決して義務ではなく、それぞれの状況での望ましさを感じた人々が、自らの手でそれを生み出していきたいんだと願うことが欠かせません。そのために、願う状況を生み出すこと、それこそが、民主主義に希望を持てなくなった現代社会に必要な最初の一手なのでしょう。

　わたしたちが家庭で料理をある程度するにしても、誰もがプロの料理人を目指すわけではないように、専門家デザイナーの「役割」は存在し続けます。家庭での料理という営みが生活のなかにあること自体が重要であることと同じくらい、誰もがデザイナーになるとは、生活にそのデザインの営みがあることの重要性を指します。では、そうした時代に従来のデザイン専門家がどのような役割を担うのか。これに関しては次のCHAPTER 3で詳しく説明します。

ローカルからグローバルにつながる

　「グローバル化した世界」は現代社会の特徴のひとつです。ただ、よくよく考えると、グローバルな世界に生きているとはどういうことでしょうか。

　アイデアや情報、人やモノや資本の流れは、たしかに国をまたいで流通しています。インターネットの普及やオンライン通話など技術基盤が整えられ、海を超えた場所にいる友達とも瞬時につながれます。海外との行き来も盛んに行われ、海外人材の雇用も進んでいる。

欧州では移民増加もひとつのトレンド。海外ではこれが流行っている、こうした技術が次にくる、といった情報もSNSで瞬時に共有されます。

　はたまた食卓を眺め少し想像を巡らせてみると、一皿に詰め込まれた「グローバルさ」に驚きます。夏野菜のカレーには、インドのスパイスを使い、アメリカ産の豚肉やじゃがいも・中国産の玉ねぎ・地元の農家さんの人参や自分で育てたズッキーニなどなど。カレーはなんとグローバルな食べ物なのかと気づきます。

　わたしたちは、このように情報や物流、人間関係においても国境を超えている。この意味でのグローバルな社会環境を生きる一方で、ローカルな日常は日々営まれます。グローバル／ローカルの対比は、一見するとスケールの大小に捉えられがちですが、グローバルなモノや人々、情報にも、その内実はすべてローカルにおいて触れ合っています。カレーの材料を買いに行く街のスーパー、洋書の選書センスあふれる個人経営の本屋さん、毎日楽器の練習をしているアメリカ人のお隣さんに、オフィスでの台湾人の同僚と行うやりとり。ローカルは、わたしたちが経験する日常世界そのものであって、誰と出逢い・何を見て・どんな振る舞いをするかといった暮らしの営みが常時進行形で形成されている場所です。「ローカル」と一口に言っても、足元に多層的な位相として存在していることがわかります。ローカルを生きるとは、森を上空から眺める視座というより、自身が森の中に分け入って歩きながら、1本1本の木々や落ち葉の堆積と触れ合う「今、ここ」を実感すること。これが、ローカルな日常です。では、それがいかにイノベーションと関わるのでしょう。

これからの時代を示唆するSLOCというモデル

　マンズィーニは、新しく浮かび上がってきたシナリオとして、SLOCシナリオ／モデルを提示しています。自然環境にやさしいグリーンイノベーション、DAOやP2Pといった分散型ネットワークの普及、クリエイティビティの普及、これらの交点に浮かび上がる、Small（小規模な）・Local（足元に根差した）・Open（開かれた）・Connected（つながりあっている）の頭文字をとったシナリオであり、これからのイノベーションの方向性を示唆します。

　持続可能でソーシャルなイノベーションは、ローカルでスモールなものである。それに取り組みながら、そのローカルで営まれる解決策やアイデアがグローバルな網の目でつながり、他の場所でも展開されていく。こうしたスケーラビリティの新しい捉え方が必要です。こうした考え方を「コスモポリタン・ローカリズム」とも呼びます。その土地にある固有の自然資源やコミュニティに立脚しつつ、情報・お金・人・アイデアなどはグローバルに他の場所とのやりとりができるネットワークの中にある状態をいかにバランスよく保てるか、を問う考え方です。

SLOC

When everyday life is sustainable, domains are networked and linked at all levels of scale, forming a dense, holarchic, diverse web of interdependence

At the planetary and regional levels there are countless strands of relationship but they are 'thinner' and more temporary; the come and go

At the neighborhood and household levels, strands of relationship and interaction become fewer but 'thicker'/more robust, last over long periods of time

● Planetary
● Regional
● City
● Neighborhood/Village
● Household

コスモポリタン・ローカリズムの概念イメージ。場所に根ざした介入や関係性も、惑星規模のスケールとも網の目でつながっている

　これが30年前なら、あるローカルでの実践は他の土地から隔離された「本当に小規模」なものになっていたでしょう。しかし、現代ではインターネットや分散型システムにより、つながり合っている。そのため、大きなネットワークの1つの結節点としてのローカルの活動が、ネットワーク全体に影響を与えられる。「スモールはもはやスモールではなく、ローカルはもはやローカルではない」のです[21]。

　たとえば「Fab-City構想」はこの代表例であり、Fab Lab Barceronaのトマス・ディアスが主導したプロジェクトです。Fab Labとは3Dプリンタやレーザーカッターといった機器設備を整えた地域工房で、世界中にネットワークがありますが、当初からの根底にある思想としては、大量生産ではなく適量生産、消費者から作り手へ移行するDIY精神でした。Fab-City構想は、このムーブメントを各地域に定着させ、

新しい都市生産のモデルを構築することを狙いにしています。この新しい都市生産モデルで描かれるのは、たとえば奈良の東吉野に移住しまだ家に家具がそろってない住民が、その土地のFab拠点に行って、東吉野の杉を利用した家具を、バルセロナのデザイナーが作ったオープンソースの3Dモデルを使い制作できる世界観です。その土地で必要なものを生産しつつ、そのための知恵やソース、データは、世界的に共有されるネットワークが存在する。ソーシャルイノベーションにおいても、この基本的世界観を同様にしています。

コモンズからコモニングへ。新たな社会関係を生み出す営み

ソーシャルイノベーションでは、技術を導入すれば解決できるといった前提はありません。「ソーシャル」と冠しているように、イノベーションの対象は、新しい技術やプロダクトを生み出すこと以上に（もちろん、それらは切り離せなくもありますが）、その結果としてのオルタナティブな社会の立ち上がりや、規範・価値観の変容につなげることを大切にします。

その際のキーワードは「関係性」です。マンズィーニは、「ソーシャルイノベーションとは、社会的ニーズを満たすと同時に、新たな社会的関係や協力関係を生み出す新しいアイデア（製品、サービス、方法）である」と語ります[22]。社会的な変革につながるサービスや仕組みといったアウトプットのみならず、これまでにない社会関係を生み出すことを前提にしています。この社会関係を、「ソーシャル・コモンズ」と「関係財（リレーショナル・グッズ）」という2つを手がかりに考えてみましょう。

コモンズとは、簡単に言えば共有財や共有資源です。私的に何者かが所有し、管理しているものではなく、多くの存在によって分かち

合い管理や利用がなされる財です。それは、海や川、森といった自然資本や、公共空間や空き地に都市そのものといった物理空間、水道や電気といったインフラ、さらには教育やコミュニティ、未来像といった無形のものまでコモンズになりえます。

コモンズに「なりえる」というのは、コモンズは「そこにある静的な資源」として存在しているわけではないからです。コモンズは、多くの人々が交渉し合いながら、それを維持して管理していこうとする関係や、動的な過程から生み出されていくものです。なので、名詞としての「コモンズ」というより、「コモニング」という動詞形で、営みとして捉えます。たとえば、町を囲むように森林があっても、町民がそれを共に管理せず荒れ放題であれば、近年増加しているように倒木や土砂崩れは多くなるでしょう。このとき、「森」は決してコモンズではない。共に手をかけあっていないからです。この森に関わる人々が動き出し、手を入れ、伸びすぎて伐採した木をどう使おうか、子どもの学び場として活用できないか、と言葉を交わし、木々に手を入れる過程で、森が「コモンズ」に成りゆくのです。

これは、空間や自然資本と同じく、都市における安全性や周囲の人との信頼関係、民主主義への考え方や態度、自律性などの価値観、デザイン能力やアントレプレナーシップまで、無形のコモンズにも同じことが言えます。多くの人々が相互に関係し合い、育んでいこうとするコモニングの営みから、コモンズに生成されます。

マンズィーニは、この「社会的に共有された考えや価値の集合」であり「都市、地域、そして社会全体をつなぎ特徴づける社会の糊」を、「ソーシャル・コモンズ」と呼びます。地縁・血縁にもとづく村社会の共同体での相互扶助の価値観は、都市化以前には存在していました。戦前の農業社会では、農業を営むために他者の助けが不可欠でした。しかし、戦後の社会と技術の変化にともない工業化・都市化

が進み、中間の共同体はほぼ解体されます。現在は個人の時代と呼ばれるように、ソーシャル・コモンズは希薄化しています。これらは決して、放っておけば勝手に再生されるものではありません。

コモンズとしての関係財を再生するソーシャルイノベーション

　新しいつながりを求めて、都市から集落地域に移住する人も増えてはいます。しかし、人とつながるのかどうかも個人が選ぶ時代にある。誰もが移住できるわけではありません。ゆえに、新しいソーシャル・コモンズの再生プロセスが構築されないといけない。その水平的なつながりが、自分たちの手で社会をつくる民主主義に不可欠だからです。マンズィーニはその構造について次の図のようにまとめています。

ソーシャル・コモンズの再生プロセス

　ソーシャルイノベーションは、往々にして創造的な少数の人たちから始まります。後述しますが、創造的なコミュニティから徐々に協働的な組織に進化していく。その組織での取り組みでは、実用的な成果と関係財を同時に生み出します。

「関係財（relational goods）」とは、信頼や共感性、お互いへの関心や心配りといったケアし合える関係。人と人との相互作用によって生み出され、この相互作用がたくさん起こると、関係財は社会的価値を帯びてより大きく広く、ソーシャル・コモンズ（social commons）として生成されていきます。そして、これらのソーシャル・コモンズからは新しいイニシアチブを始める少数の人々が現れ、それが協働的な組織（collaborative organization）に育ち、さらに関係財を耕していくという持続的な繁栄のための循環をつくりだします。

　マンズィーニは、後述するマルティン・ブーバーの考えに影響を受けて、「標準サービス」と「関係的サービス」という2つのサービスのあり方を対比させています。「移動」を例にとると、スクールバスは一般的に自治体やバス会社がサービス提供をしており、雇用された従業員の運転手がバスを動かします。ここでは時折コミュニケーションが生まれることはあっても、基本的には運転手との個人的な対人関係が築かれることはなかなかありません。極論、運転手はサービスのいち要素として機械的に捉えられかねません。一方で、民間スクールバスではなく、近所の年配の人々がボランティアとして子供たちが安全に登下校できるような見守りも、1つの移動にまつわるサービスの形態と捉えられます。筆者が住む京都でもよく見かける光景ですが、毎朝の登校時に「〇〇さん、おはようございます」と挨拶をしたり、下校時に子供が学校での出来事をボランティアの方に話すシーンも見られます。このように、関係的サービスとは、子供とおじいちゃんのあいだに「わたし」と「あなた」という関係が築かれるようなサービスのあり方です。コラボラティブなサービスとも言い換えられるこのサービス系では、人は機械的パーツではなく、その人そのものとして存在し、ゆえに代替不可能な固有な価値を帯びます。人々が「サービスの消費者」ではなく「共同の生産者」として、互いに気に

かけ合いケアし合うことを支えるサービスです。

しかし、ソーシャル・コモンズも関係財も、直接的に形成することはできません。それらは結果的に生まれるものであり、「互いにこのくらいの信頼関係になるように」といった目的設定を行えばそこに向かわせることができるわけではない。

けれど可能性を高めることはできます。それが、協働的な関係が生まれるための状況づくりです。次項で述べる、出逢いの環境づくりもそのひとつ。また、問題を再設定し直すプロセスのなかで、これまでイノベーションの担い手として見られることのなかった状況の当事者たちが手を取り主体化されていく参加の入口をつくる、といったように。一方で、そこでリフレーミングされた問題に対しての創造的なアイデアが、実行され、持続させなければ組織の形成に至りません。これらを可能にするための環境形成が重要ですが、その詳細はCHAPTER 3で述べたいと思います。

改めてまとめると、本書で定義するソーシャルイノベーションとは、各々の足元に拡がるフィールドとしてのローカル ── それが企業のとある部署、自治体、地域の町内会などどこかを問わず ── において生きる、状況の当事者＝わたしと多様な他者がデザインの主体となり、共にこれまでの当たり前の価値認識やシステムを問い直す創造的活動です。そして、その過程から相互扶助や協働のための信頼性といった関係財が再生され、一人ひとりが「わたしを生きる」ことなのです。

2—4

「わたしたち」
から始まる
ソーシャル
イノベーション

ソーシャルイノベーションは、「ライフプロジェクト」の発展の結果

　これまで見てきたソーシャルイノベーションは、いかにして始まるのか。それは常に、衝動に突き動かされた創造的な人々から生み出されます。ただ、そうした活動に今すぐ一歩を踏み出せる人ばかりではないし、普段の暮らしで「これをやらねば進めない」といった衝動を感じられないことも多い。そのような衝動や望ましさを実現する力は、一人のカリスマ的イノベーターがゼロから生み出すのではなく、多様な人々との出逢いと関係性があって初めて生み出されていく。つまり「わたしたち」から始まるのです。

　CHAPTER 1で見てきたように、自己の望ましさの判断軸や芯がないままに、わたしたちは「自分らしさ」を求めることを半ば強いられている時代を生きています。マンズィーニがこれに対して提唱したのが「ライフプロジェクト」でした。自身の内から湧き上がって、「これをやってみよう！」と好奇心や衝動をかたちにするための実践活動です。

　ロンドンのリンマス・ロードというストリートでは、アーティスト夫妻2人がエネルギーを自分たちの手で発電しようと動きました。気候変動に直面し化石燃料の廃止を願ったとしても、エネルギーの高騰は生活を圧迫します。そこで「自宅を発電所にできないか？　自分の家だけでなく、家々をつないでグリッドにすれば、街全体が発電所になるのではないか？」とデザインモードで異なる可能性を発想し、屋根にソーラーパネルを設置します。そこから近隣のドアを叩き始め、今ではストリートの約半数である30世帯が屋根にパネルを設置。また、5つの小学校と連携してエネルギーにまつわる学習活動も展開しています。

　このように、ライフプロジェクトは一人の衝動から始まり、他者

と共に既存のルールを疑いながら異なる可能性を投げかけることで、新たな世界を立ち上げる営みです。この「プロジェクト」という言葉にこそ、ソーシャルイノベーションやデザインのコアが織り込まれています。デザインの語源は諸説ありますが、ラテン語のdesignareはここでとりあげたいひとつ。signareとは、しるしや記号、計画といった意味をもちます。deは脱すること・否定することを意味します。つまり、しるしを刻印することがデザインなのではなく、それによって現在の世界から脱却していくことがデザインの本義のひとつです。これは、ソーシャルイノベーションにおけるオルタナティブの創出とも同義です。そしてプロジェクトはpro-jectであり、前方へ、まだ見ぬ世界へ投げ出す・投企する、といった意味をもちます。

　坂口恭平さんの著書『自分の薬をつくる』では、今の世の中はインプットばかりでアウトプットが足りないことを食と排泄にたとえています。SNSの普及に伴い、大量の情報や周囲の人々が行う活動がなだれのように押し寄せる。しかし、情報を摂取しても行動につなげるわけでもなく、うんうんと悩んだり虚無に襲われる。それは食事でたとえるなら、過剰に摂取し、うんちをしていない状態です。その処方箋として、何かをつくること、それは企画書でもいいし、作曲してみることでもなんでも、自分に見合った制作を行うことを説いています。

　ライフプロジェクトは、まさにこの「つくる」営みです。もちろん最初から自分の望ましさを反映したものが、立派な地域活動や起業、アートプロジェクトなどの目立ったものとして生み出されるわけではありません。そうではなく、まず小さく何かをつくってみる。働きかけてみる。他者と関わり、共につくる。その行為自体によって初めて自分という存在が見える。だから、活動そのものに意味があります。たとえ数人しか参加していないの対話やイベントでも素晴らしい。そ

れを「立派なプロジェクトじゃないと……」と気負いすぎたら体も動けなくなってしまいます。

　小さな一歩は、結果としてソーシャルイノベーションに育ちゆく可能性を生み出します。従来の価値観が変容したり、これまでのやり方に対してのオルタナティブとして一定の公共性を帯びたり、関係財が築かれていったり、というインパクトは、あくまで結果として現れるものです。何らかの活動やプロジェクトを立ち上げてすぐに「これはイノベーションだ」という定義はできません。そのためには、長く続けて育てていくことが必要です。その際、立場のためにやっているだけ、では困難を乗り越えられないタイミングもあるでしょう。なので、ボタンを押したらポンと生まれる結果を求めるのではなく、実践活動の過程そのものに私的な意味を見出せなければ決して続きません。

　ソーシャルイノベーションは、常に「わたし」や少数の「わたしたち」のライフプロジェクトがその原始にある。そのためには、「わたし」と「他者」の交わり合いが重要である。本書ではそれを大切にしたいと思います。

現実と異なる望ましさをかたちにするための「デザイン能力」

　どうしたらライフプロジェクトを立ち上げることができるのでしょう。今のわたしたちは、それをつくることを阻むような社会環境に身が慣れすぎてしまいました。日々の生活のガバナンスを行政や市場が主導しており、それに任せっぱなし。どこかの誰かがつくったルールやシステム、その背後にある物語や価値観に身を委ねています。けれど、どこかで息苦しさを感じている。

　だからこそ、自らの生活や自律的なプロジェクトをつくる「リテラシー」を培わねばなりません。アマルティア・センが提唱した「ケイ

パビリティ・アプローチ」は、人々を受動的に欲望を満たされること を待つ消費的な存在としてではなく、自分で望ましさをかたちにして いく行為者と捉える点で、誰もが創造性を発揮し活動をつくるライ フプロジェクトに共鳴します。ケイパビリティ（潜在能力）とは、栄養 を十分に摂取できる、移動する、社会に参加する、といった、人々 ができるあらゆるものごと＝「機能」の束のこと。この束とは、その 人ができること・なれることの束、つまり可能性の総体とも言えます。 たとえ実行しなくとも、実行しうる「可能性がある」こと、それ自体

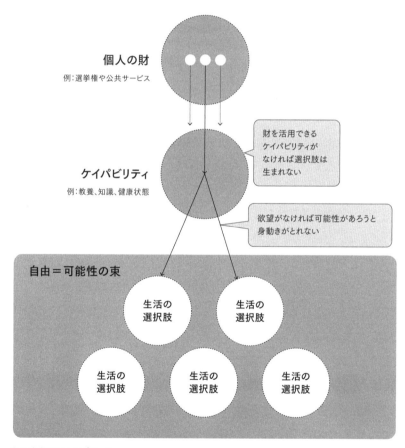

個人の財
例：選挙権や公共サービス

ケイパビリティ
例：教養、知識、健康状態

財を活用できる
ケイパビリティが
なければ選択肢は
生まれない

欲望がなければ可能性があろうと
身動きがとれない

自由＝可能性の束

生活の
選択肢

生活の
選択肢

生活の
選択肢

生活の
選択肢

生活の
選択肢

ケイパビリティ・アプローチ

の重要性を説いています。

マンズィーニはケイパビリティ・アプローチに影響を受けつつ、自身の可能性の領域を拡げ、望ましさをかたちにする「デザイン能力（Design Capability）」の重要性を説いています。「デザイン能力」と称されていますが、専門職のデザイナーに閉じたものではなく、万人がもつ能力です。たとえば以下のような能力が挙げられています。

▶ 批判的思考：現在の状況を疑い、受け入れられないものを理解できる。

▶ 創造性：ものごとがどうありうるかを構想する。

▶ 分析能力：利用できるシステムおよびリソースを正しく理解できる。

▶ 実践的思考：システムの制約をふまえ、リソースを最大限に活用して、構想をかたちにする。

一般的にわたしたちは、これまでの慣習に従う傾向にあります。「こういうときには、こうする」といった、過去の試行錯誤や学習から積み上げられた伝統や叡智でもあります。この慣習は、これまでにも起こってきた問題に対してうまく応答するために役立ちます。その反面、新しい事象の発生や問題には通用しないこともある。そこで必要なのが、「今の現実には存在しないけれど、実現しうる可能性」を想像するデザイン能力です。CHAPTER 1でも触れたように、マンズィーニはこれを「慣習モード」と対比し「デザインモード」と呼びました。そして、デザイン能力は人類がみな潜在的にもっているものだと説きます。

デザインモードから新たな営みを生むことは、デューイの唱えた新しい習慣をつくる実験とつながります。デザインとは、既存のものごとのあり方を疑い、異なる様態や別の可能性を想像し、手元にあ

る資源や制約をふまえて、新たな現実を生み出す営みです。デザイン行為は本質的に誰かに抑えつけられた支配＝他律的なものではなく、自律的もしくは自律性を回復する営みと言えます。デザイン能力は、わたしがわたしを生きるためにも、さまざまな厄介な問題がうずまく時代に応じるためにも、みんなが育むべき生の技法そのものではないでしょうか。その自律的な営みから、プロジェクトとして実験し、生まれる習慣が伝播していくことが、マンズィーニの語る「プロジェクト駆動の民主主義」に他なりません。

他者とのコラボレーションは自律性を育み、ライフプロジェクトへの種をまく

　自律性を考えるうえで参考になるのが、南米コロンビア出身の人類学者アルトゥロ・エスコバルが唱える「自律的デザイン (Autonomous Design)」です。コロンビアはスペインの植民地支配下におかれた歴史をもつ国であり、この国が抱える抑圧の状況をふまえてエスコバルは「自律性」を説きます。植民地支配が困難な問題であるのは、物理的な土地の支配に限らないからです。その土地に教育機関なども同時に設立され、土着的な文化や価値が語り継がれることなく、またはそれらが、西洋的なものが優れているという唯一の基準に比べて「劣ったもの」とラベル付けされることで、精神的にも支配されます。ゆえに、エスコバルは、西洋からの植民地支配を抜け出し、伝統と技術を駆使しながら自分たちならではのあり方を模索すること、世界を構築し直すためのデザインの必要性を説きます。それは、コロンビアの国民自身が、自分たちの伝統に誇りを失ってしまったり西洋的なものへ無条件の憧れを抱いたりと、心や欲望、そして想像力までが植民地化されていることへの力強いメッセージです。

　脱植民地主義にはこれ以上踏み込みませんが、押さえておくべき
ポイントは、日本社会においてわたしたちも、「こうあるべき」とい
う唯一の規範や物語に支配されているという実状です。だからこそ、
長いものに巻かれないために、抵抗として、ライフプロジェクトの実
践へ身を乗り出すことが重要です。

　エスコバルは、グスタボ・エステバが分類した3つの自律性を引用
して考えます。「ヘテロノミー」は、西洋の価値基準や外部から押し
付けられたものに従うこと。それに対し「オントノミー」は、コミュ
ニティに歴史的に存在していた規範を昔ながらの手順に則り変更して
いくこと。「オートノミー」は、伝統的な変え方も重視しつつ、変え
方自体を変えることも射程に含んでいます。「自律的なデザイン」と
は、対外的な基準ではなく、ある状況にいる人々が自ら規範を打ち
立て、それに則って実践を重ねる、「人々による」デザインです。

　エスコバルは、内部から起こる規範であるオートノミーを重視して
いますが、外部とのつながりがないわけではなく、他のコミュニティや
国家と手を取り合いながらも内部での独自性を保持している、という
状態を自律的だと考えています。マンズィーニも、自律性を、自己に閉
じたものではなく、他者との話し合いやコラボレーションから引き出さ
れていく、と述べています。逆説的ですが、わたしがわたしでいる
ためには、誰かの規範に支配されないためには、新しい世界を制作して
いくためには、自分を揺さぶってくれる他者を要します。慣習的なコン
テクストを逸脱し、自らの足で立つには、現状を疑うために他者との
話し合いによって自らの暗黙の思い込みに気づき直すことが大切です。

　もちろん、すぐに「自分はこれが大事だぜ！」と、答えのようなも
のが見えるわけではない。もやもやと葛藤に向き合うつらさは必要で
す。ただ、それはそれで健全な痛みだと思います。筆者ももやもやし
ています。だからこそ、この問題に向き合っている。葛藤を抱きなが

らも前に進むための、欲望形成の手がかりとなる3つのアプローチを簡潔に説明していきます。

批評的な想像から、新しい欲望を形成していく

　これも、あれも、できるかもしれない。そんな多様な可能性が拡がっても、必ずしも行動には移せない自分がいることに悶々とします。それでも、可能性の拡大と新しい欲望を生み出すことは密接につながっています。スーパーで野菜を買うのではなく、都市でも畑ができるかもしれないという可能性への強いリアリティを感じられれば、それは新しい欲望（「自分で野菜を育てて自給率を上げれるといいかも」）につながりうるのではないか。そして、やってみたら想像以上に手触りを実感できた、ということはよくあります。それと同じくらい、「やっぱこれは自分にはしっくりこない」と思うこともあるでしょう。

　今とは違う現実がありうる。そんなオルタナティブな世界へ向けた批評的な想像力は、新たな欲望の種をまく。可能性を想い描くことで、初めて「こうあるべき、って嘘じゃん」と自らの囚われに気づき、「今のあり方じゃなくてもいいんだ」「もっと自分の生き方はこうできるかも」「変えられるかも」と衝動や力が湧いてくる。だから、動き出すことができる。動き出し、実験を通じれば、可能性がいっそうリアリティを帯びるかもしれないし、思いもよらない可能性が開けるかもしれない。これが想像と実験の力です。

　ユネスコでは、21世紀に不可欠なコンピテンシーとして「フューチャーズ・リテラシー」と称し、未来を活用するリテラシーを提唱しています。未来とは、X年後といった時間軸より、今・ここ・わたしにとっての現実には起こっていないイメージや可能性といった意味合いで使われています。好きな相手からLINEの返信が帰ってこないか

ら、脈がないのだろうと落ち込む。これもひとつの未来像です。この像は現実ではなく、あくまで想像です。が、わたしの身体や精神に直接影響し、行動や意思決定に影響します。脈なしだと想像すれば、これ以上LINEを送るのをやめようと考えるかもしれない。極めて日常的な例を挙げましたが、「AIに労働が奪われる」と近年よく耳にするイメージから煽られる不安にも同じことが言えます。誰がつくったのかわからない未来像を無意識に採用し、影響を受けて身動きがとれなくなる。これは、他者の未来像による支配です。

それに対して、「異なる可能性がありうること」をもっと信じてみることから始めてみる。フューチャーズ・リテラシーは、そのための想像力を培い、自身が置かれる支配に気づき直すこと、それを上書きしていくために積極的なツールとして「未来を活用」することを提唱するリテラシーです。

たとえば、香港のEnable Foundationは、200人のデザイン学生と100人の高齢者が共に、よく死ぬこと、生産的に老いること、認知症でも生きやすくなることをテーマにした作品の共同制作プロジェクトを行いました。重要なことは、この過程で学生自身も高齢化した自分を想像してみることが促され、その想像で感じたことから必要なプロダクトや作品を構想していくことでした。「高齢者になったらどう生きているのだろう？」という想像を経由することで、自身の生き方をこれまでとは異なる角度で見つめ直せます。

表現と内省から、新しい欲望を形成していく

また、欲望とは自分自身でわからないものだからこそ、表現を通じて自分自身を見つめ直すことがひとつのポイントだと言えます。デザイン研究者のリズ・サンダースは、参加や協働のデザインに関す

る代表的な人物の一人です。彼女は「Make Tools」というビジュアル言語を用いたデザイン方法論の開発者で、このMake Toolsは、Say（言う）・Do（行う）・Make（つくる）という、知へのアクセスの3レイヤーの整理にもとづき構築されています。

　人々が考えていることはインタビューや対話で、実際に行っていることは観察でわかります。しかし、本人自身もわからない暗黙知や無意識の領域は、それではアクセスできません。だから、別の方法が必要になる。それがジェネレーション＝生成すること、すなわち「つくる」ことです。

　これは、心理療法でもよくとりあげられる投影法をベースにした手法です。たとえば有名な箱庭療法は、クライエントが砂の入った箱の中にミニチュアのおもちゃや人形を置いたり、砂を使って表現したり、遊ぶことを通して行う心理療法です。それらがつくられる過程や表現されたものから、心理を見出していくといったアプローチです。これと同様に、Make Toolsは特定のテーマを表現してもらうやり方で、粘土を使ったり、コラージュを作ったり、作文を書いたりします。

　また、表現行為とは、表現をしている過程・その流れの最中にいるモードがとても重要です。想像やイメージは、こんなこともありうる、現実以外にもやりようはある、と手を動かす過程でふいにやってくる・降りてくるものだからです。何かをつくる過程があり、その

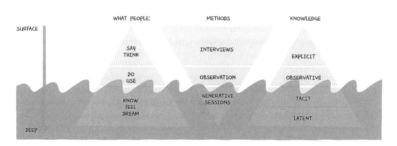

人々の思考や行為にまつわる情報は、インタビューや観察を通じて得られるが、無意識で言葉にならない知（人々の夢や感覚）は、生成的なセッションで初めてアクセスできることを示すSay-Do-Makeのモデル

結果として無意識が表出されて、つくられたものができあがる。段階的なプロセスではなく、表現をしながら新たに無意識的なものやイメージがじわじわ生み出され続けるような螺旋的なプロセスです。

しかし、ここで言う「表現」は、決して文章やビジュアルのような目に見えるものに限りません。デューイが述べた実験の重要性を思い出してみましょう。小さな実験そのものが、ひとつの表現の発露とも捉えられます。都市で畑をやるのは大変かもしれない。であれば、小さなプランターを用意して実験する。やってみて、何がしっくりくるのか、こないのかを感じてみる。その繰り返し。

アメリカの哲学者ドナルド・ショーンは「省察的実践者(reflective practitioner)」という概念を唱えました。ショーンは、専門家がいかに熟達していくのかを内省や省察から考え、その道筋を複雑な課題状況に対してインプットとしてAという知識を入力してBに出力するといった合理的なモデルではなく、状況ごとに動いてみて感じた違和感から都度判断を下していく実践や行為の最中の知に求めました。

この、行為の最中の内省(reflection-in-action)は、まさに何かをつくるときに起こります。絵を描きながら「これは自分が表したいものではないから、もう少し赤みを足そう」といった考えや、自分のもやもやを言葉にするときにとりあえず話しつつ、「いや、でもちょっと違うんだよね」と別の言葉を模索することも、こうした営みのなかに起きる省察です。

「表現をしてみる」とは、このような内省のモードに入っていきやすくなる。表現をすると、自分の無意識下にあるものは、100％その階層に浮かんでいるかたちを再現しきれないことに気づきます。その違和感こそが内省の種になり、自分の欲望の理解につながっていきます。

対話から新しい欲望を形成していく

「異なる可能性の想像」と「内省・表現の繰り返し」から切り離せない営みが、対話です。むしろ、対話こそが最も中心にあると言えます。創作の最中の省察は、自己との対話とも言い換えられます。一方、そうしてつくられた表現は他者と自分を媒介し、他者から予想だにしない想像や可能性をもたらします。表現されたものごとは、常に余白やわからなさを含んでいます。それは、本人にもわからないからこそ、いくらでも解釈の余地がある。「こういう見方もできるよね」「ここ、わたしはこう感じたな」「こういうことをやりたかったのかな？」そんな言葉の贈り合いが可能になります。

可能性の想像、表現、対話は、循環する。この循環には他者の存在が切り離せません。欲望を形成していくのであれば、まず他者と深く話し合う。そのための空間やきっかけ、場が必要です。

対話とは何かを深めるために、簡潔にですが哲学者マルティン・ブーバーおよび思想家ミハイル・バフチンという2人の理論から手がかりを得ましょう。筆者が住んでいたフィンランドは、「開かれた対話＝オープン・ダイアローグ」が発祥の地です。これは精神療法のひとつとして1980年ごろから実践され始めています。医師が患者に診察と治療を施す、といった通常の一方向ではなく、患者やその友人に家族、医師といった複数人で話し合う対話の過程そのものが治療である、といったアプローチです。参加型デザインの民主的な思想とも非常に共鳴しますが、この精神療法に影響を与えたのがバフチンの対話論です。

対話は、モノローグ（一人語り）とは異なるモードです。バフチンによれば、モノローグとは、「完結しており、他人の応答に耳を貸さず、応答を待ち受けず、応答が決定的な力をもつことを認めない」関わり

方です[23]。それは、他者を自分と異なる言葉をもつ存在だと受け止めずに、自身の既存の枠組みに押し込めるような、モノ化する様式とも言えます。

これに紐づけて、ブーバーが唱えた「わたしとそれ」「わたしとあなた」という対比的な人間関係の捉えをとりあげます[24]。「わたしとそれ」は、相手を道具のように扱う様式です。コンビニの店員さんに挨拶もせず、それが誰であってもレジの処理が行われれば構わないような関係性。もうひとつの「わたしとあなた」は、相手との顔の見える関係が育まれ、互いに相手の代わりがいなくなる関係性です。

モノローグは、「わたしとそれ」に準ずる現代の主流なコミュニケーションかもしれません。相手に耳を傾けず、言葉を聞いたふりをしているが、果たしてどれだけ真摯にそれに向き合えているのか。反対に対話には、「わたしとあなた」を育む、交換不可能な他者との投げかけと応答が存在します。

バフチンの人間観は、一人ひとりの世界の体験の仕方は異なり、そのかげかえない視点がそのひとりの世界を築き上げている、という唯一性です。だからこそ、ひとりの世界の見え方を完全に分かち合うことは不可能である。このわかりあえなさが、対話の前提になっています。わかりあえないから絶望するのではなくて、それゆえに対話を重ねて互いに学び、多様な意味をつくりあげていける希望を見出します。言葉を交わすことは、「わたしと他者とのあいだに渡された架け橋」になるのですから[25]。

対話では、それぞれの視点でものごとを見つめ、感じたことを声に出します。声とは、言語だけではないかもしれない。仕草、絵での表現、からだの動き、目線、生き様、すべてがその人の「声」です。一人ひとりの異なる声色が複数に奏でられる。その複数の声が無理やりひとつにまとめあげられることなく、それぞれで発し続けること

ができる。それを何かに回収しようとした途端、「わたしとそれ」の関係に陥ってしまう。その一方で、声がただ多数あればいいのではなく、互いの声に影響を受け合っていく。対話とは、他者との関わりから、積極的に互いが変わっていく営み。さらに言えば、バフチンにとって対話とは生きることそのものです。

> 生きるということは、対話に参加するということなのである。すなわち、問いかける、注目する、応答する、同意する等々といった具合である。こうした対話に、ひとは生涯にわたり全身全霊をもって参加している。すなわち、眼、唇、手、精神、身体全体、行為でもって。[26]

　生きること自体が、常に周りの人々、出来事、ものごととの対話から成り立って、わたしたちは常に変わり続けている。発展途上である。未完である。どんどん新しい自分になれる。そんな希望を教えてくれます。

関係性から拡がる、ライフプロジェクトの可能性

　他者との対話・可能性の想像・表現がめぐりなすことで、じわじわとわたしの望ましさの輪郭が浮かび上がる。この一連の流れが、自律的なデザイン行為の動的なプロセスそのものです。
　マンズィーニによると、ライフプロジェクトは、あらゆる可能性を含んだ「実現可能性の領域」のなかで、自分が実現できる「活動の領域」のなかに立ち現われるものです。次のような2つのアプローチから、ライフプロジェクトを立ち上げる可能性を拡げることができます。

❶ 「活動の領域」の拡大：個人のリソース（能力・スキル・興味・創造性）の質を高める。
❷ 「実現可能性の領域」の拡大：各主体が影響し合い、システムの技術・規制・財政・文化的な制約を減らす。

　これら2つの領域の拡張に不可欠なものが、先にも見た「他者とのコラボレーション」です。

　❶は、個人の訓練も必要です。しかし本書では、興味の範囲もひらめく創造性も、他者との関わり合いのなかで拡がり、育まれるものだと考えます。「こういう見方もあるから」と他者と関わるなかで、「実はこれもできるじゃん！」と気づかされることは多々あります。野菜の自給なんて考えたことなかったけど、なぜだか友人が知らん間に畑をやりだして、小さな驚きを得るといった具合です。また、能力や知識も他者との関わりが重要。経営学者・野中郁次郎の唱えるSECIモデルに代表されるように、共に働くなかでやり方をわかっていくことは、できることが増えるために必要です。

　❷に関しては、たとえば住民による活動の限界を、行政府とルールメイキングを共に行う、または民間の財政的資本と組み合わせて持続的な活動体をつくるなどによる、多様なステークホルダー同士の協働が重要となる領域の拡大です。

　そして❶と❷は両立します。行政や企業、住民が手を取り合う場合でも、その立場からできることや持ち得るリソースを分かち合うことも必要な一方で、肩書きを外れて、そのひとが「わたし」として考えていること、価値観、信念について対話を交わすことも重要です。

　一般的に、オープンイノベーションの取り組みは❷ばかりにフォーカスが当たっているのが現状のように思えます。えてしてわたしたちは、母親として、部長として、デザイナーとして、振る舞っ

てしまう。それは、ブーバーの言う「わたしとそれ」という道具的な関係に陥ってしまうことでもある。しかし、どんな取り組みであれ、個々人の衝動が動かされなかったり、相手を道具として扱う議論では、共に社会を変容させていくような動きに至るはずもありません。だから、肩書き以上に、複数のわたしが互いにかけがえのない視点を交わせられるかといった、対話的な「わたしとあなた」の関係が大切になります。

　ソーシャルイノベーションの「ソーシャル」とは、「社会的」と訳されることが多い。しかし、「社会」という言葉は明治時代以前は存在していなかったといいます。欧米から「Society」という単語が入ってきたことから始まっている。福沢諭吉は、はじめSocietyを「人間交際」と訳したそうです。社会という響きは、大きな集合体に「わたし」が括られるようにも感じ取れますが、人間交際は顔と顔が見える人同士の交わりを直感できます。ソーシャルイノベーションは、この顔と顔が見える、つまり「わたし」同士のやりとりのなかでのみ立ち上がる。さらに、関係財が育まれる。新しい社会を生み出し、それにより生み出されるものが結果的にソーシャルイノベーションに成っていくのです。

他者との協働からうっかり始まるライフプロジェクト

　ここまで、自律するためには他者が必要であると強調してきました。これは、わたしとして生きるためのみならず、イノベーション活動にも密接に関わります。イノベーションやデザインのプロセスは、問題の設定やコンセプト、関係の組織化だけではなく、「感受性の範囲（the realm of sensitivity）」にまで影響します[27]。

　感受性の範囲とは、「見える世界」とも言い換えられます。一人

ひとりが、何を聞き、何を見て、何を感じて、受け取っているのか。プロセスにおいて、これまでと異なる関係を生み出す構成なしには、従来の世界の外側には出られず、限定的な集団の現実しか見聞きされない。その結果、社会の分断も引き継がれ、強化されます。逆に、新たな関係を生み出す状況をつくることができれば、触れ合うことのなかった他者が見聞きした世界の表現に触れられ、自分自身の世界が拡がっていく。つまり、他者に触れることで、自身の生の可能性もイノベーションの可能性も拡大していきます。それを図に書き換えると、次のようになります。

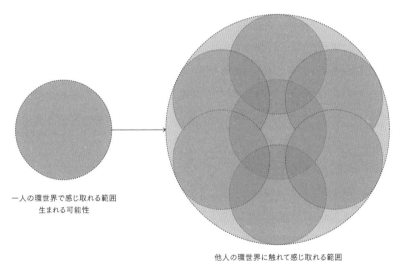

一人の環世界で感じ取れる範囲
生まれる可能性

他人の環世界に触れて感じ取れる範囲
生まれる可能性

他者に触れることで拡大する、生とイノベーションの可能性

　他者と共につくることは、必ずしも誰もが同じゴールに向かう必要性を意味しません。しかし、「他者の表現に接触する時には、そこに現れる環世界の構造が自分の世界認識に染み込んでくる」とドミニク・チェンさんが述べるように[28]、他者との会話や表現の交わし合い

が環世界を拡げ、それによってこれまでに想像しえなかった可能性が浮かび上がります。

　だからこそ、ソーシャルイノベーションもライフプロジェクトも、「わたし」ひとりではなしえない。どれだけ多様な他者と出逢い、言葉を交わすのかは、自身の生き方の可能性およびイノベーションの可能性に直結するからです。

　自分自身が「こんな生き方や活動の可能性もあるんだ！　こういうこともできるんだ！」と実感することで、新しい欲望や願いが生み出される。イノベーションというと、強い意志をもった能動的な主体が前提にあるようにも感じますが、そんなことはありません。アクティブな主体ではなく、「うっかり」こっちに行ってみよう、から始まるイノベーションも考えられるのではないか。そのための手がかりを「中動態」的な生成に求めたいと思います。

　現在は一般的に、能動（する）と受動（される）という二元論で語られます。しかし、この能動vs受動はもともと能動vs中動の対立だったそうです。わかりやすい例を挙げると、動詞の「惚れる」は中動態です。「この人を好きになるぞ！」ではなく、気づいたら「あかん、好きやん……」となっている、そういうものです。まさに、恋に「落ちる」というように、うっかり穴に落ちてしまう。このように、自分の意志でもなく（能動）、誰かに強制されるでもない（受動）、中動態の地平を念頭においたところから、ソーシャルイノベーションの始まりをを捉えるべきです。

　明確な「意志」を要するイノベーション論は、言語化できて他者にすぐさま働きかけられる人のみに閉じてしまいます。しかし、あらゆる意志も選択も、周りの人々からの多くの影響や触発を受けた結果、時間をかけて立ち上がっているはずです。「自分の理想」は多くの他者と共につくりあげられています。カリスマ的個人＝イノベーターが

生み出すソーシャルイノベーションではなく、うっかり生まれてしまうものと考える。最初は理想なんてなかったけど、他者と話すうちに「気づいたら、みんなのノリでやってみよう」という状況になっていた。しかし、やってみたら「めっちゃいいやん」と感じられた。この感覚を大切にしたいと思います。

ゆるやかな関わりと参加を許容する、ひらかれた場

そのためには、いきなり意志や理想を捻り出そうとするのではなく、ゆるやかな関わりから始める。その関わりを許容する。それがライフプロジェクト、ひいてはソーシャルイノベーションの出発点となるかもしれません。

教育心理学の研究者・有元典文さんは、共著書『コミュニティ・オブ・クリエイティビティ』にて学校現場の学びの経験を振り返り、「参加の対義語は共同の意志を持たないこと」だと振り返っています[29]。逆に言えば、共同の意志があれば、明確な理想やハッキリした考えの表明や、アイデアの発想は必ずしも必要ではない。「ちょっと心を動かすだけでも、見るだけでも、聴くだけでも、うなづくだけでも、笑うだけでも、拍手をするだけでも、仲間を応援するだけでも、ものすごく参加している……その場にいることだけでも共同している」と話しています[30]。

通常、参加や協働をイノベーションの文脈で考えれば、「うなづくだけではなくて意見を言えよ」と議論の場では非難されてしまう。しかし、誰もが最初は自分自身の考えや想いもわからない渦の中にいると考える方が自然です。それは、他者と出逢い、言語だけによらないさまざまな方法で言葉を交わし合う過程で、そこにいる人々の「あいだ」に浮かんでくるのです。

　こうした状況が、ワークショップのような限定的な空間だけでは
なく日常のなかで溢れ、うっかり始まる活動が次々に生まれていく
社会環境が、筆者たちのひとつの理想です。とはいえ、そのために
は意識的に設計された限定的な空間から出発し、まず体験してみる
ことでしか共有しえないこともあります。これまでわたしたちの多く
が、日々のなかで表現行為や対話に触れる機会が少なかったからで
す。表現や対話は、人間的な営みです。だから、誰しもが当然にで
きる。しかし、それらには慣れの問題もあります。

　義務教育の過程では、正解主義ばかりで対話の体験が多くなかっ
たことも一因です。対話の場をつくったとしても、その人が自分と
異なる相手の考えに耳を傾ける準備ができていなければ、そこに対
話は起こりえません。しかし、相手の考えを飲み込めなかった経験、
自分が傷つけられたように感じる経験、うまく伝わらなかった経験、
こういった経験それ自体が、一人ひとりの身体という土壌に種のよう
に残っていくと信じたい。

　筆者たちが取り組む、自治体のイノベーションラボ立ち上げのプロ
ジェクトでは、複雑な社会的課題をとりあげ、行政職員と住民・企
業・研究機関が混ざり合い、実験を重ねるためのプロセスや環境づ
くりをしています。それには、行政内の担当課職員さんの実験的な取
り組みへの寛容性が大切です。しかし、すぐに失敗を許容したり答
えのないことに取り組むのはなかなかむずかしいのも現実です。なの
で、そうした文化を育むためのチームを立ち上げています。

　その一歩として、チームを超えて他の職員たちにも働きかけ、「も
やもや会」と称して行政にまつわるもやもやを交わし合う場をつくって
います。普段なかなか自分の言葉を語ったり他の職員のことを深く知
る機会がないなかで、「わたし」を取り戻していく。この空間自体が、
希望の空間として職場で機能する。なかには「とても共感するからこ

うした場の主催を自分もやってみたい」と手を挙げる人も出てきました。これらの過程で、少しずつ希望が生まれていきます。ここで出逢った人々は、限定的なイベントの時間以外にも、顔を見かけたら業務を外れた生身の言葉を交わし合えるようになっています。まず、先に述べたようなプロセスを肌で実感する人たちを周りに増やすこと。そのための働きかけは、足元でできる小さいながらにラディカルな行動です。

ソーシャルイノベーションは、他者との出逢いに依存する

> ソーシャルイノベーションは、人、専門知識、物質的な資産が新しい方法で接触し、新しい意味と未知の機会を生み出すことができるときに起こる。つまり、この可能性は、価値を創造するために協力する人々の出逢いに大きく依存する。[31]

マンズィーニは、ソーシャルイノベーションは出逢いに依存すると述べています。出逢いから始まるコラボレーション、そのプラットフォームが必要です。では、「他者と出逢う」とはどういうことでしょうか。哲学者の宮野真生子さんは、こう述べています。

> 特に「出会い」として体験されるのは、「予想もしなかった邂逅」「ありえないこと」というふうに、あらかじめ投企された可能性による意味づけが無効化され、自己理解の地平が届かないときである。[32]

つまり、自身にとっての未知をはらみ、理解を超え、根底的に異なる存在との邂逅こそが、出逢いです。日本で生まれ育った人にとってのそうした存在は、異なる文化圏から来た人々かもしれないし、

気候難民かもしれない。あるいは身近に暮らす家族やパートナーにも「この人は宇宙人かもしれない」と思ったことはないでしょうか。掃除への価値観ひとつとっても、「わかりあえない……ありえない……」と感じることが筆者にも多々あります。はたまた人間だけじゃなく、映画や作品を観たときに受ける衝撃もある。これもひとつの他者です。先に述べた「想像力」やフィクションは、わかりやすく他者と出会えるツールでもあります。「もしも、住民のマイナンバーに街路樹1本ずつのIDが割り振られ、街路樹のお世話が義務化される世界になったら？」といった可能性を考えることで、日常の当たり前は覆され、当たり前に亀裂が入ります。思考が不安定化され、可能性そのものが他者として迫ってくる。こうしたメソッドを活用することもひとつの手です。

　他者とはつまり、予測を超えた未知をはらみ、驚きをもたらしてくれる存在です。レイチェル・カーソンは「センス・オブ・ワンダー」を、「神秘さや不思議さに目をみはる感性」と語っています[33]。畑をやっていると、野菜たちの成長速度に日々驚かされます。昨日よりもぐんとオクラが成長していること、このような驚きの経験が自分の感情を揺さぶります。日々にひそかにあふれる他者との出逢いは、ワンダーをもたらします。

　出逢いを促すには多様な方法がありますが、マンズィーニは『Livable Proximity』のなかで「近接性 (proximity)」の重要性を強調します。今やオンラインで価値観の合う人々とつながるコミュニティ形成は容易になりました。しかし、子育て・介護・看取りといった人間の根源的な営みは、どうしたって物理的に近い人間関係の依存先が必要となります。さらに、循環型社会の潮流も物理的な近さが鍵となります。遠い国から輸送する生産ー消費モデルは、それだけでCO_2の排出量などの環境負荷をもたらします。人と人が、人と自然が、

ケアをし合うには、近接性や身体的なふれあいが重要なのです。

　近年、スウェーデンの1分都市やパリの15分都市をはじめ、近さを軸にしたまちづくりが広まっています。それは、人が出逢い、また手を取り、ともにコモンズを育むような、関係的でコラボラティブなサービスにあふれた世界です。それがケアとして民主的な人間関係を再生させていく。

　その視点をふまえると、地域内での出逢いの機会創出はソーシャルイノベーションへの条件のひとつになります。オーストラリアの郵便局が立ち上げた「Neighbourhood Welcome Program」は、その地域に移り住んだ移民を含む新たな住民が「ウェルカムパック」と呼ばれる地域情報を受け取り、「コミュニティコネクター」として任命されたスタッフからのオリエンテーションを受けられる取り組みです。これによって、新住民の地域コミュニティへのなめらかな関わりや、新たな出逢いの機会を日常のなかに埋め込んでいます。もしかしたら、隣人はあなたに想像しえなかった驚きをもたらしてくれたり、支え合える関係に発展するかもしれません。このように、すでに地域にネットワークやタッチポイントを持っている組織が、率先して自身の役割を再定義し、出逢いを生み出し、社会関係をつなぎ直すきっかけづくりをすることも、ソーシャルイノベーションのエコシステムには必要です。大きな話でなくとも、フラッと誰もが入ることができるカフェや銭湯といった場所から始まるかもしれません。

未知と葛藤にこそ、これまでにない価値が潜む

　また、周囲の人々の内なる他者に「出逢い直す」ことも大切です。筆者らは以前、「産む」にまつわる物語を問い直すプロジェクト『産まみ（む）めも』にて、自分なりの「産む」への向き合い方を見つめ直

すため、不妊治療や特別養子縁組を経験してきた人々、産むのもやもやを抱える公募の参加者、アーティスト5組を一堂に会して催したワークショップから、作品制作と展示を行いました。このワークの初回には、互いの理想の家族像の変遷をコラージュし、対話をしました。参加者の一人は「自分の家族観を話すなんて、滅多にない時間を過ごした」「みんな当事者であるテーマだけど、普段話さない。きっかけがあってよかった」と振り返っています。家族や産むことは、わたしたちに身近なテーマです。そして、一度話し始められれば、お互いに産みたい気持ち、産めないことへの葛藤、血縁へのこだわりなど、自身とは異なるあらゆる考えや経験に驚きが生まれます。こうした対話を通じれば、身近な人々も実は未知をはらんだ他者であることがわかる。

　さらに、他者は自分の外側の誰かだけではありません。一人ひとりの内側にも存在します。同じく『産まみ（む）めも』プロジェクトでは、演劇ツールを使い、不妊治療をやめようか話し合う夫婦や、特別養子縁組をとろうか迷うカップル、親との出産をめぐる会話など、シチュエーションごとの演劇を行いました。即興で演じると、自分自身の思ってもみない暗黙の価値観が浮き彫りになります。たとえば、出生前診断を行いお腹の子に障がいがあると判明したシチュエーションで、女性の参加者が「障がいを受け入れられない夫」を演じました。その際、障がいについての差別的な発言が演劇を通じて自身から出てきたことに、その参加者はショックに近い驚きを受けていました。自分自身の中にある差別性という、普段浮き彫りにならない他者に出逢ってしまった。他者はいつでも未知の存在だからこそ、わたしたちは出逢うことで傷つきうる。しかし、そこで残った傷を抱えて生きることで、これまでと少し違うわたしとして生き直す契機にもなるのです。

　他者は自身を揺さぶるからこそ、ソーシャルイノベーションの水脈、

つまり当たり前の価値観や規範、システムを揺るがすことにつながります。イノベーションの父であるヨーゼフ・シュンペーターは、「これまで組み合わせたことのない要素を組み合わせることによって新たな価値を創造すること」がイノベーションだと説きました。また、筆者ら「公共とデザイン」が主催したイベントにて、日本のソーシャルイノベーション論を代表する一人である井上英之さんは、「葛藤やもやもやは、既存の言葉では言語化できないからこそ、新しい価値につながる源泉」だと話していました。自身の内に潜むものも含めた未知という他者性への向き合い方こそ、イノベーション全般に必要なマインドセットなのです。

　イノベーションや新規事業の創出には、このような「未知」が不可欠なのは言うまでもありません。人類学者のティム・インゴルドは、AからBへと、目的やゴールに一直線で進む「輸送旅行」ではなく、ゴールや目指す方向もない、不確実ななかで出逢った一つひとつに応答していく「徒歩旅行」を重視しました。イノベーションが生まれる過程は、間違いなく後者です。方法論やわかりやすいプロセスに正解はありません。むしろ、考え方や態度、それに伴って一歩踏み出すための参考となる具体例を手がかりに、一人ひとりが自身なりのやり方を見出していく必要があるからです。歩いてみて、浮かび上がってきたよくわからない可能性をすくい取り、全身全霊で応じること。それを振り返ったときに、その人なりの進み方があらわになっていることでしょう。

2—5

ソーシャル
イノベーションの
発展過程

創造的コミュニティから、協働組織へ。
そしてハイブリッドなデザイン連合へ

> 早く行きたければ一人で行け。
> 遠くまで行きたければみんなで行け。

　ソーシャルイノベーションでは、自治体や企業、生活者といった カテゴリを超えて、誰しもがデザイナーとして再定位され、提供者 ／生産者 vs 受益者／消費者といった境界が滲んでいく過程が大切だ と述べました。さらには、カテゴリを超えた関係のもとで、固定化し た肩書きや役割にとらわれないこと、部長やエンジニアではなく「わ たし」であることの重要性も指摘しました。

　この2点をふまえたうえで、この節では「わたしたち」から始まる ソーシャルイノベーションについて、より深く考えていきたいと思い ます。ここには、個人主義から関係性へ、という大前提が存在します。 西洋近代的に人々をこれ以上分割不可能な最小単位として切り分け る世界観ではなく、関係を結び合い、互いに影響を及ぼしながら変 わっていく、「わたしたち」によるソーシャルイノベーションです。

　冒頭に紹介した一文はアフリカのことわざです。従来の価値観では、 一人で早く行くことが前提でした。同時に、この言葉からは、他の人 たちを置き去りにしてもいいといった自己責任論に近いニュアンスも 感じられます。この、一人で早くいくことが蔓延している個人主義は、 自分探しの生きづらさにつながります。遠くまで行きたいのであれば みんなで行く必要がある、という主張は、一人にできることの限界も 示します。また、一人で遠くまで早く行かなきゃ、と思い込んでいる なかで、「そもそも遠くまで行く必要あるの？」と投げかけてくれる 他者もいるかもしれない。いずれにせよ、一人の限界はある、そう

考えさせられます。

　イニシアチブの第一歩を踏み出すのは、究極的にはある一人からしか始まらないことも確かです。しかし、一人で始める、と思っていても、実は多様な人々や出来事との出逢いがあり、それらが網の目のように絡まり合って「これをやっていこう」というひらめきや衝動が生まれます。一人では行き詰まっていても、考えていることを話すだけで、自分のもやもやポイントはここだったのか！と気づいたり、友人の意見にそういう見方もあるのか！と驚いたり。または、過去に書いた自分のノートや日記を読み返すだけでも発見がある。このように、やりたいことや好奇心が掻き立てられることは、自分ひとりの個体内で完結するよりは、友人と自分、過去の自分と今の自分といった「あいだ」に、つまり「わたしたち」の関係性において存在します。

オープンなコミュニティから創造的な少数の人々が立ち上がる

　ソーシャルイノベーションは、デザイン能力を発揮して現状と異なる可能性を想像し、革新的なアイデアをライフプロジェクトとして実行し継続する人々の集いによってできるものです。彼らは行政や企業が何か政策変更やサービス改善などをしてくれることを待たずして、すでに存在するものを自分たちでやりくりし、望ましい社会を出現させています。このような創造的なコミュニティを形成するのは、主流のやり方や権力に飲み込まれず、必要な暮らしを自分たちでつくるたくましさ・創造性を持っている人々です。先に述べた、他者との出逢いとそれを促す環境の結果として育まれるのが、こうした人々からなるコミュニティです。

　しかし、従来のコミュニティのあり方は現代にそぐわない側面も見受けられます。これまでは、地縁や特定の価値観を分かち合える同

質的な集いから成り立ち、助け合いつつも時に閉鎖的で、みなに同じ振る舞いや規範を求める性質も見受けられました。この伝統的なコミュニティと対比すると、ここで挙げる創造的なコミュニティは、開放的で出入りも自由、関わり方も自由、加えて先に述べた多様な他者が共存できる、といった点が特徴的です。同質性による閉じたコミュニティではなく、異質性にもとづく開かれたコミュニティです。

ある人はコミュニティが提案する活動にときどき参加し、ある人は活動そのものを積極的かつ創造的に生み出していく。誰もが自分なりの参加方法を見つけられることで、多様な協働がコミュニティ内で生まれます。つまり、個人の自律的な選択の結果として生まれる集いであり、そこで交わされる会話から、何かしらの変容へつながる活動を営むための主体性によって特徴づけられます。

ただ、実際にプロジェクトを実現し、継続するには、個人のコミットメントが避けられません。活動を担い続ける推進役や積極的な参加には、一定以上のコミットメントを要します。それは誰もができるわけではありません。現代は可処分時間の奪い合いにより、時間こそが最も不足している（と考えられている）資源だからです。ゆえに、マンズィーニは、各々が自分の関われる範囲で関わりうるように、「軽さに価値を与える」コミュニティを重視しています。

ゆるやかな関わりと参加を許容する、軽いコミュニティ

この軽さのあるコミュニティとは、ローカルアクティビスト・小松理虔さんが『新復興論』で示した「共事者」という考え方に近いものを感じます。共事者とは、状況の当事者（事に当たる者）と対置した存在として「事を共にする者」と言えます。たとえば、震災が起きた際の被災地の住民たちに比べ、被災地の外にいた人間からすると、当

事者性は薄い。自分は当事者ではないから……という負い目のような
ものを感じることがあるかもしれません。一方で、当事者だけではた
いていの問題は前に進まないこともあります。状況の当事者しか声を
上げられない硬直化した風潮は非当事者の排除につながり、いっそ
うの硬直化をもたらす可能性もあります。それは結局とてもクローズ
ドな問題となり、公共性を帯びない。先述した「産む」の物語を問い
直すプロジェクトでは、まさに「不妊治療」や「特別養子縁組」の当
事者と、筆者らのような産む前の世代が分断してしまう現状を、産
まない・産みたい・産む・産めない・産もうかの「産」に結びつく文
字を取った「産まみむめも」というコンセプトでくるむことで、公共
的なアジェンダに設定し直した例でもあります。

　この問題系を盆踊りにたとえてみましょう。盆踊りは、やぐらに乗
り太鼓を叩く人、それを囲む踊り手、それらを遠くから眺める観客や
スマホで写真を撮る人々、それら全員が必要です。そのように、状
況を共にするだけでもよいと軽さを許容する概念が「共事者」です。
軽ければ、関わる人が増えるだけ、その人がもたらす何かしらの視
点や関係性が新しい可能性の発露につながります。

　小松さんは、自身が住む福島において震災で汚染された海と魚の
問題をテーマに掲げたイベントや対話会をつくったものの、それに問
題意識を強く持つ一部の人のみしか集まらないことから、「福島の魚
を、地酒を飲みながら食べよう」といった趣旨の祭り的な場を開いた、
と語っています。これなら、酒を飲みたいだけの人も観光客も寄って
これる。そこでたまたま隣の人に話しかけたら漁師で、海の現状につ
いて思いもよらぬ話を聞いてしまう、なんてこともあるかもしれない。
マンズィーニの言う「軽さに価値を与える」とは、このような「ふま
じめ」ながら「まじめさ」にアプローチすることの意義について示唆
を与えてくれます。

　共事者の存在を可能にするために、一見関わりが遠いように思える人々の、ある意味での無責任な関与を受け入れること。また、その問題に対しての強い意識ではなくても関わってしまうような偶然の事故。そうした出逢いが必要となります。

　筆者らが自治体にてイノベーションラボの設立と並行して取り組んでいる行政の実験文化をつくるプロジェクトでは、「もやもや会」を催していると先述しました。大切にしたのは、あくまで「もやもや会」というゆるい会として、ハードルの低い導線を敷くことでした。これをいきなり「行政の問題解決をする会」や「イノベーションラボの勉強会」に仕立ててしまうと、一部の人しか反応しないでしょう。また、実践共有のコミュニティに育て上げよう、といったように、ゆるやかな集いの先に目指すゴールを一部の人々で定めきってしまうと、「そうじゃなかったら参加できたのに」という人の参加の可能性を損なうことにもなりえます。だからこそ、なるべく軽さが担保できる入口をつくりつつ、勉強会も街のフィールドワークも住民とのおしゃべり会も、もやもや会よりコミットメントの強い関わりの可能性を念頭に置いています。こうして、軽さを担保することから、徐々に創造的なコミュニティに発展していくのを待つこと。そこでできるのは、ひたすらに関わりや出逢いの機会を増やしながら人々と対話することだと思います。

協働組織化による、水平型のデザイン連合

　軽さや自由なコミットメントが大切とはいえ、コミュニティの全員がそれぞれに軽い関わり方で参加するだけではソーシャルイノベーションに育ってはいきません。そのなかで、特に想いをもち、相互理解のある数人がデザインモードで活動に従事することは、結局のと

ころ不可欠です。創造的なコミュニティも、最初はたった一人から始まったり、2〜3人が話し始め、のちにより軽やかで流動的な関わりをもつ人々がとりまき始める、といった状況も多いことでしょう。流動性を保てるコミュニティが持続していくためには、「より密接な相互理解を備え、収斂されたアイデアとそれを実践するためのスキルや能力、権力やモチベーションを持つメンバーたちのコミュニティが組織されなければならない」とマンズィーニは述べます[34]。

　そのためには、個々人の差異を大切にしつつも、「わたしたち」という連帯感覚をつくることが重要です。近年、「わたしたちモード（We-mode）」という認知のモードが注目されています。相互に作用する行為者の共同行為への貢献を「わたしたち」として一緒に達成しようとする何かへの貢献であり、それにより互いの心の共有を可能とする、という考えです。これは、個には還元できない集合的な認知モードのことです。簡単な例を挙げれば、京都の鴨川では楽器の練習をしている人たちをちらほら見かけますが、この時それぞれが「わたしは楽器の練習をしに来た」とバラバラな個人として2〜3人が離れて練習している場合は「わたしモード（I-mode）」です。同じバンドのメンバーである2人が一緒に楽器を練習している場合「わたしたちのバンドとして楽器を練習しにきた」という認知モードになり、個人を超えてバンドとしての連帯のもとで行為が営まれています。後者が「わたしたちモード（We-mode）」です。

　わたしたちモードでデザイン活動を営む、協働組織化された集団を「デザイン連合（Design Coalition）」と呼びます[35]。デザイン連合は、多様な立場の人々が集うなかで、何をどのように行うかというビジョンを共有し、それを共に行うことを決定した異なるアクターを調整して、その結果生まれる連帯です。共通の目的や結果を目指していき、そこに対して必要な人々や新しいアクターを巻き込んでいく、といっ

た類の共創のかたちです。

　デザイン連合には、水平型および水平-垂直のハイブリッド型が存在します。水平型の連合とは、パーパスや必要なスキルや能力、行使する権力が集団のなかに（上下関係があるのではなく、水平なかたちで）直接あるものです。たとえば、企業内で一定の裁量をもったR&Dチームがそうでしょうし、コミュニティコンポストを行う地域住民の集まりもそうでしょう。

　協働組織化された水平型のデザイン連合のわかりやすい形態としては、協働組合が挙げられます。協働組合の最も身近な例は生協でしょう。これは「消費者協働組合」と呼ばれ、組合員全員が出資をする一方で、全員が労働を担うわけではない組織モデルです。これに対して、近年注目を浴びているのがワーカーズ・コープ＝労働者協同組合と呼ばれるモデル。たとえばスペインでは、オーナーがレストランを運営してシェフやウェイターを雇う代わりに、メンバー全員が出資して調理も経営も自身で行う形態が見られます。また、沖縄には古くから続く共同売店が多く見られます。集落では物資へのアクセスが悪いこともあり、集落内の家庭それぞれが出資して売店を運営しています。日本でも2020年に労働者協同組合法が成立し、とりわけ地域での自律的な事業運営に適したモデルとして広まり始めています。

　もうひとつ潮流として挙げられるもので、「プラットフォーム・コーポラティズム」と呼ばれる、協同組合により運営されるプラットフォームのかたちがあります。有名な事例の1つは、Airbnbの協同組合版であるFairbnb。部屋や家を貸すホストと近隣住民や地域事業者が組合をつくり運営しており、それにより従来のAirbnbのようなかたちで、大幅な手数料を取られたり運営者の意向によってアルゴリズムが改変されたり仕様変更による不利益を被ることなく、自分たちで運営を管理しています。つまり、どこかの一企業が大きな権力を

握るのではなく、組合員全員で共同の意思決定を担っています。

　こうした潮流は近年注目を浴びている一方で、決して新しいものではありません。日本でも古くから、講やもやいと呼ばれる相互扶助のための組織化の営みがありました。もやいの例としては、漁村では共同出資をして船をつくったり、地引網の共同経営により収穫を分配していたり。講は、より信仰を起点としています。メンバー全員が少しずつお金を積み立て旅費として、くじで選ばれた一人が伊勢まで参拝し、他の人の分まで護符などを買って持ち帰っていました。ここからさらに、共有で田畑を耕し、必要なものは積み立てたお金から出資するなど、日常生活への相互扶助につながっていました。

　ゆるやかに人々が集まる出逢いの場から創造的なコミュニティが育まれ、うっかり活動が生まれ、具体化し、持続していく場合に、ワーカーズ・コープのような協働組織がかたちづくられていく。このようなコミュニティがご近所にあふれたらどうでしょうか。たとえば、組織のあっちの部署でもこっちの部署でも、または部署をまたいで存在する。もしくは、街のあちこちで何かしらの活動が生まれては消え、生まれては消え、いくつかは残り、その地域の新しい文化を育んでいく。もしも社会が、「新しいあり方や行動のための実験室」になったらどうでしょうか。あなたのいるローカルの風景は、このような出逢いの場から変わりゆくはずです。

水平－垂直が統合されたハイブリッドの連合

　一方で、水平型の協働組織だけでは成し遂げられないことも多くあります。そこで必要になってくるのが、水平－垂直が統合されたハイブリッドの連合です。これは、直接の関係者のグループ内にはない能力や権力が、理想や目的のために必要となる場合に形成されるコ

ラボレーションです。水平的な連合に加えて行政や企業といった複数の立場が関わることが多く、その分実行できる活動の可能性も拡大します。ひとつ雑な例ですが、コミュニティコンポストを営む住民団体が、行政の認可を受けて公共施設ごとに生ごみ回収ボックスを置くなどの、権力を介した活動展開を営むようになることは、ハイブリッドな連合と言えます。

　筆者が住んでいたフィンランドの公共サウナ「Sompa Sauna」はその典型例です。サウナ大国フィンランドで、地元で使える無料の公共サウナを欲する少数の地元住民が古小屋を回収し、勝手にサウナストーブを持ち込んだ、衝動から始まったライフプロジェクト。少数の「わたし」の集まりから「わたしたち」の連帯が生み出されました。彼らは、違法だからと行政に何度もサウナを取り壊されるたびに再築します。最終的に行政も認可し、支援としてファンディングまで提供し、立場を超えた連合へと形成されていきました。今では法人格として運営されており、シンボリックな観光地にもなっています。このように、目的の達成に必要なスキルや能力、権力性が、直接関わっている集団のなかにある水平的な連合から始まり、それが行政が持つ権力やリソースと接続され、手を取るような垂直的な関係も含めた連合に至りました。

　ソーシャルイノベーションは、水平型のデザイン連合が多様な地域に複製的に広がるケースも顕著ですが、実際多くの場合はより複雑なメカニズムになっています。オランダのデイブ・ハッケンスが立ち上げた、廃棄プラスチックをアップサイクルするオープンソースのプロジェクト「Precious Plastic」は、ムーブメントとして世界中に広まっています。これは、プラスチックを加工できる機械の設計自体を、インターネットを通じて誰もが参照してDIYできるようにオープンソース化したことに伴い、各国で広がりをみせました。今では各地

での立ち上げを行う人々が出てきただけでなく、徐々に環境財団からの支援金を受けたり行政と組むといった、垂直的なハイブリッドな連合を形成しつつあります。

　CHAPTER 4でとりあげるボローニャの事例は、都市をコモンズ（共有価値を帯び、共同で維持・管理されるもの）として捉え、従来の行政中心のガバナンスではなく協働的なガバナンスによるソーシャルイノベーションを志向した、「協働都市（Co-City）」の初期の実験による成果です。これは「五重螺旋モデル」として、5つの活動主体が手を取り合うこれからのガバナンスの原則にもとづいています。これまでのイノベーションの文献では、産官学による三重螺旋や、そこに市民組織を加えた四重螺旋モデルが一般的なイノベーションのエコシステムとして提唱されていました。しかし、ここに能動的な住民が代表的な活動主体として加えられることになります。

　フィンランドでは、市民発の活動を「都市住民によるアクティヴィズム（Urban Civic Activism）」と概念づける研究者もいます。市民が自身で組織した集合的な活動であり、通常のデモなどのアクティヴィズムとは異なり、市民自ら介入的な行動を起こすような活動体から生まれる、草の根的で偶発的な市民活動も都市計画・都市デザインへ活用していくべきだと、行政に必要な立ち振る舞いを問いかけています。本書で一貫して掲げるのは、このような一人ひとりの働きかけです。そんな積極的な住民やそれらの連帯を足場にしつつ、行政や自治体といったパブリックセクター、民間企業、NPOなどの市民社会組織、そして大学研究機関や美術館・博物館、学校といった知識機関、この5つからなるイノベーションエコシステムが五重螺旋モデルです。この各アクター間で、多様な資源や協働がやりとりされることが重要です。

　このように、多くの活動の立ち上げや日常的な運営、スケールに

伴う展開は、ボトムアップ、ピアツーピアだけでなく、トップダウンも組み合わさった、セクター間の複雑な相互作用から成り立ちます。トップダウンで行政や企業が住民やユーザー相手に何か活動を展開するわけでもなく、単なる草の根のいわゆる市民活動で終わるわけでもない、ハイブリッドなコラボレーションがソーシャルイノベーションには重要です。つまり、時間とともに創造的なコミュニティは進化をして「協働組織」となり、複雑なデザイン連合を形成しながら社会的なサービスを継続運営しうる状態になっていくのです。デザイン連合は、偶然の結果ではなく、適切なパートナーを特定し、共通の価値観や利益を構築することで結ばれる、戦略的な営みなのです。

5つの視点から、ソーシャルイノベーションの「スケール」を考える

　組織化して、継続するアイデアや活動をいかに普及させていくかも問題です。ライフプロジェクトは、一人ひとりがよく生きるには欠かせません。しかし、それが「ソーシャルイノベーション」と呼べるには、なにかしらのスケールが必要となります。

　とはいえ「スケール」といっても、従来の規模の経済や無作為な規模拡大を必ずしも目指す必要はありません。これまでのように規模拡大のために効率的な仕組みをつくることで、「わたしとあなた」といった社会関係も失われやすくなります。ヒューマンスケールを超えすぎることの困難です。劇的なスケールをしないまでも、社会的インパクトを大きくするにはどうしたらいいのかが問題です。ネットワークでローカルもグローバルもつながっている現代だからこそ、可能なデザイン戦略があります。まず、スケールの考え方について見ていきましょう。

❶ **スケール・アップ**

多くの人々に社会的利益をもたらす画期的なルールを導入するために、システムの法律や政策を変化させること。

❷ **スケール・アウト**

解決策を他の地域に拡大または複製することであり、新たな対象集団への横展開を含む。

❸ **スケール・ディープ**

特定課題に対して、固有のストーリーをつくることで、個人、組織、コミュニティの社会文化的なレベルでの変革を促す。

❹ **スクリーン・スケーリング**

単一のソリューションを成長させ、普及させることよりも、多くの「小さな」ソリューションを正当化し、育成すること。

❺ **初期条件のスケーリング**

資本、データ、人材、コネクティビティ（知識の普及とネットワーキング）など、イノベーションを支援し、拡大するためのインフラに影響を与えること。

　スケール・アップは、ハイブリッドなデザイン連合のように、自治体などと手を組むことで条例やルールに組み込まれるかたちのスケールです。イメージとしては、あるスーパーがゼロウェイストを掲げて活動していたとして、その方針が自治体の条例やルールに組み込まれることで、その地域の全スーパーへのルールとして適用されるようになる、といった類です。

　スケール・アウトは、カリスマではなく、より多くの人々の積極的な参加を可能にするケースを統合し、ベストなモデルを他の文脈で「複製」して広めるもの。小さく、ローカルに、ひらかれながらもつながっているSLOCシナリオの代表的な戦略です。フランチャイズビジネスはわかりやすい1つの例ですが、ここではまず「ツールキット」にもとづく複製戦略をとりあげます。前述した「Precious Plastic」が代表例の1つです。この事例のコアは、オープンソースによって誰しもにアップサイクル活動を可能にしたことにあります。ツールキットは通常、専門家ではない人々でも実行可能にするために考え出され、特定の活動やそのための思考プロセスを容易にします。このようなツールキットがあることで、人々が活動的になり、より簡単かつ効果的な方法で価値を創出できます。このように、協働組織のアイデアおよびそれを実行・管理するための手順＝ツールキットを、各ローカルで実施できる一連の組織に提供する複製戦略を「ソーシャル・フランチャイズ」といいます。

　ここで気をつけるべきは、すべてを複製することは不可能だという前提です。ある活動・イベントの作り方やレシピ自体は、ある程度複製できます。しかし重要なのは、誰がそれを行うのか、その周りにどんな新たな人々の関係が築かれるのか、です。それは、そのそれぞれのローカルごとに固有なはず。複製の仕方もローカルごとに複数の仕方があるかもしれません。逆に言えば、これまでノイズだとされてきた「複製しえなさ」そのものが、固有の価値を帯びる余白とも言えるでしょう。一方、複製してもそれが周囲に受け入れられるのか、定着しうるのか、という困難があります。そういった部分は、インターネットを通じたノウハウの共有といったローカルを超えた知の分かち合いも必要になるはずです。また、ひとつのローカルでうまくいったものを複製するやり方ではなく、複数の地域それぞれに能動的な住

民や企業、担当者がおり、それぞれ近しいアジェンダで実験したなかでわかったことやうまくいったことが互いに影響を与えます。そのなかで、複製可能なものは何か、といったことが見出されることもあります。いずれにせよ、とあるローカルとそれを超えたネットワークの連携は大きな影響に必須でしょう。また、ツールキットをつくって配布しても、それを誰もが使いこなせるのかは別の話です。モチベーションがなかったり使うイメージが抱けなかったりもあるでしょう。それには、併せてツールキットの実践者同士のノウハウを共有できるオンラインコミュニティが必要になるかもしれませんし、アドバイスできる伴走者が要るかもしれません。これを用いればうまくいく、ではなく、いくつもの活動を可能にする連関し合う要素のひとつにツールキットが組み込まれるのだ、という視点が重要です。

　スケール・ディープとは、文化や信念の根っこ、つまり「これが当たり前だ」という多くの人々が共有する物語を揺さぶり、新たな当たり前を再構築し直すものです。あらゆる問題は原因が複雑に絡み合っていますが、往々にして何らかの無意識の前提の上に乗っかっています。たとえば、昨今の気候危機に対して「環境保護」という言葉があります。もちろん保護活動は大切であり、批判をするつもりは毛頭ありません。ただ「保護」という言葉には、人間が守ることも壊すことも思うままにできる、環境は人間が守るものだ、という暗黙の前提が隠されているかもしれません。しかし、人が自然環境をすべてコントロールすることは不可能です。むしろできないことは多々あり、自然環境の力を借りなければ今の状況に対処できません。保護とは、人間と自然を切り離して対象化する世界観や当たり前の上に成り立つアプローチです。こうした前提を再構築することも、ひとつのスケールの方向性。筆者たちが取り組んだプロジェクト『産まみ（む）めも』では、「産む」への固定観念や信念を揺さぶり、新たな

物語を立ち上げていくようなプログラムを実施しましたが、これがもし多様な機関に組み込まれるならば、スケール・ディープの一手となりえます。

スクリーン・スケーリングは、従来のスケール概念に真っ向から挑戦しているスケールの捉え方です。数少ない大きなアイデアよりも、無数の小さな活動が増えることがなぜスケールと言えるのか。それは、活動の数が増えることは、それだけライフプロジェクトを推進する「わたし」を生きる自律的な主体が多いことを意味するからです。それは結果的に、スケール・ディープのような文化的変容を強く後押しします。価値あるアイデアは、必ずしも従来的なスケールをする必要はない。これは、ライフプロジェクトが溢れることが、社会変容に、また新たな民主主義社会のかたちにつながるのだ、という本書のアイデアに勇気を与えてくれる考え方です。

CHAPTER 3、4で詳しくとりあげる「Every One Every Day」では、生まれた活動を一つひとつレシピ化しています。これはスケール・アップに近い複製の戦術と言えます。単純なもので言えば、近隣のランチパーティを開くことや、ミツバチの巣箱のDIYイベントなどのレシピのアーカイブがあり、そこには必要な作業手順や備品などがまとめられています。そのために、初めてイベントを開く一般の人でも行いやすくなります。ランチパーティが気軽に開けるとどうなるのか。人々が出逢い、関係財が補強されたり会話の多様性が増えることで、新しいアイデアや活動の種が生まれる、かもしれません。たかがパーティこそが重要視されているのです。Every One Every Dayは、小さな活動を、子育て世帯も、学生も、老人も、誰もが手がけられるようにすることで、その活動自体がまた他者との出逢いの機会になり、街全体としての活動創出を促進するインフラ形成を真剣に行っています。これは、スクリーン・スケーリングの好例です。

　最後に、初期条件のスケーリング。これは、活動が生まれ、成長する土壌環境そのものを改善することもひとつのスケール戦略だ、という考え方です。豊かな実りを見せる果樹を育てるには、土の状態が重要です。同じように、ライフプロジェクトが生まれるための条件を整えることが重要です。それは、組織文化を整えていくことかもしれないし、地域に出逢いの空間をつくることかもしれません。この環境づくりに関しては、CHAPTER 3で詳しく説明します。

フレームワーク・プロジェクト：
1つの解決策から、複数の取り組みの生態系へ

　5つのスケールの視点を述べましたが、大きな変容を目指すには、これらを複合的に組み合わせることでの変容可能性の底上げを要します。あるローカルな小規模のライフプロジェクトを発展させ、より大きな地域や大きな複合システム（医療、教育、行政など）との関連でそれらを調整し、体系化して、シナジーを生み出すことです。たとえば、ある都市の食糧生産システムを輸入や他地域に依存するのではなく、自律的な生産システムへトランジションしようといった大規模な構想を実現するとなったとき、後述するようなローカルプロジェクトのネットワークが必要になります。一つひとつのプロジェクトはとても小さいものかもしれません。2-2で触れたトランジションデザインには、介入の生態系（Ecologies of intervention）の必要性が説かれています。1つのイニシアチブが他のイニシアチブと結び付きながら、総体として人々の考え方、振る舞い、システム自体の変容を促す生態系ネットワークが構築されるというものです。近年のイノベーション論の潮流としては、単一のプロジェクトやイニシアチブを銀の弾丸のように扱うのではなく、政府、民間、地域活動といった複数

のレイヤーで複数の介入を生み出すことが重要となっています(「ポートフォリオアプローチ」とも呼ばれるものです)。

たとえば、1つの街で「食料廃棄のない未来」を目指した取り組みとして、シティコンポストの回収ハードルを下げる取り組み、都市の消費者と食料生産者を直接結ぶシステム、小学校と協働した食育、地元住民が経営するレストランでの余剰を必要としている人に届ける仕組み、といった住民活動から行政サービスまで、レイヤーをまたぐ活動体が生まれるとします。レストランでの廃棄も余剰食料として回せないものはコンポストとして堆肥化するようになるかもしれません。直接的なシナジーを結ばなかったとしても、食育を受けた子どもたちはシティコンポストの回収率が高いかもしれないし、スーパーではなく応援したい地方生産者から野菜を買うようになるかもしれない。コンポストの堆肥は、小学校の食育の一貫として学校の花壇で野菜を育てるためにも使えるし、生産者と消費者が結ばれているのであれば、そのネットワークを介して生産者に送ることもできます。

これら別々の独立したプロジェクトが相互に連関し合い相乗効果をもたらすために、意図的な調整を行う枠組みとなるものを「フレームワーク・プロジェクト」とマンズィーニは呼びます。

以前、生物学を研究していた友人は「調和させようと思うのと、結果的に調和が生み出されていることは、まったく異なる態度だ」と語っていました。たしかに畑を見れば、野菜は好きなタイミングで勝手に育ち、てんとう虫やカマキリはそれらを利用し、といったように、それぞれのアクターは何をすべきかという考えを共有せずにネットワークの中に散在し、バラバラな活動をしながらも、実は接続されているために直接協働せずとも互いに影響し合っています。しかし、この影響を最大化する可能性を高めることはできるはずです。

完全には計画しえないものごとを受け入れながらも、多様なアク

ターがつながり合い、オープンエンドなプロセス全体を舵取りするためには、異なるプロジェクトに共通の方向性を与えるパーパスやビジョン、シナリオといったフレームワークを要します。先ほどの例で言えば、「食料廃棄のない未来」というビジョンが、独立した活動に共通目的が見出されることで手を取り合えるようになります。さらに、このビジョンが「自分たちで食料を生み出す街」であれば、多様な活動はより自給生産に向けたシナジーを生もうと動き出します。パーパスやビジョン、シナリオといったツールがシナジー戦略を手助けし、個別のプロジェクトを総括して、面としてより大きな影響が生まれる可能性の底上げを促します。

ソーシャルイノベーションを「可能にする_{イネーブリング}」ために、できること

　本節では、創造的なコミュニティや協働組織、そのスケール戦略を紹介しました。では、実際に初期のアイデアやゆるやかな関心からコミュニティが立ち上がったり、ライフプロジェクトが生み出されるには、より具体的に何が必要でしょうか？　さらに、それが育ち、ソーシャルイノベーションへつながるために、何ができるのでしょう？

　ここで原点に立ち返ります。本章で述べてきたことは、個々人の衝動がかたちになるライフプロジェクト ―― それはサウナの立ち上げかもしれないし、ご近所の小さなランチ会を催すことかもしれません ―― が発展する結果として、ソーシャルイノベーションに形成されていくことでした。そうした新たな社会規範やシステムにつながりうるライフプロジェクトがあちこちで立ち上がる環境および文化こそが、マンズィーニの述べるプロジェクト駆動の民主主義であり、本書で言うクリエイティブデモクラシーでした。ライフプロジェクトは、他

者との出逢いによって対話が生まれ、関係性が育まれるなかで、じわじわ自身の感覚として育まれたものを行動や実験に移す結果です。したがって、この出逢いや対話こそがソーシャルイノベーションにつながる関係性であり、社会的な資源とも言えます。

　ただ、関係性そのものをデザインすることはできません。すべてのコミュニティや協働組織に必要な創造性や複雑多様なコラボレーションを、コントロールはしえません。けれど、その可能性は高められる。出逢い、対話し、関係が紡がれる、そのための人に作用するような環境をつくること。これを「イネーブリング・インフラストラクチャ」と呼びましょう。「インフラストラクチャ」とは、水道・電気・インターネットといったような、わたしたちが当たり前に享受し、生活の土台になっている欠かせないもの、下支えしてくれる社会的な基盤です。

　プロジェクトが生まれ、育っていくためには、それに適したインフラストラクチャが必要です。たとえば、移民グループや子育て世帯の人々が自分たちのなりわいを始め、小さな経済活動にしていくといった活動も、互いに出逢い、アイデアを生成し、必要な関係者とつながるには、出逢いやすくなるためのカフェスペースのような物理的な空間や、人をつなげてくれるスタッフ、事業化するためのサポートサービスなど複数の介入があることで、可能性がより生まれます。

　次章では、そんなインフラ構築における視点を提供し、人々の出逢いや関係性、活動のきっかけを生み出すための手がかりを掘り下げていきます。さらに、このインフラを基盤とした社会構想を、これからの民主主義の可能性のひとつとして、本書のタイトル「クリエイティブデモクラシー」として位置づけたいと思います。

　ソーシャルイノベーションは、結局のところ、こうした出逢いと関係から成り立つものです。この出逢いと関係へつなげることこそが、ソーシャルイノベーションのためのデザインの第一歩に他なりません。

CHAPTER 3

イネーブリング・インフラストラクチャ

本章では、ソーシャルイノベーションを可能にするための社会的イン
フラストラクチャとはどのようなものなのか、クリエイティブデモク
ラシーをもたらすエコシステムはいかに構築されるのか、その手がか
りをさまざまな事例を紹介しながら掘り下げていきます。そして、イ
ンフラストラクチャを編み上げ、出逢いや対話、関係性が紡がれて
いく環境が生まれるような実践、つまり、ものごとを着火させること
が、専門家としてのデザイナーの役割であることを示していきます。

（石塚 理華）

ENABLING INFRASTRUCTURE

3―1

人々を
「可能にする」
インフラストラクチャ

変化が生まれる環境：茉莉花さんの場合

想像してみてください。

夫と息子、娘と共に、他の街から引っ越してきた茉莉花さんは、家族以外誰も知らない土地で孤立を感じていました。新しい学校や生活に子供たちが慣れた後、アクティブな茉莉花さんは、地域のために何かをしたいと考えていましたが、どこで何をすればいいかわからなかったため、ただ時間が過ぎていくことに悶々としていました。

街を歩いていると、偶然カフェのような「SHOP」と書かれた場所を見つけ、入店しました。そこはカフェではありませんでしたが、SHOPに在駐しているプロジェクトデザイナーの加藤さんが訪問を歓迎してくれ、美味しい紅茶を淹れてくれました。茉莉花さんはそこで一緒にお茶を飲みながら、ここがどのような場所で、何ができるのかを教えてもらいました。

これまで、地域で何かできないかと考えていた茉莉花さんは、この場所を知って喜んだものの、説明を受けても何ができるのかはじめはよくわかりませんでした。まずはコワーキングスペースとしてSHOPを利用していたところ、参加できるプロジェクトがあると知り、自分の興味がある縫い物のセッションに参加することになりました。セッションでは、近所に住む松本さんと原さんが先生として茉莉花さんにミシンの使い方を教えてくれました。縫い物の他にもいろいろなセッションに参加し始めた茉莉花さんは、このプロジェクトに参加して数週間で新しい友だちができ、SHOP外で会ったり一緒に映画に行ったりする仲にまで発展しました。

さらに、茉莉花さんは子供用のヘアリボンを自分でデザイン・制作・販売する共同事業プログラムにも参加しました。自分で作ったものを売ることに初めて挑戦しましたが、値段の付け方は岡野さん、

商品デザインは鈴木さん、販売方法は木村さんが教えてくれました。そして、同じくプロジェクトに参加している他の人たちと、注文のとり方や商品の作成方法のコツなどを学び合いました。茉莉花さんひとりでは実現できなかったことを、コミュニティの力を借りてつくりあげることができたのです。

　また、茉莉花さんは、息子・娘と一緒にパソコン講座や料理教室のセッションにも参加しています。子どもたちは学校外の友達と一緒に夢中になって遊びながら、ゲームやYouTubeに張り付いている時間だけでは得られない新しい学びを得ることができます。

　茉莉花さんは、一連のプロジェクトへの参加を通じて多くの人と出逢いながらさまざまなことを学びました。各セッションへの参加や自分でセッションを主催することで培った経験、他の人と一緒にプロジェクトを起こすことで得られた共同作業の醍醐味。初めてSHOPを訪れたとき、茉莉花さんは「ここは何をしてくれる場所なんですか？」と尋ねました。プロジェクトデザイナーの加藤さんは、「茉莉花さんはどんなことをやってみたいですか？」と聞きました。当時茉莉花さんは、地域のために何かしたいと考えていたけれど、具体的に何ができるのかはわからず答えられませんでした。しかし、いま同じ質問を受けたら、リストアップして手渡せるほど多くの「やりたいこと」を答えることができます ──

　この物語は、前章でも紹介した「Every One Every Day」のプロジェクトに参加した160人のインタビューのうち16のケーススタディの1つ「ヤスミンさんのケース」をもとに、筆者の想像も交えながら、イメージしやすいように日本語の名前に変え、簡潔にまとめ直したものです。このレポートでは、プロジェクトへの参加を通じてヤスミンさんがどのように感じ、考え、行動が変わったかに焦点を当ててい

ます。ここではヤスミンさんを茉莉花さんという名前に置き換え、日本での情景をイメージしやすいように変更を加えていますが、ヤスミンさんのように、なんとなく行き詰まりや退屈、孤独を感じていた人が、プロジェクトへの参加を通してコミュニティへ受け入れられ、「自分でもできるかもしれない」と自己肯定感を取り戻し、コミュニティの人々と共にクリエイティブで幸せな生活を送るために活動をする主体となっていく様子、参加することを通じて行動や思考が変化していく様子を、イメージすることができたかと思います。

　他にも、チョコレートを販売するスモールビジネスを立ち上げたリサ。がんサバイバーで、失っていた生きる自信をプログラムを通じた人との交流を得て取り戻したジュリア。学校に馴染めずドロップアウトした経験から地元住民の支援ネットワークを導入し、社会的困難の克服に尽力するティーンエイジャーのカラム ―― ぽこぽこと生まれている「同じ場所に暮らす他の人」が主催するセッションやプロジェクトが、参加の入り口となる。そこから自分自身の関わり方や他者との関係性が変化していき、自分自身の「やってみたい」「こうしてみたい」が生まれる。その想いをカタチにするためのサポートをしてくれる人たちがいて、計画の実現を後押しするためのツールがある。そんな状況下で、新たに自分のプロジェクトを立ち上げてみたり、ビジネスを生み出してみたりする人もいる。別の誰かによって立ち上げられたプロジェクトへの参加を楽しむ人も、もっと踏み込んで運営・サポート側に回る人もいる。さらにそのプロジェクト自体がまた新しい誰かの参加の入り口となり……といったように、「Every One Every Day」が1つのエコシステムとして成り立っています。

エコシステムから導かれるクリエイティブデモクラシー

　この事例の状況をお借りしたうえで、このようなエコシステムをもとに生まれてくる他の活動や物語を想像してみます。

　たとえば、木下さんが「やってみたい」と立ち上げた公園でのマルシェ開催の計画は、公園の使用許可を取るために何をすればいいのかわかりませんでした。プロジェクトメンバーは市役所職員に協力を仰ぎ、どうすれば実行できるのかをディスカッションしました。市役所の職員たちは、「自分たちには関係ないから」と一方的に突き放すのではなく、スケジュールや許可申請の手続きに必要な検討事項などを一緒に考え、その結果、無事にイベントを開催することができました。自分たちの街で運用されているルールを自分事と知り、やりたいことを実現するためにはルールが密接に関わってくることを実感しました。そこで、別の人がまたイベントを立ち上げる際に同じようにつまずかないようにするには、どんなルールや仕組みがあれば理想的なのかを検討する必要性を感じ、より良くするための議論を行うため、関係者を一同に集めたミーティングを計画するのでした ——

　今度は別の風景をイメージしてみます。家事・子育てといった家庭内シャドウワークを可視化するプロジェクトに参加した原田さんは、社会構造や仕組みを変えなければ現状を変化させることはできないということに気づきました。そこで、「子育て」の括りだけで解決しようとするのではなく、自分たちのコミュニティ内にいる介護・認知症・障がい・雇用といった問題に取り組むNPOや企業、行政機関と協力し、地域で起こる問題に対して統合的な視点で取り組むことを企てました。住民、つまり原田さんやその周りにいるコミュニテイの参加者は、ヒアリングやテストを行う課題抽出の対象として関わるだけではありません。地域生活を担う主体としての役割を持ち、決定

権や主導権を持っています。もちろん、そこまで深く関われないような人は、ワークショップだけに参加したり、そこで生まれたサービスや取り組みにパイロットユーザーとして参加したりすることも。プロジェクトに興味を持っているといっても、フルタイムの人や育児・介護中の人、仕事を退職済みの人など、さまざまな状況の人がいます。背景・状況によって、参加のコミットメントやその方法も住民は選ぶことができます ――

　自分自身の状況や感情に応じて、どのようなプロジェクトにどの程度のコミットメントを持って参加するかを選択することができる。そして、必要な時に必要な人とつながれるパスがゆるやかにつながっている。その結果、人々は自分のなかで生まれた「やってみたい」を温め、実際に活動していくことができるし、これを発展させていくこともできる。このようなエコシステム上で生活し活動することで、ソーシャルイノベーションが芽吹いたり、自分たちの生活のルールや慣習を変えていくこともできる。そういう「わたし」が自分の生活を自分でつくっていけている実感を持ち、暮らしていけること、これが筆者たちの目指す「クリエイティブデモクラシー」です。

ソーシャルイノベーションを「可能にする」ためのインフラストラクチャ

　では、前章の最後に掲げた問いを改めて繰り返します。初期のアイデアやゆるやかな関心から創造的なコミュニティが立ち上がり、組織化するためには、何が必要でしょうか？　さらにそこから、コミュニティが成熟し、ソーシャルイノベーションへと発展するためには何ができるのでしょう？
　まず、ここであえてしっかりと主張しておきたいのですが、大前提

として、これらを直接的に「デザインする」と考えることは適切では
ないということです。わたしたちは、他者の関係そのものや、誰かの
感情や体験、つまり人生そのものに干渉することはできません。しか
し、種をまき、育てることはできます。わたしたち人間は生物であり、
常に合理的な行動をとるわけではありません。庭にまいた植物の育ち
方をコントロールすることはできないように、不完全で、時に非合理
な行動を行う人間を、100％思い通りにコントロールすることは不可
能です。同様に、人の集合体であるコミュニティも生命体のようなも
の。有機的に発展し、生み出されるかたちは予測不可能であり、たく
さんの部分が集合し多様に見えるものをようやく全体として捉えるこ
とができる。生命体が活動を開始し、継続し、成熟したソリューショ
ンに進化させ、普及させるためには、適した環境を必要とします。

　このような場面で求められる専門家のデザイナーとしてのあり方
を、植物に寄り添う庭師にたとえられることがあります。庭師が介入
しても、最終的な木の大きさや枝が伸びていく方向、果実の収穫量
のすべてを決定することはできません。ですが、何の植物を植える
かの計画を立てることや、出てきた芽を剪定したり雑草を抜いたりと、
「手入れ」をしながら環境を整えることは可能です。偶発的に庭で起
こる出来事を観察し、時には介入していくこと、そして、育成するた
めの土壌を耕していくこと。

　専門家としてのデザイナーは、望ましさをもとに方向づけを行いつ
つも、ゆるやかな流れに対して委ねながら、実際に起こるランダム
な出来事や活動に対して、状況をよく観察し、対応していくようなあ
り方が求められます。植物の成長は直接コントロールできないと述べ
ましたが、同様に、他者の体験や感じ方そのものに直接関与するこ
とはできません。しかし、たとえば自分の発言によって目の前の人が
どう感じるのか、重力によって手から落としたボールがどのように転

がっていくのか、起こりうることとその影響やメカニズムを理解することによって結果を想像することはできます。そして、想像によって、わたしたちは目の前の人を傷つけないような発言を心がけたり、ボールの転がっていく方向をコントロールしようとなるべく真っ直ぐ転がしたり、行動をとることができるのです。

　複雑な状況や条件、そこに存在する力学を解釈することを起点として、創造的なコミュニティと実践的なプロジェクトが立ち上がる。この2つの要素が好循環を生むと、モノや場所の共有や循環といった物質システムと、仕組みや人々の関係性など非物質的システムが作用し始めます。これらのシステムが前章の最後で述べた「インフラストラクチャ」のことですが、たとえば技術・法律・ルール・ガバナンス・政策決定の様式、あるいは空間／デジタルプラットフォームなどが該当します。インフラストラクチャ（以下、インフラ）とは、わたしたちの日常生活において土台となっている欠かせない人工物であり、下支えしてくれる社会的な基盤です。

　インフラを折り重ねることで、「うつわ」をかたちづくることができます。そしてこのうつわがうまく機能することは、わたしと他者とが出逢う、または出逢い直すためのきかっけとなるのです。その結果、うつわの中でライフプロジェクトが複数立ち上がります。

　うつわが多数存在することで、多様な人々から多様な活動がぽこぽこと生まれてきます。さらに成長すると、誰かから始まったプロジェクトが他の誰かを引き入れる入り口となるように、活動者・活動の支援側・参加者・機能など、うつわとそこで活動する人々・生まれるプロジェクト全体がぐるぐる連鎖する状態、つまりエコシステムとして成り立ち始めます。そのような状態になると、結果的にライフプロジェクトがソーシャルイノベーションへつながっていったり、文化としてクリエイティブデモクラシーが立ち現れます。

　そこで、専門家のデザイナーの大きな役割のひとつは、人々を「可能にする」インフラストラクチャを構築しながら、組み合わせ、うつわを生み出すこと、つまり立場や役割を超えて誰もがデザイナーとして「わたし」の生活をデザインし、営んでいくための土台を作ることなのです。一見、遠く感じるかもしれませんが、インフラを構築するとはこのような意味を持ちます。

「イネーブラー」としてのデザイン専門家

　全体像が見えてきたところで、さらにインフラについて深掘りしていきつつ、前章の2-3で掲げた「従来のデザイン専門家がどのような役割を担うのか」という問いに踏み込んでいこうと思います。

　マンズィーニは、以下のようなものをプロジェクト駆動の民主主義を実現する可能性を高めるためのインフラストラクチャとしてとりあげています[01]。

▶ 誰もが等しい権利と機会を持つことを認める民主的ルール

▶ コラボレーションの前提になる信頼や価値を分かち合う社会的な
　コモンズ

▶ 参加を促し、人々を結びつけ、やりとりやを円滑にするデジタル
　プラットフォーム

▶ コミュニティが公私混同の機能として使用できる柔軟な物理空間

▶ 新しい草の根活動の触媒として、また、既存の活動が成長し、増

殖し、繁栄するためのカタリストとして機能する市民機関

▶ 新しい手続きや新しい技術を統合しなければならないときに、
具体的なアドバイスを提供するような情報サービス

▶ 他地域のモデルや実践知のラーニング・プラットフォーム

▶ コ・デザインの方法論（先に述べたすべての人工物をコラボレーションす
る方法を考え、開発するプロセス）

こうした「ルール」「コミュニティ」「プロセス」「関係性」「場」「ツール」「プラットフォーム」といったあらゆる要素が、人々の可能性を広げるためのインフラとして機能します。ただ、何が実際にインフラとして機能し、何は機能しないのかを厳密に定義することはなかなかむずかしいところでもあります。アイデア創出に使用するために用意された「ツール」や「プロセス」、スタート時に想定し意図的につなぎあわせた「関係性」は、インフラに含まれるでしょう。逆に、動的に生まれる中間過程としてのプロセスや結果として立ち上がってくる関係性のことはインフラには含まれないでしょう。つまりインフラとは、あくまで人間がつくることができるモノ・仕組み・システムのような人工物のことを意味していることが多いと言えます。

　一方で、マンズィーニは「適切なインフラストラクチャを整備するだけでは不十分であり、たくさんの人々にデザイン能力が広く普及すること」が重要だとも説きます[02]。

　たとえば、あなたにキッチンのないアパートに住む友人がいるとします。家にキッチンがないので、友人は自炊を無意識的に選択肢から外し、コンビニ弁当とカップ麺・野菜ジュースで日々の生活をやり

すごしていますが、自分では気に留めていません。友人の食生活を心配しているあなたは、友人が健康な食生活を送ることを手伝いたいと思っています。ではいったい何から始めるでしょうか。最初にすべきことは、友人をあなたの家に招待し、一緒にキッチンで料理をすることです。自分で作った料理は美味しいんだなと自信を持ってもらう。新しいレシピを試し、楽しみを知ってもらう。友人は一連の経験を経たうえで、「もっと違う料理を作ってみたい」「自炊をしてみたいからキッチンのある家に引っ越したい」「栄養バランスがとれた食事をとりたい」と新たな欲望が芽吹くかもしれない。たとえインフラ（この場合はキッチン）が整っていない状況だったとしても、今はとれない選択や経験を小さく重ねてもらうことが、新たな機会を生み出す契機へとつながりうるのです。

　友人であるあなたが手を差し伸べてキッチンへ連れ出すことがひとつの契機となるように、何かしらのきっかけが必要です。何もしなければ何も起こらない。自然に沸き起こることではありません。小さな体験を積み重ね、デザイン能力が少しづつ育まれた人々は、新しい眼鏡を通して世界を見ることができ、現在の習慣やルールとは違うやり方を生み出すことが可能になります。そして、まさしくこれが、慣習モードからデザインモードへの移行につながっていくのです。

　このように、専門家のデザイナーには、可能にするためのインフラストラクチャの構築をしながら、同時に人々のデザイン能力開花を後押しすることが求められます。これは従来の専門家デザイナーが追い求めていた理想の姿とは少し異なるものかもしれませんが、プロフェッショナルな態度で精緻に対象をつくりこむような設計のあり方だけでは、人々のデザイン能力を開花させることは困難です。絶対的な答えを生み出す一人の巨匠、あるいはヒーロとしてのデザイナーではなく、より効果的にコ・デザインのプロセスを誘発し、対話の確

率を高めながら、人々の営みを通じたケイパビリティの輪郭をかたち づくる方法を探索的に模索していく。ソーシャルイノベーションを導 くために専門家のデザイナーには、人々を可能にしていく「イネーブ ラー」としての振る舞いが求められます。

　マンズィーニは、ソーシャルイノベーションのためのデザインを、 「ソーシャルイノベーションを開始し、後押しし、サポートし、強化 し、複製するためにデザインができることすべて」と説明しています[03]。 影響を受けた人々が可能性を見出し、新たな行動が生まれる。この 行動が積み重なり、新しい社会慣習へと移行していく。マンズィー ニが言うところの「Making Things Happen」、つまり、ものごとを 着火させることから、インフラを編み上げて、出逢いや対話、関係 性が紡がれていくような環境をつくるための働きかけすべてが、ソー シャルイノベーションのためにデザイン専門家のすべき大きな役割と なるのです。

3 — 2

専門家デザイナーの役割：

共通言語としての カタチづくり

では実際に、ものごとを着火させ、インフラストラクチャの要素を編み上げ、人々のデザイン能力を開花させていくためには、どのような活動が有効なのでしょうか。

　先ほどの例に戻ると、キッチン自体がひとつのインフラのメタファーでした。例のなかではキッチンが家に存在しませんでしたが、もし友人が急な都合でキッチンがある家に引っ越したとしたら、突然料理をするように習慣が変わるのでしょうか。もちろん、「せっかくキッチンのある家に引っ越したし……」と料理を始める可能性はありますが、カップ麺と野菜ジュースの食生活で気にならない友人が、いきなり料理を続けられるようになるのもなかなかむずかしいものです。インフラが存在しないことと、インフラが存在しても行為が起こらないことを別の視点で捉えると、プログラミング用語における「null」と「0」の関係に近いように思います。nullは、可能性そのものが存在しないこと、0は可能性はあるが数値的に何もないということ。言い換えると、キッチンがない家とは、（キッチンで）料理をする可能性そのものが存在しないということ。キッチンがある家で料理をしないことは、キッチンで料理をする可能性はあるが行為は起こっていないこととなります。インフラが配置され、nullから0に変化したタイミングで、物理的に行為は可能となりますが、人の行動や習慣はすぐには変化しません。

　また、この例のまま議論を進めていきますが、たとえ偶発的にやる気が出たとしてもキッチンだけでは料理を始めることはできません。電気・ガス・水道はもちろん、鍋・食材・包丁・冷蔵庫などいろいろなものが必要です。活動が起こるためには、いくつかのインフラを組み合わせる必要があります。

　より現実的な話題に引き寄せてみましょう。たとえば市民参加のためのデジタルプラットフォームが用意されていたとしても、それだけ

では市民参加は起こらないかもしれないし、公的に誰でも使える空間があっても、異なる他者との混じり合いは起こらないかもしれない。あるいは「民主的」に政治参加する手続きとして選挙があるにもかかわらず投票に行かない人が多い現状も、こうした状況を反映しているのかもしれません。せっかくインフラを用意し、可能性がある状態であるにもかかわらず、動かないことには元も子もありません。

　しかし、デジタルプラットフォームには、たとえばリアルな体験やすでにある街の自治会、あるいはDAOを用いた意思決定プロセスなどが組み合わさることで、流動性が生まれるかもしれません。このように、活動が生まれてくるような「うつわ」は、インフラ単体で十分に機能することは困難であり、他のインフラと一緒に編み上げることで「うつわ」になっていくのです。

　さらに、単一ではなく複数のインフラを編み上げていき、うつわに人々を招待するためには、前節におけるキッチンへのお誘いのように、人々が共感をしたり、やってみたい・参加したいと思ったり、実行するためのサポートをする「のりしろ」が必要になります。

　のりしろとなる「共通言語としてのカタチ」は、現在の状況を把握したり、力の流れる方向や強弱を可視化したり、望ましい方向性を緩やかに示しながら、変化のための道筋を描き出し、人々をつなげていくことができます。カタチは、目に見えない認識を固定化することで、「わたし」の内的世界と他者をはじめとする外的世界をつなぐ媒介としての役割を持つのです。媒介、つまり共通言語となり人々の間で生まれる対話は、「わたし」と他者、「わたし」とインフラ、そして、「わたし」とわたしたち・社会、といった、「わたし」の関わり合いを変えていくことにつながります。

　以下では、のりしろの中で特に重要な要素である、目に見えないものや存在していないものを見える化し、現在の複雑な状況を理解

するための「ビジュアライゼーション」、あまり認知されていない社会の側面を価値観とともに強調し認知させる「サーチライト」、他者と協業するなかでどこを目指すべきなのか信念や価値を伝えるための「ストーリー」の3つについて示していきます。

ビジュアライゼーション：
現在の複雑な状況への理解を視覚的に支援する

　目に見えないものを可視化すること＝ビジュアライゼーションは、これまでもデザインの分野が担ってきました。マップ、インフォグラフィック、説明書など、その対象は多岐にわたります。特定情報に対するアクセシビリティの高さは非常に重要な要素であり、そのためにビジュアライズは大きな役割を果たします。たとえば、18世紀の啓蒙の時代に刊行された『百科全書』では、言葉にできないものをすべて挿絵（イラスト）で見せる編集方法が画期的でした。「illustration」の語源は「光」という意味のラテン語iluminatio（イルミナティオ）からきていますが、文章だけではよくわからない＝暗い状態に、光を差し込むのが絵の役割であったと翻訳家の高山宏さんは指摘します[04]。この例は極端に聞こえるかもしれませんが、今も変わらず、概念を可視化し伝えることには大きな力があるということです。

　また、可視化はものごとの状態を解釈して認識するためのサポートにもなります。ニュートンが重力を発見した逸話では、りんごが落ちた結果を見て、そこに目に見えない何かしらの力学が発生していることを概念化し、それが「重力」と名づけられました。重力を発見し概念化したことで、わたしたちは重力をそこにある力学としてその存在や特性を理解し、取り扱うことができるようになりました。

　重力と同様に、生活のなかにも、抗えない・存在している力学が

あります。それは、たとえば政治、社会通念、経済などであり、い
ろいろな影響が複雑に絡み合い大きな力学としてものごとを方向づけ
ています。重力に引っ張られて落ちるりんごのように、何もしなけれ
ば自ずと力学の方向に進んでいってしまう。この見えない大きな力学
を、ストラテジックデザイナーのダン・ヒルは「ダークマター（Dark
Matter）」と呼んでいます。

　人工物、つまり人間が生み出したあらゆる物やサービスは、この
ダークマターの影響を受けています。たとえば、いま目の前にある
iPhoneひとつとっても、iPhoneを生み出すAppleのカルチャー、本
社がある米国の法律や販売先の日本でのルール、会社組織の構造、
ビジネスモデル、社内慣習、顧客との関係性、ブランドや会社がか
たちづくられた歴史などの結果がこの1つのiPhoneとなり、存在し
ています。

　力の方向を理解して複雑な状況を可視化することは、この力の流
れを捉えるための助けとなり、支配的な状況を抜け出すための方法
のひとつとなります。さらに付け加えると、複雑な条件下で状況がダ
イナミックに変化していることを鑑みると、力の方向も1つではあり
ません。そのため、いわゆる典型的な「サービスデザイン」で描くよ
うな、シンプルなペルソナや体験フローでは想定しえないような外側
に存在している複雑なものごとを、メタ的に複雑なまま捉えることが
より重要となります。ものごとの結果は、重なり合う関係の影響とも
言えるので、まずは現状を紐解くことそのものが突破口となるのです。

　ダン・ヒルのダークマターのたとえにちなんで名付けられたDark
Matter Labsは、ガバナンスの理解と変容に取り組む組織です。彼らは
プロジェクト内で、複雑な情報を可視化したものを、関係の複数性
や文脈を解釈するために利用しています。マップをアウトプットとし
て完成させ、PRのために利用するだけではなく、探求プロセスの中

間生成物としてみなしているのです。

　複雑な状況を紐解いていくと、原因となっている社会構造、仕方なしに続いている慣習、良くしたいという思いから生まれた施策のぶつかり合いからくる歪みなど、さまざまな積み重なりが明らかになっていきます。

　アメリカの小説家F・スコット・フィッツジェラルドが「一流の知性というものは、二つの相反する考えを抱きながら、それらを同時に展開させつづける能力のことである」という言葉を残していますが、対極にある矛盾するものごとを、二元論にもとづきどちらかを排除するのではなく、両義性を保ちながら追い続けることが大切です。片方を切り捨てるよりも大変ですが、バランスをとりながら考え続けていくことは、まさに言うは易く行うは難しです。

　一方で、可視化し、それをカタチに落とし込んだ生成物としてみなすだけではなく、可視化のプロセス自体もカタチと同様に力を発揮する場合があります。そのような場合、カタチはアウトプットとしても十分に機能することに加え、参加した人々の関係性や視点を動かすための媒体ともなります。

　ここからは、ソーシャルイノベーションないしクリエイティブデモクラシーにつながるデザイナーの役割としてヒントとなりそうな実際の事例を交えながら議論を進めていきます。

　たとえばグリーンマップシステムは、専門家が不在でもマップをつくれるオープンソースのキットを用意したことで、マップ制作自体が場所やコミュニティと人々を結びつけるための過程となることを可能にしています（**事例01**）。

事例01 | Green Map | Green Map System

Green Mapは、非営利団体グリーンマップシステムが提供するシンボル
と地図作成のリソースを用いて、地域ごとに作られた環境をテーマとした
地図。2023年現在65ヵ国990以上のコミュニティで展開されている。グ
リーンマップシステムは、誰でも自分の地域でプロジェクトを立ち上げる
ことができるように、地図制作のためツールやアイコンといったリソース
をオープンソースでウェブ上で公開。住民や観光のための実用的なガイド
を地域住民で制作する参加型のプロセスを通じて、ローカルにおけるサ
ステナビリティの問題に対して明確なビジョンを生み出すことを可能にし
ている。加えて、プロセスそのものが場づくり・コミュニティ形成に強く
結びつき、持続可能なコミュニティ開発へ人々が参加する手段としても成
立している。

サーチライト：
認知されていない社会の側面を価値観とともに照らし出す

　サーチライトとは、夜の暗闇の中で遠くの物体や場所を明るく照ら
すことのできる、強力な光源をもつ照明器具のことです。船の上で夜

間の海上を照らし船行の安全確保をしたり、コンサート会場のエンターテイメントの場で空に光を放つことで雰囲気を盛り上げたりすることができます。

　強力なサーチライトで対象物を照らすように、世間にはあまり知られていないプロジェクトや事例を、特徴や結果、その前提となる価値観をともに拾い上げ伝えることは、社会で当たり前となっている価値観に対するオルタナティブを提示することにつながります。わたしたちが普通に過ごしていればあまり目に留まらない、システムや構造の前提から外れてしまっている価値は、何もしなければ世間から隠されたまま存在しないものとなってしまいます。光を当てるためには、どの価値観を取り扱うべきなのかの選択と、価値観のどの部分を強調するべきなのか要素の抽出作業が必要となりますが、この取り組み自体は誰もが行うことができます。しかし、専門家のデザイナーが一緒に介入することで、取り組みを効果的に行い、より広い人々に拡散させ、そのアイデアや価値観を社会に伝搬させていくことが可能です。このサーチライト的な特徴は、これまで広告・グラフィックデザインのような領域で磨かれてきた手法、つまりものごとの特徴を捉え、人々の目に留まるためのインパクトを生み出す手段と重なる側面も少なくありません。

　シエラ・マードレ・オクシデンタル山脈にある現代のウィシャリタリ族のコミュニティは、自然の徴候を頼りにした独自の暦を守りながら生活しています。この暦は、作付けや収穫、宗教的儀式などの活動の指針となっています。現代メキシコ社会は西洋化が進んでおり、ウィシャリカ族やその文化的慣習について知る人はあまり多くありません。CHAPTER 2で触れたように、1日が24時間で、1年は12ヶ月で、という時間感覚自体が、西洋からの植民地支配が社会構造に反映さ

れています。

　現代社会のなかで完全に俗世から隔離された暮らしは困難であり、西洋化したメキシコ文化のなかで生活し、働き、学ぶウィシャリタリ族にとっては、生活のなかで同時に2つの時間を一致させていく必要があります。学校の時間割や仕事の休暇など、時間感覚はマジョリティである西洋時間を中心にした設定がされており、少数派のウィシャリカ人の時間感覚やその前提にある宗教観・自然感は、介入がなければ失われてしまうでしょう。そこで、カレンダーとして目に見えるカタチで共通言語をつくることで当事者／当事者以外がアクセスができるようになり、互いに知り合うきっかけとなります。

　多文化共生カレンダーのプロトタイプ（事例02）は、メキシコ人とウィシャリカ人の若者、その教師や同僚、家族のために開発されました。プロトタイプは、「一般的・普通のもの」とされる西洋の時間軸に対し、マイノリティであるウィシャリカの時間軸（自然界の時間軸）に光を当てながら、2つの時間軸のなかで生きるウィシャリカ人、そして彼らの生活に関わる人たちに対して、どう共に暮らしていけるのかの道筋を示すサーチライトとしての役割を果たしています。

　Fine Dyingでは、プロジェクト全体を通じて「良い死とは何か？」と問いかけ、普段なかなか考えることのない「死」というテーマに光を当てることで、参加者が能動的に「死」に向き合う機会を与えています。通常、公の場で死について語られることは、ほとんどないか、あったとしてもとてもネガティブなものが大半でしょう。しかし、良い死について考えることは、残された時間をどう生きていくのか、すなわちよく生きることについて考えることでもあります。参加者は、これから社会を作っていく世代の学生や、死が現実的に目の前にある高齢者など、さまざまな状況の人が混じり合い、共にリサーチや

事例02 ｜ Wixárika Calendar

メキシコ先住民ウィシャリカ族が持つ時間軸と、メキシコ人の（西暦）の
時間感を橋渡しするための多文化共生カレンダー。メキシコ人とウィシャ
リカ人の若者、その教師、家族のために開発され、考え方についての対
話を促進し、若者がウィシャリカ文化を大切にすることを教えている。
制作プロセスも公平かつオープンであるよう配慮され、何度もプロトタイ
プ修正を経て選ばれている。コミュニティで代表的な色彩の採用や、用
いられる3つの言語のうち先住民の言語が最初に配置されるレイアウトを
取り入れるなど、文化的に適切で責任あるアウトプットを試みている。

対話、プロトタイプ作成を通じて、死についての問題に向き合いな
がら、生の可能性を広げていくための議論を行いました（**事例03**）。

　似たようなテーマで日本の事例をひとつ紹介したいと思います。福
島県いわき市の地域包括ケア推進課が関わるフリーペーパー『igoku
（紙のいごく）』vol.2（**事例04**）のメインコピーには、「いごくフェスで死
んでみた！」というフレーズが使われています。これはigokuフェス

事例03 | Fine Dying | Enable Foundation

香港のソーシャルデザインコレクティブEnable Foundationは、良い死
(Fine Dying)のための問題を「きちんとした終末期のサービスと、死者
に対する尊敬すべき扱いについての問題」であると定義。これは、医療
や社会サービスの専門家が「良い死」について尽力している方向とは別の
観点から、「あらゆる死に直面する状況に対して、どれだけのケアを提
供できるのか」を考えるといった意味が込められている。プロジェクトで
は、香港の200人のデザイン学生と100人の年長者を含む市民が、香港
の人々が抱える「死」と「葬儀」の問題について、一連の体験のリサーチ
を通じて死に関する約200のアイデアを共同制作した。

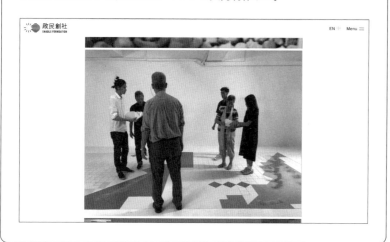

の催しのひとつで、実際の棺桶に入ってみることができる企画につ
いてのもの。他にも、涅槃スタグラム（遺影撮影）やVR看取り体験な
ど、つい気になってしまうものばかり。「老・病・死」という重くなっ
てしまいがちなむずかしいテーマに光を当てながらも、面白がって伝
えることで、これから遠くない未来に当事者となるいわきの人々と共
に、「前向きな自分事感」を感じさせるところがユニークです。

事例04 ｜ igoku ｜ いわき市役所地域包括ケア推進課

igoku（いごく）は、福島県いわき市役所の地域包括ケア推進課が編集するメディアで、老・病・死をテーマにウェブサイトとフリーペーパーでの発信、さらにはリアルな接点として参加型野外フェスigokuFesの開催などを行っている。これから訪れるかもしれないが、まだ介護の当事者ではない人にも興味を持ってもらうため、市役所職員と地元にゆかりのあるクリエイターでチームを組み、ローカル実践を行ったigokuは、2019年にはグッドデザイン賞ファイナリストにも選ばれた。

　どこにフォーカスするのか、そしてどう伝えていくのか。サーチライトのように光を当てる箇所を探り当て、価値観を伝搬させること。特に、テーマとして重く捉えられて忌避されてしまうようなテーマこそ、伝え方や編集が肝にもなりますが、そこに照らされた光によって人々が感化され、ゆるやかに参加するための手がかりとなったり、プロジェクトや組織のはじめの一歩につながるでしょう。

ストーリー：目指すべき信念や価値を伝える

　わたしたちが力を合わせて共に変化を生み出すためには、「何を行うべきなのか」「どこへ向かっていけばいいのか」といったビジョンや方向性を共有する必要があります。これは、船の上で北極星を指し示すようなものです。物語ることの力は、古くは地域をまわって歌う吟遊詩人や琵琶法師、現代ではストリートミュージシャンやヒップホップのラッパーにも見ることができます。

　ストーリーは、デザインに限らず、エンジニアリングや企画、営業、そして政策立案など、さまざまな領域で利用されています。たとえば、ストーリーの一形態として、製品・サービス開発やマーケティング活動におけるシナリオ作成があります。シナリオには、製品のターゲットとして想定するような人の実際の行動を記述するものや、理想的な行動を時系列で表すものなどがあります。また、メディア・広告の分野などでも、感情に訴えかける方法としてストーリーテリングの手法を用いることがあり、新しい製品のコンセプトや世界観を想起させるために、ストーリーは重要な役割を担っています。

　一方で、誰にでもわかりやすい明確な1つの旗を立てるため、「成功シナリオ」として、一元的で一般的な物語に統合してしまうことがよくあります。その過程では、シンプルにするために、そこにあったはずの複雑な文脈や背景の枝葉は切り落とされてしまう。また、シナリオのような表現方法は、「デザインプロセスに参加していないコミュニティに関する抽象的なものを作り出すこともある」とコミュニケーション学者のサーシャ・コスタンザ＝チョックは指摘しています[05]。つまり、前章2-2の権力関係についての部分で触れたように、課題の当事者が不在のまま、「これがみんなの（＝彼／彼女らの）理想だよね」という1つの正解としての価値観・ビジョンが生み出されてしまう可

能性があるのです。デザイン行為は、どんなに対象に寄り添ったとしても抽出的な性質があることには留意しなければなりません。父権的であり、「声を与える」と主張しながらその過程で害を及ぼすこともある。

　都市のように大きく複雑な活動基盤のシナリオを想定する場合、創造神（Architect）と人間、開発事業者とユーザーという一方向的な関係性が反映され、支配的かつ単純化されたものとなってしまうこともしばしばあります。特に、近年話題にあがるスマートシティのようにテクノロジー先行の都市開発では、人間中心主義がどれだけ謳われていても、実質的に企業の所有する技術中心となってしまうことも少なくありません。このシナリオのなかでは、すでにその場所に暮らしている住民の多様な視点が過度に単純化されたり、スマートシティの住民はこうあるべきだという概念を押し付けられたりすることもあります。

　デザイン学者のカール・デサルヴォは、このような結果「実際の住民が望む市民生活のかたちや避けたいと思うような生活が抜け落ちてしまう」と指摘しています[06]。前章2-3で述べたように、誰もが自分たちの生活をつくりだせるデザイナーだという前提であれば、その地域で暮らす人々がどのような生活を送るのかという住民側の視点から語るようなシナリオを編み込んでいくことが、民主主義を体現していると言えるのではないでしょうか。そして幸いなことに、専門家のデザイナーはこれらをサポートすることができます。

　PARSEのプロジェクトでは、住民視点から物語の生成を促すことで、技術起点ではないかたちでのスマートシティのシナリオを描こうとしています（事例05）。プロジェクトの2回目のワークショップは、住宅エリアの通りにあるコーヒーショップで開催されました。参加者

は近隣で暮らす住民で、ツールとしてコーヒーショップ付近を印刷した地図を使用。住民たちは地図上で自分の家を特定できるくらいの距離に住んでおり、ワークショップでは内輪ネタや個人的なエピソードを交えながら、アイデアやストーリーの種が生まれました。また、近所に住んでいれば誰でも参加できるので、集まった人の特徴もバラバラ。労働者階級から中流階級・不動産やバス運転手・定年退職済みの人など、ごちゃまぜになっていたそうです。ツールが媒体となり、人々の混ざり合いが生まれ、この地域で長く生活している「地域の専門家」として、各々が想像するアトランタでの生活を物語っていきます。

事例05 │ **PARSE** │ Participatory Approaches to Researching Sensing Environments

PARSEは、アトランタにおける分散型センシング技術の問題点と可能性を住民と共同で探求するためのプロジェクト。住民の視点から「スマートアトランタ」のありかたについて対話していくことを目的としている。
ワークショップで使用されたスマートシティキットは、住民と共同で未来のアトランタにおける生活のシナリオを描くことを支援するツール。

　もちろん、ツールキットに落としこんでいる以上、市役所や企業のビジョンからの影響が0ということはありませんが、環境の条件を整えることで、影響が大きくなりすぎてしまうこと防ぐことができます。

　そして改めて、デザインにおけるストーリーテリングの実践は、たとえどんなに正当な結果を目指す場合でも倫理的な懸念が存在し、暴力的になってしまう可能性があることには留意が必要です。そのため、ストーリーを意識して利用する際には、専門家のデザイナーは常に注意深くあることが求められます。PARSEでは、物語を紡いでいくプロセスにおいて、問題の当事者を自然に介在させる方法について紹介しています。加えて、そこで生まれたストーリーを共有する場合にも、同じくらい慎重になることが重要です。

　IKEAによって設立されたデザインラボSPACE10では、ビジュアルを用いたストーリーは非常に強い影響を持っているため注意深く自覚的に取り扱う必要性があるとして、ガイドラインを作成しています（事例06）。このガイドラインは、イメージのもつ力を内省し、批判的な思考を養い、内面化された偏見を取り除くために設けられました。

事例06 | Representation Guidelines | SPACE10

Representation Guidelinesは、クリエイターが写真を利用したビジュ
アルコミュニケーションのデザインをする際に、より良い表現を生み出す
ことを目的としたツール。包括的で多様な文脈や文化に寄り添った現実を
映すこと、イメージに宿るバイアスを認識することなど、誤った表現を避
けるために表現する人が意識的に考えていかなければならない視点がとり
あげられている。たとえば、公正な予算策定といった前提から、ステレオ
タイプを強調しすぎないシンボルやシーンや色調の選び方、文脈をねじ
まげないようにストーリーを浮かび上がらせるためのトリミングなど、具
体的なビジュアル表現についても言及されている。

以上、共通言語となるカタチとして、「ビジュアライゼーション」
「サーチライト」「ストーリー」の3つの要素を紹介しました。目に見
え、カタチに残るものをつくることが、わたしたちの現在地を指し示
し、未来や社会についての視点や希望をもたらします。まだここにな
い、しかし存在しうるものを想像し、語ることが、人々をお誘いする
ための「のりしろ」として機能するのです。

3—3

専門家デザイナーの役割：

実験的な文化を
醸すための
プロトタイピング

まだ見ぬ可能性を描き、活動による影響や起こりうることをイメージした後は、それらを実現させるための方法を試します。

新しいアイデアを考えたとき、「そのアイデアに本当に価値があるのか？　目的やゴールに対して適切な方法を選べているのか？」を検証するためには、プロトタイピングが有効です。アイデアの種から始め、小さな試行錯誤を繰り返しながら実現化された結果からインスピレーションを受けつつ、アイデアを変容させていきます。

マンズィーニは、新しいもの、すなわちその時代や場所において主流のやり方とは異なることに対して、その存在と発展を受け入れることのできる「寛容さ」が、好ましい環境の第一の、そして本質的な特徴であるとしています[07]。

「寛容さ」を生み出すための契機の1つは想像力です。わたしたちは、他者を知り、想像力によって、他者を通して自分自身のあったかもしれない可能性や、その状況にいたかもしれない自分を思い浮かべる。そして出逢いの過程で、「わたし」や「わたしたち」にとってのオルタナティブな方法や、これまで見えていなかった可能な生き方を見出すことができる。小さく生み出していくプロトタイピングや実験を通じて想像力を刺激することが、選択の幅を広げていくことに直結するのです。想像力を刺激し、失敗を許容しながら小さなオルタナティブを生み出せるような空気感を誘発し、「実験する文化」を生み出すようなインフラとはどのようなものでしょうか。

つくること・つかうことを通して生まれる想像力

工業デザイナーは、新たなアイデアを形にする途中でたくさんのスケッチを描きます。しっくりとくるものが生まれるまで、何枚も何枚も繰り返し描き続ける。100枚描いてみたところで、「やっぱり最

初のスケッチがいちばん良かった」とはじめの1枚目に戻り、99枚を捨てることもあるでしょう。

　実現化していくプロセスは、もちろんスケッチやデザインの専門家の仕事に限りません。もっと身近なところでも行われています。料理の最終的な理想の味付けを頭の中でイメージしながら、作っていくなかで味見と味付けを繰り返す。味見をして、「ちょっとイメージと違ったかな」と調味料を足していく。アイデアを発見し実現化するなかで、やってみたらそもそもの前提条件が想像と異なったり、もっといい方法がを思いついたり、要件の定義自体を変更したほうがよさそうであったりと、やってみて初めてわかることは多岐にわたります。残念ながら料理の場合は調味料を入れる前に戻すことはできませんが、そこでの経験を糧に、次に同じ料理をつくる機会に反映させることはできます。

　試行錯誤のプロセスのなかで、アイデアそのものの原型が、最初に頭に描いていたものと異なったかたちへと変容していく。この性質を、筆者の恩師である千葉大学の小野健太先生は、台湾の成功大学創意産業設計研究所のYang Chia-Han先生の絵を引用しながら、「現実世界に対して"矢と的を同時に射ったり動かしたりしながら何度も想像と創造を繰り返し、矢と的の納まりが良い位置を探索する"というのがデザイン的クリエイション」であると述べています[08]。

　プロトタイピングを通じて中間生成物を繰り返し生み出していくことが、「こうあったらよい」の欲望自体を変化させ、さらにその欲望を実現するために、つくりながらやり方を探索していく。これは前節「共通言語としてのカタチづくり」で述べたこととも深くつながっています。

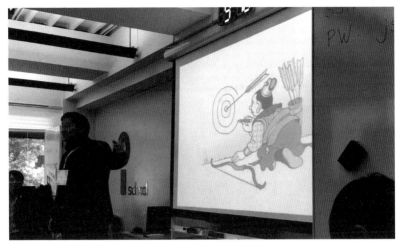

クリエイションのプロセスを比喩的に表現したイラスト。的は課題、矢はアイデアを表している

　スウェーデンのストックホルムでは、One-Minute City（1分都市）と呼ばれる新しいビジョンをもとに、都市生活における道路のあり方のリデザインを試みています。

　家の玄関から一歩外に出た場所である道路空間における活動が、隣や向かいの住人と関係性や持続可能な生活を作り上げるための入り口となるにはどうしたらよいのでしょうか。そこで、One-Minute Cityのアイデアを実現するため、Street Movesと呼ばれる具体的な取り組みが行われています（事例07）。新しい体験のプロトタイプを住民が使って自らの手でコントロールすることで、道路上での生活体験のオルタナティブを想起する手助けをしています。

　たとえ駐車場が将来的に公園に変わり、地域住民の共有空間として豊かさを生み出す可能性があったとしても、「この場所は公園になるので、来年から駐車スペースとして使えなくなります」と一方的に伝えるだけでは、「じゃあ私たちはいったいどこに車を置けばよいの？」と大反発が起きることは容易に予想されます。わたしたち人間

は、まだ起こっていない事柄や未知の体験価値を手がかりなしで想像することはむずかしく、どうしても目の前にある現在の尺度での判断を優先してしまう傾向があるからです。加えて、都市計画の用途転換は長期的な移行であり、今と異なる時間軸の話であることも、その一因となっているでしょう。

　Street Movesは、道路空間が人々に開放されたときに起こる活動を想像し、実験するためにつくられました。このプロトタイプによって、人々は「駐車スペースを別の用途に変更すると、こんなに多様な

事例07 ｜ Street Moves　　　　　　｜ One Minite City

ストックホルムの都市部の道路にある標準的な駐車スペース（EUでは道路に縦列駐車で駐車するスペースがある）の敷地内に収めることができる、木製のストリートファニチャーセットを設置。道路空間をベンチや自転車・電動スクーター駐車場、ベンチや公園として使用されている。モジュール化されており、必要に応じてパーツを交換したり移動することも可能で、住民のニーズや要望に合わせて、空間の使い方を柔軟に変更がすることが可能（CHAPTER 4でも詳しく紹介します）。

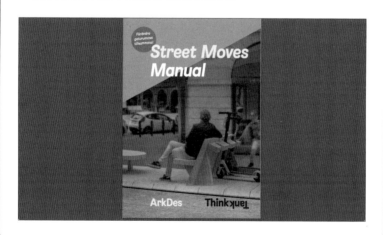

活動が生まれて、自分たちの生活が豊かになる」と、もたらされる未来の価値を想像できるようになります。自分の経験やそこで生まれた感覚が、「もっとこうだったらいいのに」「こういう使い方をしてみたい」という欲望を生み出し、スペースのより良い利用方法を議論するための土台となります。

　さらに、新しいアイデアをより柔軟に試せるようパレットは木製で作られており、住民が釘を打ったり増築したりと自由にアレンジすることもできます。「もっとこうしたい」を小さく試すことで生まれる手触り感によって、自分たちの理想の生活を膨らませていける。Street Movesは、そんなインフラとしての役割を果たしています。

　あるいは、他者に対する共感でさえ、何かをやってみることで想像を広げていくことができます。筆者たち「公共とデザイン」の、産むにまつわる価値観を問い直すプロジェクト『産まみ（む）めも』では、即興演劇の手法を利用したツールキットを作成し（事例08）、身体性を伴いながら他者への共感と想像を促すワークを行いました。

　ツール内ではいくつかのシーンが用意されています。不妊治療中の不安、特別養子縁組を希望している妻と実母への打ち明け、出生前診断の結果を知った反応、養子縁組の養子への真実告知……　現在の日本社会において「産む」ことは非常に個人的なこととされ、ますます公の場において話しにくくなっており、産んだとしても産まなかったとしても、他の人の状況や自分が選んだ道しか見えにくい状況になってしまっています。

　自分がこの立場だったら、この場面だったら、何を思うだろう？何を感じるだろう？と、まずは一度、自分の言葉にして、想像してみる。この場合、即興で言葉を紡ぎあげ表現することがプロトタイプになります。言葉でのプロトタイピングによって、なぜこの言葉が自

分から生まれたのか、それを聞いた他の人はどう思ったのか、対話を始めることができます。実際のワークショップでも、「自分がこんな言葉を発するなんて」「自分が同じ立場だったらこんなこと言えないな」「別の時だけど、自分が似たような経験したときはこんなことを感じた」と対話が生まれ、異なる立場にあっても、同じテーブルに座って話を始める契機となりました。産maginationツールが、小さく試して想像しながら他者の立場に立つことを支援し、自分を見つめ返すような装置として機能しています。

事例08 | 産magination | 一般社団法人 公共とデザイン

「産む」の当たり前を再創造する演劇ツールキット「産magination」。用意されたシーンを元に演じることをを通じて、「産む」にまつわる想像力・内省・対話を促すことを目的としている。自分が体験したことのない状況でどう振る舞うのか、そこに自覚している／していない前提がどのように存在しているのか。不妊治療や特別養子縁組の経験者を含む、「産む」にまつわるさまざまな経験をされた方たちや、当事者団体・NPO・不妊治療専門クリニック等へのリサーチをもとに「公共とデザイン」が作成。

　「共感」はデザイン能力の根っこの部分です。ブレイディみかこさんは「自分の靴を脱がなければ他人の靴は履けない」と述べています[09]。しかし順番としては、他者と出逢うことで他者の靴を認識する、そこで初めて自分が靴を履いていることを自覚するのかもしれません。自分の靴の存在を知り、その靴を脱いで他者の靴を履くことができる。自分の靴を脱ぐこと・他者の靴を履くことの両方が、他者を知ることや想像すること、そこで生まれる「寛容さ」によって導かれているのです。

見えない前提を見つける、探索的プロトタイピング

　一方で、ソーシャルイノベーションにおいてプロトタイピングは、ジレンマを呼び起こすためのツールとしても機能します。

　不確実性を小さくしていくことが、問いに対してしっくりとくる解を見つけることだとするならば、探索的な試行錯誤では、社会や人々の前提として隠れている問題が表出化してきます。宗教的な信念にもとづいた行動、文化的慣習、土地における生活で培われた信条など、プロトタイピングを通じて表出されるジレンマは、簡単には解決できないことがほとんどかもしれません。しかし、必ずしも今すぐにモノやサービスとして具体化されなかったとしても、長期的にはソーシャルイノベーションに影響を与えるものとなりえます。

　Black Quantum Futurismのプロジェクトでは、「公平で公正な黒人の未来に向けて、オルタナティブな時間軸の選択はどのように可能だろうか」という問いを起点に、ラディカルな取り組みを行っています。ラディカルとは、異なるベクトルを提示することを意味します。たとえば、「Time Zone Protocols」プロジェクトでは、ワーク

ショップのツールを使って質問に答えていく過程と、そこで生まれた多数の人の回答を並べて見ることで、時間に対する前提を新たに捉え直すことができます（事例09）。

　標準時やサマータイムといった西洋化された時間軸構造は、わたしたちの社会の前提として存在すると同時に、わたしたちの生活や行動を（無意識的に）支配しています。このプロジェクトは、1884年の国際子午線会議で作られた「プロトコル会議録」を探求し、会議録に書かれた、あるいは書かれなかった政治的・社会的合意、プロトコル、

事例09 ｜ Time Zone Protocols ｜ Black Quantum Futurism

Black Quantum Futurismは米国フィラデルフィアを拠点とするアーティストデュオ。「Time Zone Protocols」は、より公正で公平な黒人の未来に向けて黒人コニュニティとともに一連のワークショップを行い、タイムゾーンやサマータイムといった西洋時間の構成要素となる暗黙的・明示的なルールについて考察したプロジェクトおよびその展示会。オルタナティブな時間性の捉え直しによって、ラディカルな想像力をかき立てるような試み。

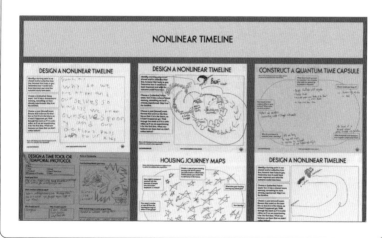

ルールについて思考しました。抑圧的な時間のプロトコルや政策が、米国で疎外された黒人コミュニティに与える影響、そして黒人コミュニティからの過去〜現在の時間領域へのアクセス、オルタナティブを否定する抑圧的システムをいかに強化し長続きさせているのかを明らかにしようと試みています。これは、植民地化された現在の時間の捉え方に対し、オルタナティブな時間軸を採用する方法を示すためのプロトタイピングであるとも言い換えることができます。Time Zone Protocolsは、1884年の国際子午線会議という西洋中心の時間意識の発展に大きな影響を与えた社会的出来事に焦点を当て、時間の標準化と植民地化された時間の前後への影響をマッピングを行いました。

　自分の手を動かすこと、道具やツールを足がかりにして「当たり前」の前提や外側に思想を巡らせることが、想像力を刺激するうえでも非常に重要であるということです。プロトタイプを作成するなかで、自分がこれまで考えることもなかった問いを突きつけられ、今ここに在る「現在」を別の視点で捉え直すことができる。Time Zone Protocolsプロジェクトにおいては、現代社会におけるわたしたちの生活のなかに当たり前に存在する標準時に対して別の視点を得ようとしています。世界には時差があり、本初子午線はイギリスに存在し、日本時間はGMT+9でイギリスとの時差は9時間、という常識をわたしたちは義務教育で習いますが、日常生活においてその当たり前を疑うことはほとんどありません。プロトタイピングを繰り返すことで、深く根付いた前提となるシステムをあらわにし、オルタナティブはどうありえるのか模索することができます。

　社会やコミュニティに根付いた通常の慣習に対するオルタナティブを示すという意味で、ソーシャルイノベーションにとってもプロトタイピングの要素は不可欠です。プロトタイピングの過程そのものに

よって、慣習モードからデザインモードへの移行へが促される。小さく繰り返していくこと、仮説をもとにやってみること、そこから学習し、想像すること。この循環を回していくことで、失敗することへの過剰な恐れを溶かしていきながら、自分・他者・社会に対する「寛容さ」を生み出していきます。このように、実験を前提にするオープンエンドなインフラを構築することは、結果的に、試すことで失敗しても許される空気感や実験する文化を導く可能性を高めるのです。

デザインと実験と民主主義

カール・デサルヴォは、知るため（knowing）・するため（doing）の試みはすべてデザイン実験と呼べるのではないかと述べています。そのうえで彼は、デザインにおける実験的な特徴を、「（デザイン）実験を通じて、わたしたちの想像力を刺激し、行動の選択肢を拡大し、変化させること」であると表現しています[10]。

本節冒頭で触れたように、日々営まれるデザイン行為、つまり、つくることや使うことにより人々は想像を掻き立てられ、目の前に新たな選択肢が生まれてきます。立ち現れた新たな選択をとることは新たな行動につながり、もしそれが自分の生活に心地の良いものであれば、生活のルーティン、すなわち習慣が変化することとなります。

ここで改めて、1-4でお話ししたプラグマティズムにおける実践を振り返ってみましょう。デューイは民主主義を「一人ひとりが実験していける社会のこと」と説きました。プラグマティズム的実践では他者の生き方を尊重し、実験と学びを繰り返しながら個人の習慣、ひいては社会慣習を変化させていく環境や生き方を目指しています。

デザインとプラグマティズムの実践をこうして比べてみると、重なり合う部分が非常に多いことがわかります。わたしたちの想像力を広

げていき、慣習モードからデザインモードへ移行させる。多様で異なる背景を持つ「わたし」たちが、自分たちで日常を耕していき小さな実践を積み上げていく。その結果、社会全体の変化に貢献していく。抽象的概念としての民主主義ではなく、わたしたちが感じ、考え、関与しながらつくりあげていく —— これこそが、CHAPTER 1で語ったクリエイティブデモクラシーへとつながるのです。

3 — 4

専門家デザイナーの役割：

他者と
出逢うための
うつわを編む

　経済発展は生活の質や利便性を引き上げた一方で、わたしたちの社会に分断をもたらしました。ネットとリアルが密接に関わり合う現代において、エコーチェンバーやフィルターバブルはもはやオンライン上だけの問題ではありません。ただ普通に生活しているだけでは、わたしたちは自分をとりまく見えないバブルを認識することも、そこを抜け出すことも、ますますむずかしい状況になりつつあります。この状況を打破する可能性となりうるのが、「異なる他者との出逢い」です。

　そのひとつとして「物理的に同じ場所を共有する人との出会い」や「隣人（neighborhood）との関係性を見直すこと」が、COVID-19のパンデミックを経て改めて注目されています。作家のカズオ・イシグロは、地域を超える「横の旅行」に対して、同じ通りに住んでいる人のことを深く知ることを「縦の旅行」と表現しています。俗に言うリベラルアーツ・インテリ系の人々は、実はとても狭い世界で暮らしており、東京・パリ・ロサンゼルスなどを飛び回ったとしても、実は自分たちが思っている以上に同じような人としか出会っていません。近所に住んでいる人でさえ、自分とはとまったく異なる世界に住んでいる可能性があり、わたしたちはそういう人たちのことこそ知るべきなのだと語っています[11]。

　しかし、だからといって、同じスーパーやコンビニを利用しているくらいに近所に暮らし、公園や図書館など同じ物理的な場所を共有しているだけで、他者との関わり合いが自然発生的に生まれるわけではありません。たとえば河原を想像してみてください。犬の散歩をしている人、談笑をしている友人同士、ご飯を食べているファミリー、野球をしている少年たち。それぞれが河原という同じ物理空間を共有しながらも、空間のおおらかさによって他者の行動を許容でき、そのため自分が何をしてもよい空気があります。しかしながら、おお

らかな空間には個人の自由がある一方で、同じ場所の共有をしているだけにすぎません。偶然目の前にボールが転がってきて拾うことはあるかもしれませんが、他者との新しい関係性が生まれたり、わたしとあなたの違いを知り合うこともない。河原には自由があるが、契機はない。異なる他者の生活や考え方に触れ、自分をとりまく境界に気づくことができ、別の領域へと己を拡張していくことはできない。

　マンズィーニは、人々をつなぎ、自己組織化し、自由に展開をしていくためには、オンライン／オフラインハイブリットのプラットフォームがインフラとして必要であると指摘しています。オンライン／オフラインと明示しているのは、必ずしも物理的な空間を伴うプラットフォームに限らないためです。

ソーシャルイノベーションにつながるプラットフォームの構築

　一般的に、「プラットフォーム」という単語を聞くと、ビジネスの分野での活用を思い浮かべる人も多いでしょう。たとえば、iPhoneやiPadといったデバイスを通じたメディア消費が広域に拡大されたのは、iTunes、iTunes Music Sotre、Apple StoreなどのプラットフォームからなるAppleのエコシステムの構築があってこそです。App Store上のアプリケーション、iTunes store上の音楽など、プラットフォームの上にほとんどあらゆる人がコンテンツを載せることができます。Appleはプラットフォーム戦略とその実行によって、価値のコントロールをしています。

　しかし一方で、ビジネスにおけるプラットフォームは基本的には閉じており、プラットフォーマーが支配的な力を持ちます。そこでは、Winner-takes-all（一人勝ち）の原則が存在し、囲い込みとして批判の対象にもなっています。一見、プラットフォーム上の活動者は

自由に踊っているように見えますが、そのほとんどが幻想であり、プラットフォーマーの支配構造下に置かれています。実際、プラットフォームの出現により活動者の踊り方自体にも変化があります。たとえばiTunesやSpotifyといったストリーミングサービスの普及によって、楽曲1曲の平均時間が短くなったり、ジャンル横断型の音楽性が有利になる傾向が生まれました。また、このような傾向は、プラットフォーム自体の所有権を事業者が握っていることにも起因しており、その非対称性は見過ごせません。

　では、人々をつなぎ、異なる他者と出逢うきっかけとなるソーシャルイノベーションのためのプラットフォームとはどのようなものがありえるのでしょうか。たとえば、2-4でも少し触れた、オーストラリアの郵便局が立ち上げた「Neighbourhood Welcome Program」は、郵便局を地域プラットフォームとして再構築するプロジェクトです（事例10）。

　このサービスの開発過程では、郵便局とデザインコンサル会社が、住民、コミュニティ、地元の専門家にインタビューを行いながら、社会的排除につながる主要な問題を洗い出し、社会から阻害されたり弱い立場にある人々を支援する目的で生まれました。

　郵便局は各地域に点在しており、物流は生活にとって不可欠なもの。さらに、オーストラリア全土にある郵便局同士の情報はネットワーク化されています。すでに地域に存在しているリソースを活用するかたちで、新たに社会的なつながりを再構築するためのプラットフォームとして価値を付加するプロジェクトとなっています。

事例10 ｜ Neighbourhood Welcome Program ｜ Australlia Post

「その地域に新しく転居してきた人にとって必要不可欠なサービスであること」をコンセプトに生まれたサービス。移民や社会的弱者を含む新しい住民は、まず自宅の郵便受けでチラシを受け取り、地域についての情報や特典が入ったウェルカムボックスを近所の郵便局で受け取るように案内される。また、郵便局・地元企業・地域団体が協力して運営する「ウェルカムスペース」で「コミュニティコネクター」に任命された住民のスタッフから地域で暮らしていくためのオリエンテーションを受けることができる（CHAPTER 4でも詳しく紹介します）。

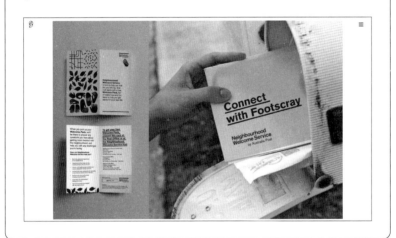

　また、物理的に同じ場所を共有する人との出逢い、異なる他者との交わりを生み出すための物理的なプラットフォームとして、本章冒頭で紹介したEvery One Every Dayにおける「SHOP」と呼ばれる場所についても触れたいと思います。

　Every One Every Dayの一連のプロジェクトを知る最初のタッチポイントとして、通りに実在している「SHOP」と呼ばれる場所が大きな役割を果たしています。「この建物なんだろう？　カフェかな？」

とふらっと入店した人が、スタッフや他の参加者に温かく歓迎され、一杯のお茶をいただく。一緒にお茶を飲みながら、Every One Every Dayとは何か、何ができるのかを学びます。これがすべての始まりです。

ここを起点として、Every One Every Dayではどのように他者と交わっていくのかの段階がなめらかに接続されています。オンボーディングのステップは強制されるものではありませんが、先へとつながる線路が自然に敷かれていることで、人々は自分に合った関わり方を選択しながらプロジェクトに入っていくことができます。

まずは自宅の近くで、自分の似たような人たちと何かを一緒に行う。その後、自分と異なるバックグランドの人たち、たとえば移民、異なる世代、違う国籍の人たちと一緒に過ごす。たとえば一緒にパンを捏ねる。共にパンを捏ねながら、「どこに住んでるの？ あそこのスーパーは月曜日に野菜が安いのよ」という話が生まれるなかで仲良くなり、もっとその人のことを知りたくなるのは自然の成り行きです。

このように、Every One Every Dayのプロジェクトに参加していくことで、自然と異なる他者を受け入れるためのステップを歩んでいくことができます。人々を受け入れるためのスタッフの対応を含め、仕組みそのものも機能として非常に重要ですが、その効力が最大限に生きるための土台として、近所にSHOPが物理的に存在することが欠かせない要素となっているのです（わかりにくいのですが、「SHOP」という施設の名前です）。

物理的な空間だけではなく、人々の参加を促し、やり取りを円滑にするためにデジタルプラットフォームがその土台となることもあります。バルセロナで開発された政治オンラインプラットフォーム「Decidim」は、オープンソースで公開され、日本国内でも実証実験

が行われています。Decidimのような市民参加プラットフォームでは、住民の意見を集めたり、あるトピックスの議論を行うことで政策に結びつけることが期待されています。実際、台湾ではデジタルプラットフォーム「vTaiwan」を通じて特定のトピックに対する議論が行われ、法改正や規制の策定、権限の付与など、市民が政府による意思決定に直接的に寄与しています。

　しかし現在の日本のように、政治的な自分の意見を持ち、人に伝えることが、文化として馴染みのない状況では、政治的な意見を直接的に収集するようなデジタルプラットフォームの利用は限定的になってしまう可能性もあります。台湾の場合、ひまわり学生運動を経て、市民、特に当時学生だった世代が政府と協力することで変化を生み出せることを経験し、協働していく気持ちが人々のあいだで育まれた経緯や、国の情勢が不安定なことも少なからず影響しているのだと思います。

　加えて、オンラインの特性上、自分からアクセスしなければプラットフォームにアクセスすることはむずかしく、前述した物理プラットフォームのように歩いていれば偶然出会うものではありません。

　日本においてはこのような課題やむずかしさがある一方で、オンラインプラットフォームは参加を促進しながら人々を結び付ける補助線として、コミュニティの活動を強力に支援できる可能性が大いにあります。

　アテネ市が市民を支援して生活の質を上げるためのプロジェクトを開発・実施するオンラインプラットフォーム「synAthina」（事例11）では、募集や参加の呼びかけ、企画のオープンコールはサイト上で行われていますが、実際の行動の多くはオフラインで行われています。オンラインプラットフォームとローカルなリアル活動を組み合わせることで、

事例11 ｜ synAthina ｜ アテネ市

アテネの市民参加プラットフォーム。市民グループとその活動がマッピングされている。市民・市民団体・企業・プロジェクトのスポンサー（たとえばBloomberg Philanthropiesなどの国際組織）・大学・市役所など、現在進行中のプロジェクトとそのリーダーを知ることができる。またプラットフォーム上では、サイトを訪問した市民に向けて、イベント告知やボランティアを募集したりすることも。市民のアイデアと支援する自治体・企業のマッチングなども行っている。

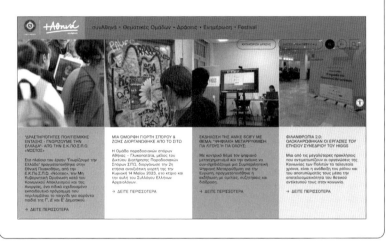

参加者は初年度から伸び続けており、高い継続率にもつながりました。市民団体の持つ専門知識とリソースをオンラインプラットフォームで組み合わせ、社会連帯を形成しています。

　個人やコミュニティをローカルで結びつけるためのオンラインプラットフォームは他にもあります。

　フィンランドのヘルシンキ市では、市予算のうちの一部の使い道を住民が決める「参加型予算」の仕組みを取り入れています。参加型予

215

算の取り組みはオンラインプラットフォーム上でやり取りされ、住民はアイデアを投稿したり、賛同できるアイデアに投票することができます（事例12）。しかし、ネット上での操作を要するため、オンラインサービスを使えない人々の声や、オンラインだけでは十分に捨いきれない住民の意見を反映できるよう、オフラインワークショップも開催されました。その際、アイデアを出すことを支援するためにカードを用いたゲームキットをデザイン会社と協業して用意し、市民ファシリテーターを起用して場をつくる取り組みも行っています。この事例

事例12 │ 参加型予算の取り組み │ ヘルシンキ市

フィンランドのヘルシンキ市では、参加型予算組という仕組みを取り入れている。市の予算のうち数％を、住民が何に使うかを考案し、民主的な意思決定を行うもの。オープンソースのデジタルプラットフォーム「Decidim」を利用しており、2021年には180万ユーロ（約13.2億円）の予算を割り当てられてられ、同年10月の投票では、396件の提案に対して47,064人が投票、75件の提案が実施決定された。投票を得て実施が決定された内容としては「たばこの吸い殻を入れるためのゴミ箱の設置」「海ごみの除去」「地域の緑化」などがとりあげられている。

では、物理・デジタル双方の場が作用し合いながら、行政が住民に活動を考えられる枠組みをつくり、ファシリテーターとツールがのりしろとして人々の発想を下支えしています。

　機会がオープンであるだけでは十分ではありません。その存在に気がつかない人や、知っていても日々の生活に追われていて調べるための時間を割くことができない人、自分には関係ないと感じて遠ざける人などが多く存在することが問題となります。本当に困っている人たちは、自力で機会にアクセスすることが不可能な状況にいることも往々にしてあります。また、デジタルプラットフォームはエコーチェンバーやフィルターバブルの影響を受けやすく、同じような人々だけが集まる状況が生じてしまう可能性もあります。しかし、synAthinaやヘルシンキ市の参加型予算制度のように、リアルな活動と組み合わせて多様なタッチポイントやパスのようなのりしろを十分に用意することで、より強固な基盤を築くことが可能になるでしょう。

うつわしての行政府

　近年、「プラットフォームとしての行政（Government as Platform）」という概念が普及し始めています。言葉自体はティム・オライリーが2009年頃から「Goverment 2.0」として提唱してきたものです。
　ソフトウェア開発の世界に一石を投じた「伽藍とバザール」という対比的な考え方では、伽藍や大聖堂は設計者があらかじめすべてを決めて組み上げられ、バザーや市場は人々が必要なものをその場でやりとりするなかで形成されていく、といった思想の差異が指摘されています。ドナルド・ケトルが「自動販売機の政府」と示したように[12]、行政においてもあらかじめ利用できるサービスメニューは決定されて

いて、少数のベンダーのみが商品を並べる力を持っているという閉じられた世界があります。これに対して、「政府はどのようにして内外の人々がイノベーションを起こせるようなオープンプラットフォームになりうるのか。すべての結果が事前に特定されるのではなく、政府と市民の間の相互作用を通じて進化し、サービスプロバイダがそのコミュニティを可能にするようなシステムをどのように設計できるのか」とオライリーは提起しました[13]。この言説を用いて、データやIT文脈での市民参加が多く語られてきましたが、ソーシャルイノベーションの文脈においても、「可能にするインフラストラクチャ」を形成するための1つの要素として行政府を捉え直すことができます。

　地方自治体や国などの公共機関の領域において、実験する場として「イノベーションラボ」や「パブリックイノベーションラボ」(以下、「ラボ」と呼びます)と呼ばれる機関がこの10年ほどで急速に世界中で増加しています。目的や対象はラボによって異なりますが、一般的には通常の行政府の業務内では行いづらいセクター間の共創、住民の積極的関与、未来想像、デザイン／テクノロジー／データの扱いなどを実験的に行い、社会への実装やより良い市民サービスへの反映などを目指している場合が多いように見受けられます。

　ラボの開発・運用自体はまだ過渡期で、世界中でその方法が模索されています。とらえどころのなさは「普遍的なやり方はない」ことの特徴でもあり、試作に対するインパクトの効果測定から手法のフレームワーク化、政策への接続など、さまざまな面でトライアンドエラーを繰り返しています。

　市民に対して責任を負いながら「信頼性」を重視し、徹底検討の末に実装を行う行政機関の計画主義的な従来のやり方の場合、成否は実装後までわからないため、小さな失敗を防ぐという意味では有効かもしれませんが、取り返しのつかない大きな失敗の軌道修正は困

難です。しかし、反復を繰り返しながら行く先を探っていくプロトタイピングのプロセスであれば、小さな失敗の反復によって学習していくことで大失敗を防げるかもしれないし、住民からのフィードバックを反映させながらより良い状態に向かっていくための可能性を模索することができます。

　ラボにおいてのプロトタイピングは、不安定な時代に生きるわたしたちの「より良さ」を模索したり、行政府の方から手を伸ばしていくことと、住民の方から手を伸ばしていくことの両方を支援し、手を結ぶ手助けとなるでしょう。

　Policy Labは初期に起こされたラボのひとつで、イギリス政府に設置されているラボです。2014年に設立されて以降、7,000人以上の公務員と協力し、180以上の政策立案やイノベーションのプロジェクトを行っています。中央政府、地方政府の各省庁、政府以外の組織など、幅広くの外部組織と連携しながら、人間中心のアプローチを通じて政策立案やイノベーションのためのプロジェクトを行っています。

　Policy Labがデジタル・文化・メディア・スポーツ省に所在するOffice for Civil Societyを支援したプロジェクトをひとつ紹介したいと思います。このプロジェクト「involved」では、サービス開発のプロセスで課題特定とプロトタイプ作成を若者と共に行いました（事例13）。そして、プロトタイプを政策立案者に提案し、資金提供を受けたあともプロジェクト参加者が関与し続け、運用を行っています。Involvedを通じて政府から若者に対してリーチが広がったことも、プロジェクト運用にコミットする若者自身が政策づくりのプロセスに深く関わり学ぶ機会を得ていることも、プロジェクトの目的に沿って達成されています。プロジェクト提供者であるラボが、若者のコミュ

事例13 │ Involved │ Policy Lab

Involvedは、British Youth Councilが管理するデジタルエンゲージメントツールで、Policy Labが支援したプロジェクト。若者にとって、政府は自分たちの声を反映してくれないと感じることは少なくない。そこで、若者がより政治に参加することを目的として、インスタグラムを通じたコンテンツ配信を行い、政策立案者と若者をつなげている。インスタグラム内の投票機能やストーリーでの質問などを利用し、若者が興味を持つようなコンテンツを作成することで、政策参加のためのリーチを広げている（CHAPTER 4でも詳しく紹介します）。

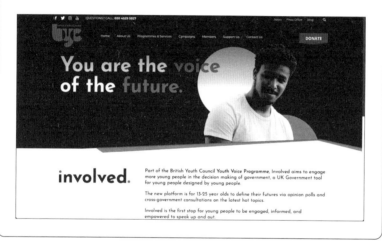

ニティが政治や社会に参加することををを可能にするために、当事者である若者と協業しながら、社会システムの変革を目指していく。プロジェクトの起点はラボですが、行政が市民と協業の場をひらくところから、Policy Labがうつわとしての役割を担っている側面が垣間見えます。

　フランスのLa 27e Régionは、Policy Labのように行政が市民に対して手を差し伸べるようなプロジェクトが各地で生まれるような状態にするため、自治体にイノベーションラボ機能をもたせることを目的としています。「La Tramsfo」は、職員への研修や地域のアクターとつなぐ役割をしながら、公共イノベーションのエコシステム全体を生み出す一連の流れをパッケージ化したユニークな取り組みです(**事例14**)。

事例14 ｜ La Transfo　　　　　　　　｜ La 27e Région

La Transfoは2011年に開始された実験的なプロジェクト。自治体が独自の「イノベーション」または「ラボ」機能を構築することを支援するプログラムとなっている。パートナーシップを結んだ各自治体にLa 27e Regionが専門家を派遣し、自治体職員・社会学者・都市プランナーなどの多様な専門家で構築されるチームで、若者政策・雇用・高校教育といったさまざまな分野で公共政策を再考するプロジェクトに約18ヶ月取り組む。各自治体にイノベーションラボ機能をインストールしていくこの過程での失敗は、集合知としてLa 27e Regionに蓄積され、全体のプロセスに反映されていく。

　La Transfoで特徴的なのは、各自治体に散らばり活動しているメンバーを一同に集めディスカッション・内省・交流などをする場が開催されている点です。これはCHAPTER 2で触れたSLOCモデルに近い取り組みで、基本的にはローカルでの実践を足元の活動としながら、ローカルをつなぎネットワーク化することを通じて、知識やアイデア、実践知を共有し、最大化していくような仕組みになっています。La 27e Régionは横断組織としてナレッジの蓄積を行い、ラボをレプリケーション（複製）しながら、地方自治体、ローカルへとインストールしていく、うつわとしてのラボを立ち上げる部隊として要になっています。

　ここまで良い面を述べてきましたが、ラボに求められる不確実性を前提とした進め方は、公的機関・行政に根付く計画主義やその文化（目的・効率・予測可能性）と折り合いがつきにくい面もあります。たとえば1つ具体例を挙げるならば、日本の地方自治体では予算計画が大きな課題となるでしょう。次年度の予算の使い道は前年度の早い時期から議論され、議会に予算が承認されることで使えるようになります。実行から期間も関係性も離れていることが多いために見過ごされてしまうこともありますが、予算を決めることは、何をどれくらいどの範囲で誰を対象に行うかを決めることとほとんど等しいわけです。しかし、ラボの試作的なプロセスにおいては、予算計画時に関わるステークホルダーや最終アウトプットをあらかじめ規定するのは非常に困難です。

　加えて、ダン・ヒルが言うように、「プロジェクト全体をプロトタイプと表現することは、それがある意味で"本物ではない"ことを示唆する危険性があり、予算を廃止されうることもある」という懸念もあります[14]。そう位置づけられてしまうことで、政治的な脆弱性が目立

ち、予算縮小の影響を直接的に受けやすい側面があるからです。実際イノベーションラボの草分け的存在であるマインドラボやヘルシンキデザインラボの閉鎖も、これらの政治的な影響がなかったとは言えません[15]。

　そのため、ラボの実験性と、行政の仕組みや文化との折り合いをつけていくことの両軸のバランスが求められます。プロトタイピングの文化が行政内にも浸透していき、結果的に政治のあり方や人々の生活が変化していくということ、このためには相反する互いの文化をすり合わせ折衝していく必要はありますが、パブリックイノベーションラボには大きな可能性があると筆者らは感じています。

3—5

可能にするための
エコシステム構築
に向けて

　インフラと人々を引き合わせるのりしろとなる共通言語としてのカタチづくり、実験的な文化を耕すためのプロトタイピング、インフラを編み上げ他者と出逢ううつわを編むこと、この3つを専門家のデザイナーとして「もとのごとを着火させるため」の具体的な役割としてお話してきました。

　改めて、CHAPTER 2で示した盆踊りの例でたとえてみます。専門家のデザイナーの役割は、太鼓ややぐらを用意することかもれないし、人々がノるための音楽を選曲したり、はじめに踊り始めることかもしれません。太鼓ややぐらは他の人が場をつくる側に回ることのできる装置として機能しますし、音楽のBPMによって人々の踊りの速さや振りも変わるかもしれません。「ひとりめ」のテンションがその場の空気感を生み出し、会の終わりまでの盛り上がりにも影響するでしょう。本章のなかでとりあげてきた事例においても、専門家のデザイナーは状況に応じてプロセスを組み合わせたり適切なアウトプットを選択することで、人々を可能とする「イネーブラー」として振る舞っていました。

　他者との出逢いや対話から新たな関係性が生まれ、各々が「わたし」の衝動を自覚する。内発性を外に投影する行動や活動としてライフプロジェクトが生まれ、社会的な組織や専門家のデザイナーとつながることで広がっていく。インフラを生成し編み上げた「うつわ」がうまく機能すると、ライフプロジェクトをはじめとした他者との協働的な活動として育てていくことが可能となり、そのうちのいくつかのローカルには新しい社会的な慣習やシステムが反映され、ソーシャルイノベーションにつながるかもしれません。

　また、うつわやプロジェクト同士がつながり、プロジェクトを生み出す人・支援する人・プロジェクトに参加する人など、人々の関わり方や立場、複数プロジェクトやうつわが流動的に循環し、エコシス

テムがかたちづくられます。このようなエコシステムにおいて、クリエイティブデモクラシーがもたらされてゆく。

　複雑な社会状況下では、独立した個々のインフラだけで状況を変化させることは困難であり、依存的な関係を結び合っていくことが求められていることをおわかりいただけたかと思います。

　ソーシャルイノベーションないし、クリエイティブデモクラシーをもたらすエコシステムは、静的ではなく動的に変化し続け、まるで生物の細胞のように、複製や成長、ときには消滅しながら変化しています。起こる場所も、集まる人々も、諸条件も、すべて同一なものは存在しない。だから、どんなに追い求めたとしても1つの絶対解にはたどり着くことはありません。また、これまで見てきたように、わかりやすい「課題解決」ばかりではなく、出発点も終了点も不明瞭な活動が多くあります。

　そのため、表出してきた問題を排除するためだけの解決策を探すのではなく、問題を有力な資源として取り扱うことが重要です。早急に答えを出さずにわからなさを受け入れること。すべてをコントロールすることは不可能であり、時にはより大きなものに委ねること。これらは不確実なものや未解決のものを受容する能力「ネガティブ・ケイパビリティ」とも密接に関係しています。

　そして、実験を繰り返し、学習し、変容し続けていくこと。たとえ実践の結果、始まる前よりもマイナスな方向にいってしまったとしても、何もしていない状態ではなく、それは可能性を含んでいます。哲学者グレゴリー・ベイトソンが指摘した通り、0と1は異なり、1と-1は同じ距離の経験なのです。失敗も成功も含め経験を糧にして積み上げていき、わたしたちは前に進んでいくことができるのだということです。

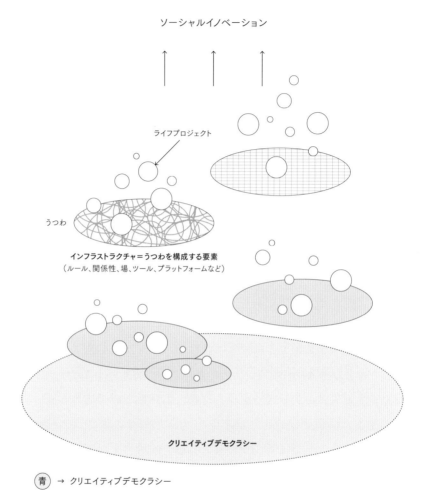

ソーシャルイノベーション

ライフプロジェクト

うつわ

インフラストラクチャ＝うつわを構成する要素
（ルール、関係性、場、ツール、プラットフォームなど）

クリエイティブデモクラシー

青 → クリエイティブデモクラシー

赤 → うつわ

黄 → ライフプロジェクト

クリエイティブデモクラシーをもたらすエコシステムの全体像

　筆者たち「公共とデザイン」でも、実験と実践を繰り返しながら手探りで模索している最中です。本章の最後に、筆者たちのプロジェクトを紹介します。

ちがいをちからに変えるラボ、渋谷ラボ

　プラットフォームとしての行政府を目指すため、渋谷区と共にイノベーションラボの設立準備を行っています。一人ひとりがサービス受給者としての住民から、つくり手・パートナーとしての住民へ。そのような関係性の変化を促すためのエコシステムを耕すためのラボはどのように機能するとよいのかを実験しています。

　ラボでは、渋谷区が基本構想として掲げている「ちがいを ちからに 変える街。渋谷区」の実現を阻む現状の当たり前や価値観を変化させるにはどうしたらよいのか、という問いに取り組んでいます。

　近年は日本でもダイバーシティやインクルーシブという言葉が広まってきましたが、多様性や「ちがい」として一般的に捉えられている領域は限定的です。性別・ジェンダー・人種・年齢・職業など、わかりやすいデモグラフィックな属性だけが「ちがい」ではありません。それぞれの人が持っている背景、これまでの生活の歴史、今現在置かれている社会的な状況など、「ちがい」の変数は無限にあります。また、一言で専門性と言っても、研究者・デザイナー・エンジニアといったわかりやすい職務的な役割だけではなく、特定社会課題の当事者はその問題自体の専門家、住民であれば地域に住んでいる人としての専門家です。さらに、わたしたちは本来、複数のラベルを抱えて生きているので、「ちがい」として注目されるアイデンティティはひとつの側面でしかありません。

　たとえば、渋谷で暮らすおじいちゃん・海外から渋谷に遊びに

来た若い女性・渋谷の企業で働く機械学習エンジニアの男性、普通に生活していたら出会わないような三者が、目的を共にし、楽しみながらプロジェクトに参加する。ラボを起点とした活動と、渋谷の街で暮らす多様な人々が相互に作用し合い、イノベーションやその種がぽこぽこと生まれてくるようなエコシステムになっている。

—— そんな風景を見たいと、筆者らを含むラボ検討チームでは考えています。そして、渋谷という街の特性上、ここで産まれたアイデアや価値観が日本・世界の街へと伝搬し、社会的な価値観の変容やより広域なソーシャルイノベーションにつながっていくかもしれません。

渋谷ラボにおいては、どんなプロジェクトが立ち起こると望ましいのだろうか、そのためにどんなインフラが必要なのだろうか。現在は、ラボコンセプトを固めていったり、特定の課題に対して実践者・住民・外部組織との共創を試みたりしています。執筆時の現在、ラボは4つの課の横断プロジェクトとして動いており、3つのチームに分かれて活動しています。

実証チーム：実証チームは、年に1度、具体的なテーマを実際に試すことを目的としています。「どんなプロジェクトがどのような条件で生み出されるか？」については、実際に小さくプロトタイプを重ねるなかでしか見出せないため、反復と学習を重視しています。1年目は「フードロスチャレンジ」と称して、食糧危機のない未来を考えるパイロットプロジェクトに、2年目は障がい者雇用をテーマに取り組んでいます。

ラボ構想チーム：ラボ構想チームは、中核となるプラットフォームの設計に重きを置いています。あるべきガバナンスや意思決定の軸、

行政のラボが取り扱うテーマや生まれるプロジェクト、関係性の可能性を模索しながら、ラボの本格始動へ向けた中長期の取り組みを行っています。

　行政変容チーム：行政変容チームは、行政職員のスキルやマインドセットを開発することを目的としています。ラボで生まれたイノベーションが社会に実装されるには、行政の仕組みや職員自体の変容が不可欠であることから、変化を受け入れるための仕組みを試しています。たとえば、行政文化に新たなコードをインストールする仕組みとして実証スキームに関わってもらったり、若手職員を集めて語る「もやもや会」などを企画しています。

渋谷ラボ：ディスカッションの様子

　一見まったくバラバラな、3つの異なる速度の活動サイクルを歯車のようにかみ合わせ、ラボプロジェクトとして統合させようとしています。これは、プラットフォームとしての行政府で指摘した「ラボ全体がプロトタイプです」と言い切ることへの懸念と、じっくりと検討していく必要がある領域、やってみないとわからない点を洗い出し、いくつかの学習サイクルを回していく必要性からの試みです。

　たとえば、「テーマ探索を行うためには、どのようなステークホルダーと関わればよいのか？」「担当部署とどのように関わるとうまくプロジェクトとして成り立つのか？」など、仮説を立て、実証のサイクルを回します。実証のなかで他部署の行政職員にも関わってもらうことで、通常の業務とは異なる文化に触れるプロセス自体が行政文化の変容につながるかもしれない。同時に、実証で得られた学習成果やナレッジをラボ活動に蓄積していきながら、ラボの全体構想を練り上げていく。このように、いくつもの活動が連関しています。

　イギリスの経済学者ウマイール・ハクが、「私たちの組織は私たちが実現したい世界のモデルにならなければならない」と言及するように[16]、ラボのなかでのエコシステムのあり方は、ラボから生み出される社会のエコシステムの写し鏡でなくてはいけません。つまり、実証チームで実験している、プロジェクトの生み出し方・異なる他者とのコラボレーションなどは、ラボチーム自身のあり方としても反映されていなければならないのです。ラボチーム自体も、4課ごちゃまぜでチーム編成を実験してみたり、住民や外の組織と共創を試みたり、チーム外の行政職員にも何かしらのかたちで関われるようなチャレンジをしていますが、ラボプロジェククト自体が小さなエコシステムとなるように日々試行錯誤しています。もちろん、思い描くようにうまくいくことばかりではありませんが、プロジェクトチームみなさんの

住民主体のソーシャルイノベーションの創出

多様な住民の
混ざり合いの
場づくり

内省と
未来想像の
促進

生み出したいエコシステム

生活者
リサーチ

アイデア
想像までの
プロセス
づくり

多様な
ステーク
ホルダーとの
共創

指針・
ポリシーの
策定

ラボの体制

実験文化の
醸成

行政としての
ビジョン構想

部署横断の
取り組み

ソーシャルイノベーションの土壌をつくる行政府

ラボ内のエコシステムのあり方は、ラボから生み出されるエコシステムの写し鏡である

232

お力を借りながら、ひとつずつ積み上げようと日々精進しています。

　少しずつ温めていきながら流動性を上げていく。活動一つひとつだけで劇的に状況が変わったり、わかりやすい成果が出るような派手な取り組みではありません。しかし、じっくりコトコトと煮込みながら社会システムを変化させていくことができるかもしれない取り組みとして、非常に意義があるプロジェクトだと感じています。

プロジェクト：「産む」の当たり前を問い直す、産まみ (む) めも

　渋谷ラボが、行政側が住民に対して手を伸ばし共創を行うエコシステムを構築していくような方向のプロジェクトであるとすると、『産まみ (む) めも』は、個人のもやもやを起点に、個人的な問題を社会の問題に、そして社会システムの変容につなげていくボトムアップ方向から生まれるプロジェクトです。

　「産む」の当事者、と聞いたときに、どんな人を思い浮かべるでしょうか。結婚したらすぐ産むべきだという周りの重圧に苦しむ人。産みたいと願っても不妊や同性同士のパートナーシップが理由で産めない人。悩みつつも産まないことを選択する人。産もうかどうか迷っている人。まだ「産む」の問題にに直接的に向かい合っていない若い世代であれば、なんとなく「27歳までに結婚したくて、30歳までには第一子、女の子と男の子一人ずつほしい」とぼんやりと考えている人も少なくないでしょう。

　プロジェクト発足当時、筆者らはすでに30歳を超えており、周りの友人たちは子どもを育て始めていますが、自分たちはまだ法人を立ち上げたばかり。不安定な状況で今すぐには子どもを持つのは到底むずかしいのでは……という産むの問題に直面していたように、もともとは、筆者ら3人の自分たちのもやもやを出発点としてテーマの

深堀りを行いました。

　「一般的な家族像」には、自分の思った時期にすぐ実子を持てる想定しか含まれていないので、長い不妊治療を経たり、特別養子縁組で養子を迎えるような想定は当然含まれていません。しかし、実際に不妊の検査や治療を受けたことがある夫婦は約5組に1組の割合。かなりの確率で不妊に悩む人がいる事実もあまり知られていません。また、義務教育における性教育では、予期せぬ妊娠を防ぐ知識は教えられますが、子どもを持つための体の状態や健康についての知識を教えられることはありません。

　しかしながら、「産む」を考えることは、誰とどんな人生を歩み、どう生きて、どんなふうに死にゆくのかという、一人ひとりの人生そのものを考えること。「産む」は個人的な側面もありますが、同時に公共的な事柄でもあります。わたしたちはみな誰かから産まれてきた存在であり、「産む」を考えることは未来を担う子どもたちを考えること、そして遠くの子孫に思いを馳せることにつながります。そこで、『産まみ（む）めも』プロジェクトでは、不妊治療の経験者・特別養子縁組で子どもをもうけた方、産まない選択をされた方など、産むに関するさまざまな経験に真剣に向き合ってこられた方々（以下、便宜的に当事者と呼びます）と共に「産む」について考えました。

　当事者、当事者支援団体、NPO、不妊治療専門クリニックの専門医等へのヒアリングを含むリサーチを行い、その結果をもとに、当事者、今後子どもを持つかどうかを検討している方（以下、便宜的にプレ当事者と呼びます）、アーティスト5組と共に3ヶ月にわたる全4回のワークショップを行いました。さまざまな異なる立場の人たちが混じり合いながら共創を行っていく、そんなプロセスを企図しました。

　ワークショップでは、当事者が、プレ当事者やアーティストに対して自らの経験を生の声で語ることや、3-3で紹介した「産

上：即興演劇ワーク中の様子
下：産ま（み）むめも展に設置したリフレクションボード。想いが綴られた付箋は、来場者によって書かれたもの

magination」のワークなどを含め、非言語的および言語的なワークを交えながらもやもやを深めていきました。

　ワークショップのいち参加者として関わっていただいたアーティストには、当事者・プレ当事者と、感じているさまざまな視点の交わし合いを通じて、作品を制作してもらいました。また、筆者らもプロセスを経て、「産むひとも、産まないひとも、産めないひとも。産みたいひとも、産もうか迷っているひとも。それぞれの産むへの向き合い方を受けとめられる社会って、どんな社会だろう?」という問いに対する筆者たちなりのひとつの解として、「こどもをコモンズ化する社会〈KODOMO as COMMONS〉」という提案を行いました。インフラのあり方を変え、組み合わせていくことで、異なる他者と出逢い直しを行い、望むのであればいろいろなグラデーションで子どもに関わることができる社会。そんな社会をわたしたちとしても望んでいます。

　アーティストの作品とプロジェクトのプロセスを展示した6日間の展示会には、500人以上の来場者が訪れました。じっくりと資料を読み込む方、若いカップル、子連れで来られて展示を見ながら話し始める方、感想を交えて筆者らに個人的な経験を語ってくれる方。感想を書くリフレクションボードには、各アイデアに対する賛成や反対も含め、「わたし」主語で個々人の経験や想いがたくさん綴られているのが印象的でした。当事者の声やアーティストの作品が媒体となり、訪れた人が「産まない・産みたい・産む・産めない・産もうか」をフラットに考える機会となったように思います。

　展示での来場者の反応を見て、多くの人が関心を持っているテーマであると同時に、現状にもやもやしている人も少なくないことが改めてわかりました。今後は、筆者らが描いた望ましさに向け、当事者・関連NPO・企業・行政と共にあるべきうつわのかたちを描いていき、当事者・生活者視点の眼差しを、活動や政策、ルールに反

映させていくにはどうしたらよいのかを、引き続き考えていきたいと思っています。

2023年3月に渋谷で開催した「産まみ（む）めも展」の会場（撮影：Takahiro Ohmura）

「わたし」から始まる、
クリエイティブデモクラシー

本書は、筆者ら自身の社会形成に対する違和感から始まっています。投票をしても変わる気がしない。政治ってどこか遠く感じてしまう。社会をつくり、関わっているって、実感できていないなあ……と。こうしたリアルな実感をふまえ、手触り感を失いつつある社会とわたしたち自身をつなぐオルタナティブな民主主義のかたちとは、いかに可能なのか。本書はまず、この大きな問いを投げかけました。さて、これまでの本書の流れを少し振り返ってみましょう。

CHAPTER 1では、現在はびこる民主主義への無力感と「わたし」として生きる手触りのなさ、その問題意識を共有しました。それに対し、筆者らの理想でもあり、異なる民主主義の可能性を示しました。それが、一人ひとりの内発性の発露としてのプロジェクトが、行政・企業・共同体といった社会的な組織や専門家のデザイナーと手を取り合うことで、社会に拡がっていく。そうした運動を支え、育むうつわ自体が増えていくような社会環境としての「クリエイティブデモクラシー」でした。

CHAPTER 2では、デザインとソーシャルイノベーションを軸に、社会変革のあり方がこれまでと変わっていることや、政治や権力における視点を導入しました。そして、個人のライフプロジェクトから始まり、デザインの連合を組み合うことで、社会の規範やシステムの変容が、それぞれのローカルフィールドで起こるソーシャルイノベー

ションにつながっていく。そんな道筋を描きました。

それを受け、CHAPTER 3では、そうしたライフプロジェクトを可能にするための環境づくりとも言える「インフラストラクチャの構築」を論じました。それは、出逢いのための物理的空間や、コミュニケーションのためのオンラインプラットフォームといった、多様な人々との協働的な活動を生み出し育むための複数の要素の関係からなされていきます。そうしたインフラ形成を含む「ものごとの火付け役」がソーシャルイノベーションのためのデザインであり、これからの専門家デザイナーの役割だと述べてきました。

ものごとを着火させ、インフラストラクチャの要素を編み上げながら、出逢い、対話し、関係性が紡がれていくような環境をつくりあげていく。それが本書で提示するオルタナティブな民主主義のかたち、クリエイティブデモクラシーの理念につながる道筋です。筆者ら「公共とデザイン」の団体としての活動も、道半ばどころかこの一歩を踏み出したばかり。

そして、こうした考えや思想に近しい取り組みを行う先達は、世界中に拡がってきています。多くの人々が、すでにクリエイティブデモクラシーに向けた一歩目を踏み出している。それは、ひとつの希望の灯火になるはずです。

次章で紹介する事例は、これまで語ってきたソーシャルイノベーションとクリエイティブデモクラシーにつながりうる多様な事例を、行政、地域共同体、企業などを横断しながら紹介します。完璧なソーシャルイノベーションの事例である、というよりは、本書に通ずる世界観

を感じられるもの、これまでの軌跡を感じられるもの、筆者たち自身も大いに刺激を受けているもの、そんな取り組みを選んでいます。しかし、自身の状況に合わせて、一歩を踏み出すための補助線として、大いに参照できるのではと思います。

活動家や起業家、もちろん専門家のデザイナーではなくても、不安に思うことはありません。企業人でもある「わたし」として、行政担当者でもある「わたし」として、地域で暮らしている親でもある「わたし」として、誰もが自身の人生の主役です。そして、これまで歩んできた各々の道のりは異なるからこそ、あなたにしか出せない色がある。たとえ、すでに世間にあるような活動でも、それが営まれるローカルや、それを営むあなたという人柄によって、自ずから異なる色を帯びていくことでしょう。

そんな「わたし」から始まる、個々人の色が独立しながらも、ゆるやかに重なり合っていく。あなたはこれにもやもやしているのね、わたしとは全然違うね、ではなく、どこかで自分と通じ合っていると感じ、共鳴し、異なることに向かっていても手を取り合える。それは、一人ひとりの「わたし」と「あなた」の境界が滲んでいく感覚です。そのあいだに「わたしたち」という公共が立ち現れる。クリエイティブデモクラシーは、わたしたちから始まっていきます。

「目指す目的地があるのは良いことだ。しかし結局のところ、大切なのはその旅そのものなのだ」という古い言葉があります。あなたの一歩が旅へと続き、クリエイティブデモクラシーへの道標となる。世界中の事例は、あなたが足元から一歩踏み出すための勇気を与え、後押しをしてくれるはずです。

CHAPTER 4

ケーススタディ

ソーシャルイノベーションは、各々が生きる日常の状況、その足元と
してのローカルから始まっていきます。本章では、ライフプロジェク
トやソーシャルイノベーション、またそれらが育まれるインフラ形成
に取り組む、国内外20の萌芽的事例を集めました。地域で、行政内
で、民間企業で、または、それらマルチセクターの協働関係による
事例は、生物多様性、福祉とケア、共同組合、市民科学から移民の
包摂まで多岐にわたります。自身の立場や関心に照らし合わせたイン
スピレーションのソースとしてご活用ください。

CASE STUDY

CHAPTER 4
CATEGORY

CHAPTER 4
CASE STUDY

4—1　日常生活のコミュニティ

自らエネルギーをつくる地域自治のかたちや、ミツバチに優しい
食料システムへの変容、そうした無数の活動が育つ土壌を耕すエ
コシステムなど、多様な地域の共同体により営まれるソーシャル
イノベーションの萌芽としての日常活動を紹介します。日常生活
は、わたしたちが何ができ、できないのかを決定づける「可能性
のフィールド」でもある。少数のイニシアチブから新しい可能性
が生まれ、できる活動が増えていく。足元に拡がる暮らしの空間
＝可能性のフィールドで何ができるのか、そうした想像を巡らせ
てくれるような地域の事例です。

4—2　うつわとしての行政府

都市コモンズをケアする法規定といったシステムレベルから、移
民の若者との協働による公共サービスのデザイン、道路空間の活
用を探索するプロトタイプなどの具体的なイニシアチブまで、パ
ブリックセクターの事例を紹介します。お上としての行政ではな
く、生活者の活動を可能にする「うつわ」としての行政へ、また
多様な当事者とともに協働でガバナンスをしていく新たなかたち
へ。参加や協働、ケアの関係を促す機会を積極的に生み出してい
く、パブリックセクターのこれからの役割を示唆する事例です。

4—3　企業

活動を通じて循環サイクルを実現を目指すベルリン発のスタート
アップ、システムのダークマターを再構築することによって起こ
りうる未来のあり方を探索・実践する分散型組織、地域コミュニ
ティをつなげる社会インフラとして機能を実験する郵便局、地域
と混ざり合い社会的ケアを実践する介護付きシェアハウスなど、
企業や私的組織が主体である事例を紹介します。「公」を担うの
は、行政だけではなく、企業もまた生活者との新しい共同関係を
築きながら、生産者－消費者という一方的な関係を超え、社会に
新たな価値と可能性をもたらすような変化の兆しを示す事例です。

4—4　マルチセクター

住民や企業との活動を育むうつわだけではなく政策的な接続も行
うリビングラボ、郵便局のシステムと連携しサーキュラーな仕組
みを作る民間企業、消費者・ドライバー・飲食店らでプラスチッ
ク問題に取り組むデリバリープラットフォーム、住民とともに
「第二の自治システム」の構築を目指す取り組みなど、多様なス
テークホルダーにより構成される事例を紹介します。複雑化する
社会課題において単一の企業や行政だけでのアプローチは限界を
迎えつつあります。そんななかで、これらの事例は手を取り合え
ていなかったところに注目したり、既存の行政やプラットフォー
ムなどのインフラを活かすなど、立場を越えた協働のヒントを与
えてくれるでしょう。

CASE │ 日常生活のコミュニティ

Every One Every Day

地域の人々がご近所を形成する、
活動創出のための大規模な参加のエコシステム

運営主体 │ Participatory City Foundation

期間 │ 2017〜2023

場所 │ イギリス │ ロンドン │ バーキング・アンド・ダゲナム

主なステークホルダー │ バーキング・アンド・ダゲナム区行政

概要

もしもすべての地域住民が相互扶助の活動に参加したら？Every One Every Dayは、地域で人々が毎日一緒に何をするかが重要だと信じ、ロンドンでも最も貧しい地区、バーキング・アンド・ダゲナムにて、より多くの住民が作りたいプロジェクトやビジネスのアイデアをともに育て、素早く実現する包括的な参加の社会インフラの形成を5年間の助成金をもとに実験しています。その特色は、「住民自ら活動を創出するプロジェクト」が継続的に産み出される新しい参加の構造として、相互に関わり合う2つのシステムを構築している点です。ひとつめのシステムは、地域に点在する5つの活動スペースやメイカーズスペースを兼ねたウェアハウス、必要な機材の提供、プロジェクトの立ち上げノウハウを提供する専門的なスタッフなど、近隣の人々が興味を持つ活動の立ち上げや成長をサポートする機能の集合体＝インフラストラクチャ。ふたつめは、生み出されたコミュニティランチ、作物の栽培に植樹、製品の修理サービス、ランチパーティなど、地域で営むさまざまな参加の文化を育むプロジェクトの集合体。あえて小さな、しかし多くの人が共有できる多様な日常的な活動に焦点を置くことで、興味、時間、場所、コミットメントに合わせた「参加への招待状」が地域にあふれ、育児や介護といった状況や地域活動への情熱に限らず、できるだけ多くて異なる人々が各々の暮らしのリズムに沿って参加可能な包括性が醸成されていきます。

これまでの取り組みから、質的・量的成果も示され、参加住民の行為主体性が得られることも実証されています。多くの人が関心をもち、次の地域活動の参加につながり、さらに関係性が拡がるなかで、自ずから立ち上がるライフプロジェクトをインフラが支援し、新たな活動に再びつながる、というサイクルが生まれています。

背景 Every One Every Dayの構想は、2016年3月にロンドン・バーキング・アンド・ダゲナム区との話し合いから開始されました。7年もの参加型事例の成功モデル研究のうえ、16カ月かけ構想が練られ、調達によりプロジェクトが開始可能になった際に、運営母体Participatory City Foundationが設立されます。

本区は、人口および移民増加による共同体の再結束の課題、低所得や雇用水準の低さなど社会経済的な問題にも面しています。これを受け、行政側もコミュニティの関与とエンパワーメントの優先順位が高まり、多くのイニシアチブを生み出す中で、区としても父権主義を脱却し、住民との協働自治に向けた触媒的な役割への変革を認識し始めたタイミングでした。その新しい構想にEvery One Every Dayがマッチし、区との協働が可能となりました。

プロセス 6年の助成期間の間、毎年大規模な参加型エコシステム構築のための実験を繰り返しながら進んでいます。「想定アプローチで大規模な参加型エコシステムを構築できるか?」「参加型エコシステムは、すべての人に利益をもたらす大規模ネットワークになりうるか?」「個々の住民、近隣地域、自治区全体に価値を創出できるか?」などがリサーチクエスチョンとして設定されています。

初年度は、プロジェクトの立ち上げや、新聞を作成し2万人の住民の家へ投函するなど、地道な広報活動にも力を入れ、初期のいくつかの住民活動を生み出すためのプログラムや、既に地域で動いている活動も含めたフェスの開催などを頻繁に

248

行っていました。加えて、フェスに遊びに来た人が「あそこの町内でやっていたランチ会をうちの町内のご近所さんともやりたい」と自身で活動を立ち上げられるよう、シンプルな活動は複製可能なレシピにするなど、活動を可能にするインフラを築いています。また、ビジネスプログラムなどの展開から、地域事業の創出も担い始めています。

インパクト・成果

助成資金を提供したステークホルダーとの合意により、最終的に以下の3つの視点で評価され、それぞれに指標が設定されています。

A 住民が学び、成長する機会を得て、自分自身と周囲の人々の生活を向上させる。

B 自治区が安全で、歓迎され、未来に対して楽観的だと感じられる場所になる。

C 規模を拡大した参加型プロジェクトの利点が実証され、再現性をもつ。

現在は2年目終了までの成果レポートが公開され、すでに130以上のプロジェクトが創出、合計10,000人以上の参加者がいます。そのネットワークの中で、歓迎されていると感じられ、友人知人ができ、活動的になり……といったような、地域の人々の行為主体性が育まれていることが評価調査により明らかになっています。より包括的な質的・量的な評価レポートはウェブサイト（https://www.weareeveryone.org/）でも公開されています。

秋田・五城目町

温泉施設の復活や、
若い世代で賑わう朝市からあそび場まで。
活動を可能にする地域の生態系

運営主体 | 五城目町の住民各人

期間

場所 | 秋田県 | 五城目町

主なステークホルダー | 住民＋シェアビレッジ株式会社

概要｜五城目町は秋田県にある小さな町。そこでは、中高年だけでなく若い世代も多く足を運ぶ「朝市プラス」、コワーキングオフィスの「BABAME BASE」、無料で利用できる「ただのあそび場」など、新たな活動がぽこぽこと生まれています。

火付け役として、シェアビレッジ株式会社の存在も大きいように思えます。しかし、一人の地域仕掛け人がスターとして振る舞うのではなく、次々と活動を創出する人が続く環境と文化がポイント。町全体をコモンズとして、自分たちでの自治を営んでいます。たとえば、300年続いてきたものの閉鎖してしまっていた地域の温泉を、当時高校生だった方が代表として民間企業を組織し、温泉施設「湯の越の宿」として復活させています。

このエコシステムの鍵は、町の内外で人が行き来する流動性を上げ、「出逢いの機会」が増えることで、刺激が生まれ、新たな企みに育っていくこと。たとえば、小学校の立て直しの際に街の図書室を学校にして、学べる対象を学生から住民へと拡げたり、教育留学の仕組みを織り込んだり、古民家再生をするなかでデジタルプラットフォームを活用し、町外の関係人口を作ったり。「あそび」もまた鍵のひとつ。

地域をよくしていこうという意識の高い目的では参加しえない人々も、一緒に「ただあそぶ」ことで関係財が育まれる。活動の創発は、その関係の上に芽吹いていきます。そのあそびと流動性から、活動を可能にするエコシステムができつつある地域のひとつです。

CASE | 日常生活のコミュニティ

g0v 台灣零時政府

自律分散型の
シビックテックコミュニティ

EN　JA

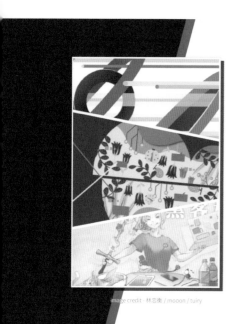

image credit - 林忠儀 / mooon / tuiry

GØV

台湾で設立された「g0v」（ガブ・ゼロ）は、情報の透明性、オープンな結果、オープンな協働を大切な価値観にしている自律分散型のシビックテックコミュニティです。g0vは、コミュニティの草の根の力に支えられ、公共のための活動をしています。詳しくはこちら

プロジェクト一覧　参加する　g0v 宣言

運営主体) g0v

期間)

場所) 台湾

主なステークホルダー) g0v、台湾政府

概要 「g0v」(ガブ・ゼロ)は、情報の透明性、オープンな結果、オープンな協働を大切な価値観にしている自律分散型のシビックテックコミュニティ。技術を持ったプログラマー自身が、公共サービスの開発を行っています。

プロジェクトの1つである「vTaiwan」は、オンラインで国の政策を討論するプラットフォーム。従来の政策決定プロセスは「お上」の意志から始まり、政府系シンクタンクが仮説を立て、政策をつくり、政策を実行するための法改正草案をつくり、公開して国民に知らせる、という流れ。公開された段階で政策の問題点を指摘しても、もう手遅れであったり、そもそも政策がつくられるプロセスがブラックボックスになっていることもあり、CHAPTER 1で述べたように政治に手触り感など持てませんが、vTaiwanは政策に関する議論を登録している市民とともに行うため、ブラックボックスを解消し、市民の参加を促進するという点で大きな役割を果たしています。彼らはこのような市民による政策の共創を「共同ガバナンス(CoGov)」という概念で表現しており、Uberの参入と既存のタクシー業者との調整、リベンジポルノに対する罰則の規定、市街地におけるドローン活用を推進するための適切な規制などが市民間の協議によって提案され、実際に行政に採用されています。

ボトムアップの活動・熟議のインフラが、国政レベルまでに影響力を持つ。ルールメイキングのインフラとしてのひとつのモデルを示しています。

For The Love of Bees

ミツバチを包摂した食料システムを修復する
ガーデニングを通じて、希望を育む

運営主体 | For The Love of Bees

期間 | 2014〜

場所 | ニュージーランド | オークランド

主なステークホルダー | オークランド市

概要｜本プロジェクトは、2014年にアーティストのサラ・スマッツ・ケネディを中心に始まった社会彫刻プロジェクトがきっかけとなっています。サラは、ミツバチが好む花を同時に育てられる巣箱を街中の公園に設置し、花粉媒介者が安全に過ごせる都市の想像をコミュニティとともに行いました。

それを機に、市からの地域活性の委託を受け、ミツバチを包摂した食のシステムを変容することをミッションに掲げ、2018年には非営利信託という団体に発展しています。2022年には、ファウンダーでもあるサラはアドバイザーという役割に移行しています。

For The Love of Beesでは、研究者や自治体と手を取り、地域住民とともにミツバチという「レンズ」を通した活動のポートフォリオを構築。1週間に30家族以上が食べるのに十分な食料を栽培をするOMGという都市農場の運営から、土壌再生と生物多様性を再生する園芸を広めるプログラム作成、公園・学校への導入、市内のコンポストネットワークの形成、ミツバチのための植栽技法の確立、ともに植えることで相互影響する野菜や花の苗のキュレーションパックの販売など、多岐にわたる取り組みが見られます。

地域住民同士のみならず、ミツバチをはじめ、生きもののとの社会関係というつながりの再生を担い、現在のわたしたちが対峙すべきエコロジカル・トランジションへの希望を育んでいます。

255

自分たちの手でエネルギーをつくる

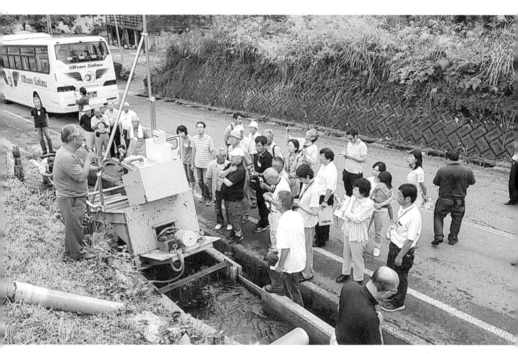

運営主体	NPO法人 地域再生機構
期間	2007〜
場所	岐阜県郡上市白鳥町石徹白
主なステークホルダー	NPO法人 地域再生機構、NPO法人 やすらぎの里いとしろ

概要 人口270人、標高700メートルにある岐阜県郡上市白鳥町石徹白の集落は、エネルギーを自分たちの手で賄う「小水力発電」によるまちとして知られています。その歴史は古く、なんと1924年に集落の人たちがみんなでお金を出し合って、水車による発電機を作っています。そんな歴史に着目し、NPO法人 地域再生機構が、地元のNPO やすらぎの里いとしろに提案したのが「農業用水を活用した小水力発電の提案」でした。

地域再生機構が計画・広報・助成金の申請などを担当。地元住民で構成されるやすらぎの里いとしろが水車の開発・実証実験を行いました。理念とする「地元でできることは、なるべく地元で」を実践しているかたちです。結果、いまやまちの電力自給率は230%を誇り、超過した分は電力会社に売り、得た収益は地域の農業再生などに使われているそうです。

エネルギーというものは、当たり前に大規模な発電所に依存していて、自分たちの手で作っていけるという感覚を持ちづらいものです。そんななかで、住民自身が水車の開発を担っていること、また、この取り組みに倣ってお隣の高山市でも水力発電の動きが発展するなど、ローカルから習慣の変容が起こっていることが、本書でのソーシャルイノベーションの定義を実践する事例と言えそうです。

CASE | 日常生活のコミュニティ

Granby Four Streets

地域を再生・更新し続ける、
コミュニティ主導のまちづくり

運営主体 | 住民（グランビー・フォー・ストリーツ・コミュニティ・ランド・トラスト）、Assemble

期間 | 2011〜

場所 | イギリス | リヴァプール | グランビー

主なステークホルダー | 住民、自治体、グランビーワークショップ等

概要 | 1980年代、階級闘争の影響でグランビー地区は困窮し廃墟化。この状況をなんとかしなければと住民たちが立ち上がりました。

街の清掃・花壇づくり・壁を塗るなどの美化活動、マーケットの立ち上げ等を行った後、2011年には「コミュニティ・ランド・トラスト（CTL）」と呼ばれる、質の高い手頃な価格の住宅を地域に提供するための住宅協同組合を設立。地域のビクトリア様式の長屋を改修し、取り壊さずに残す計画を立てました。

2012年には建築コレクティブAssembleが参加し、翌年に世界有数の美術賞であるターナー賞を受賞、世界中からも注目を集めました。プロジェクトのためにAssembleのメンバー数名がグランビーに引っ越し、一連の活動は現在も継続されています。

通りにある11棟の廃屋を改修し、5棟を売却、6棟を賃貸に出しています。売却された住宅には価格に関する特約が適用され、リバプールの賃金上昇に合わせてのみ価格が上昇するように規定されています。改装された建物は、住宅、マーケット、工房などさまざまな用途に生まれ変わり、人々の日々の生活根付いています。

そのひとつウィンター・ガーデンは、住宅には適さなかった廃屋を改装しており、半分は住民が共有する植物を育てるための庭園や温室に、もう半分は観光客の滞在やアーティスト・イン・レジデンスの場所として利用しています。この収入は、運営費用やイベントプログラムに充てられます。また、どんなアートを置くべきか、どのアーティストを迎え入れるか、朝晩に鍵の開閉をするのかなど、すべての意思決定は組合に所属している住民が行っています。

Co-City:Bologna

法的な規定、地区ごとのラボ拠点、
参加のプロセスとツールによって実験される、
コモンズとしての都市

運営主体	ボローニャ市
期間	2011〜
場所	イタリア｜ボローニャ
主なステークホルダー	LabGov、地域住民、ボローニャ市各地区、ボローニャ大学

概要 国家や市場だけに依らず、「共」の領域としてのコモンズ。単一の場や資源ではなく、都市全体を市民や民間、行政、NPOなど多様な主体にケアされるコモンズとして捉え、コラボラティブに統治する実験がCity as a Commonsプロジェクトです。

2011年からの初期実験を受け、この流れは拡大。2014年には「アーバン・コモンズのケアと再生に関するボローニャ規定」が自治体にて採択されます。この規定は、都市のコモンズのケアと再生を担う市民活動が、市の協力を要する場合に適用され、ボローニャ市の協力形態を法的に規定するものです。

また、2017年からご近所単位を重要視して、「ディストリクト（地区内）ラボ」がボローニャ市の6地区で運営され、市民と近隣住民の協働拠点になっています。各地区のラボでは、地域コミュニティを熟知した「地区マネージャー」が中心となって、その地区で起きていることに耳を傾けたり相談に乗ったりと、住民と協働のデザインを営んでいる様子には、マンズィーニが述べる「近接」の原理がみてとれます。これら各地区の6つのラボに対して、ツールを提供することで支援する都市のハブ機関として、シビック・イマジネーション・オフィス（以下CIO）が財団によって組織されています。

背景

ボローニャでは歴史的に市民参加の文化が根付いており、協同組合や社会運動も活発でした。しかし近年、活動的な市民が、ベンチにペンキを塗ったり空き地を活用するなど、自身の住む地域に手を加えたいと行政に求めていたものの、許可が下りないことで政治不信も高まっていました。

そのため、ボローニャ市は2004年ごろから市民参加と都市計画の改善に取り組み始め、2011年以降にはより地域住民の協働を重点に置くことを決定。都市をコモンズとして統治するための政策プロセスを実験するために、モンテ・ディ・ボローニャ財団とラヴェンナ財団が支援する「コモンズとしての都市 (City as a Commons)」プロジェクトの文脈として実験を開始しました。その実験の成果が糧となり、「ボローニャ規定」の採択やCIOの設立に至りました。

プロセス

ボローニャの事例は、上述の法的なアーキテクチャと、地区内ラボが組織するプロセスや、CIOが生み出す参加のツールが相まって、インフラの動的な形成が行われています。

一方、よりミクロに見たときのポイントは、地区内ラボのご近所単位での動きです。まず地区での住民との関係性を築いている地区マネージャーを立て、地域ごとのやり方を編み出している点。たとえば社会的弱者が多いとある地域では、SNSよりも公園や学校に足を運ぶことほうが、人々と会うために適しています。こうした泥臭いアプローチから、参加型予算のプロセス、オンラインツールを駆使しながら、ボローニャ全体で毎月10回ほどの公開会議を開催し、2年間で280の市民集会を開催

しています。

CIOは、参加のプロセスをなめらかにすることを目的とし、自治体の予算フローによる滞りを避けるためにも、自治体運営ではなく財団により組織されていることが特徴です。CIOは、6人の地区マネージャーと、それを支援する方法論・エンゲージメント・公共スペース・データ収集の4人のマネージャーからチームが作られています。

インパクト・成果

ボローニャ規定の採択後、市は408の協働協定を実施しています。15,000m^2の市壁面が清掃され、20の学校では生徒が附属緑地の手入れと再生、学校の壁の装飾や改修が行われています。さらにボローニャの商人組合と協力してカヴール広場の庭園を再生した例や、街のグリーン・モビリティを促進する自転車ステーションと協力してサイクリストのための新しいサービスを立ち上げた例もあります。

地区内ラボを拠点にしながら行われた、2017年に開始された参加型予算編成では、2,500人もの参加者がラボに集まり、84のプロジェクトが提案され、14,584人の市民投票によってそのうち6つが選ばれ、自治体予算の一部（100万ドル）の使い道が決定されました。

また、これらのプロセス全体を通じて、ボローニャの地区の将来のための12の優先事項が浮かび上がり、行政が将来の投資や政策のガイドラインとして使用する予定とされています。

CASE | うつわとしての行政府

Bogota Care System

都市全体にケアの再分配を促し、
女性の介護負担や貧困の格差を是正する包括的システム

運営主体 | City of Bogota

期間 | 2020〜

場所 | コロンビア｜ボゴタ

主なステークホルダー

部署横断の委員会、ケアワーカー、サービス提供をする民間／外部団体、各財団

概要 | コロンビアの首都ボゴタは男女間の社会的な不平等が大きく、女性人口の約30%である120万人は1日平均10時間を無報酬の介護労働に費やし、大半が経済的な貧困に加え「時間の貧困」も経験し、教育を受ける機会を奪われている状況でした。

2020年に新しく就任した市長は「ケアに満ちた民主主義と都市」を掲げ、ケアの再分配によって不公正をなくし、女性の時間と自律をつくるために、価値観やインフラの再形成を目的とした取り組みを開始。市長が率いる13の部署をまたいだ委員会が柔軟な実験と協力を可能にしたことで、デイケアや高校教育プログラム、精神支援サービスや起業家育成など、幅広い公共サービスを個別の組織が提供していたところから、ケアシステムの枠組みでまとめ直す包括的なアプローチへと変革をしています。

保育所に入所しなくても乳幼児を数時間預けられるサービスをはじめ、普段ケアする立場にある人が必要な支援を受けられる「ケアブロック」という施設は、徒歩30分以内でアクセスできる場所に建てられています。ケアブロックは2022年6月時点で10ヶ所が稼働。2035年までに45ヶ所が市内全域に配置される予定であり、近接の原理にもとづきます。

交通手段が整っていないエリアには「ケアバス」という移動手段の提供、ヤングケアラー等の自宅を離れられない層には自宅で受けられる公共サービスなど、ケアの都市インフラを構築。特定の立場にある人が、常に「ケアする」または「ケアされる」といった固定の関係から、相互にケアし合う関係への移行を促しています。

CASE ｜ うつわとしての行政府

Migrant Youth Helsinki

移民の若者の社会包摂に向けたサービスを、
当事者とともにデザインする

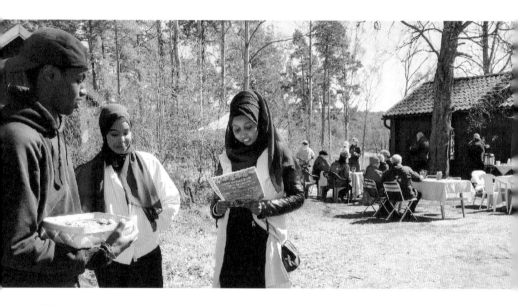

運営主体 ｜ City of Helsinki

期間 ｜ 2016〜2021

場所 ｜ フィンランド ｜ ヘルシンキ

主なステークホルダー

We Foundation（財団）、Palumu（サービスデザイン企業）、移民の若者たち

概要

ヘルシンキの人口のうち14.3％が移民で、2030年には23％まで増加が見込まれています。しかし、若者の移民人口の4分の1は、中等教育修了後に進学や就職ができておらず、フィンランド国籍の若者と比較して6倍高い数値でした。これを背景に、本プロジェクトは財団からの助成金のもと、ヘルシンキ市、デザイン会社、NPO、移民の若者などを中心に5年間のプロジェクトを立ち上げました。

初期リサーチから教育、職場生活、社会的景観（メンタルヘルス、薬物依存、孤独、親との関係などの社会関係）をフォーカスに定め、当事者をはじめ教会の指導者、学校の教師、警察官、移民の若者と関わる地域組織など多様な関係者にインタビューを実施。外国風の名前であるために就職の面接を受けられない、移民女性が少数のステレオタイプな介護職に押し込められると感じている、などの現状が明らかになりました。

こうした情報を足場に、10人の移民の若者を含むデザインチームで数百のアイデアを創出した後、30アイデアをテスト。その結果を経て、5つのプロジェクトをスケールさせることが決定しました。結果、22の学校で導入され、週1,500人以上の生徒が参加するピアツーピアの個人指導プログラム、120人以上のアンバサダーによる5,000人以上の移民の親に向けた精神衛生・教育・キャリア支援サービスが生まれるなど、成果が実っています。

CASE | うつわとしての行政府

Smart Citizen Kit

住民が暮らしの課題を発見する
センサリングキット

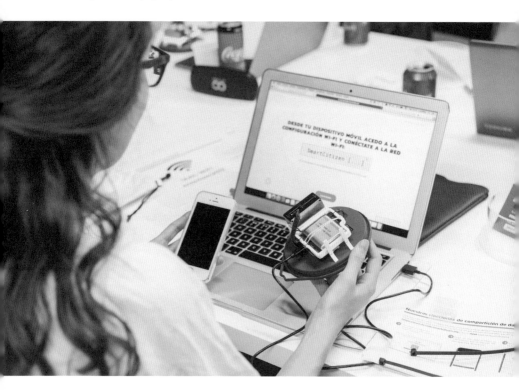

運営主体 | Fab Lab Barcelona

期間 | 2016〜2021

場所 | スペイン | バルセロナ

主なステークホルダー | Fab Lab Barcelona、waag（テクノロジー・クリエイティブ会社）、バルセロナ市

概要 「市民はスマートシティの開発において重要な役割を果たす」と位置づけるバルセロナでは、住民自身がテクノロジーを用いて街の課題を解決できるよう、Fab Lab Barcelonaがリードする「Smart Citizen Project」によりサポートが行われています。たとえば、プロジェクトの1つである「Making Sense」では、市民が騒音が大きい場所を計測でき、地元の政策立案者と協力しながら街の課題を解決できるような仕組みを作っています。

スマートシティの構想では、無意識に行動データがとられ最適化される、というのがよく見られるひとつのシナリオですが、一方で、「データ最適化による住民の課題解決だけがスマートシティなのか?」という問いをこの事例は投げかけているように思います。単純に問題が解決されるだけではなく、テクノロジーを用いて市民自らが生活をよくしていく過程も大事にしている。そんな人と技術の役割のあり方を示唆している本事例は、クリエイティブデモクラシーの理念と重なります。

ちなみにバルセロナのスマートシティ政策は、2000年代は地元の住民からかなりの反発受けており、「市民の関心を無視して私利私欲のためのトップダウンなアプローチをとっている」という見方もあったほどでした。Googleによるカナダ・トロントでのスマートシティ構想の挫折も市民からの反発によるところが大きかったといいます。都市づくりにおいて、住民参加を組み込んでいるというガバナンスの側面でも示唆に富む事例です。

Street Moves

道路空間の使い道を
近隣住民と一緒にプロトタイプする

Photo: Elsa Soläng/ArkDes/LundbergDesign

運営主体

Vinnova（スウェーデン政府イノベーションシステム庁）、

ArkDesシンクタンク（国立建築デザインセンター）

期間 2020〜（初回プロトタイプ）

場所 スウェーデン｜ストックホルム

主なステークホルダー

概要 | EUでは路上で縦列駐車が可能である都市も多く、道路の両脇には車が並んでいる光景も珍しくありません。一般的に、道路空間は主に自動車の利便性を優先して設計されており、他の活動を行う余地はほとんどありません。しかし、もしその空間を有効に活用し、近隣住民がさまざまな活動を行える場所に転換したら、都市全体の環境はどのように変化するでしょうか。

Street Movesは、「1分都市」と呼ばれるコンセプトを体現するプロトタイプとして作られたストリートファニチャーセットで、ストックホルム都市部にある駐車スペースのサイズに合わせてモジュール化されています。必要に応じてパーツを交換したり移動することで、道路空間をベンチや自転車・スクーターの駐輪場、ミーティングスペースといった別の用途に変えることができます。また、単にキットを設置するだけでなく、近隣の小学生たちと参加型デザインワークショップを開催し、ブランコやダンスステージ、ストリートペインティングなどの用途を生み出しました。

プロジェクトを通じて、住民が「駐車スペースを別の用途に変更することで多様な活動を生み出すことができる」と実感を得ました。その結果は数字としても表れており、プロジェクトに関するアンケートでは70％が肯定的だったほか、ストリートで活動する近隣住民の数が約400％も増加しました。

CASE │ うつわとしての行政府

Policy Lab

中央政府による
政策イノベーションを牽引するラボ

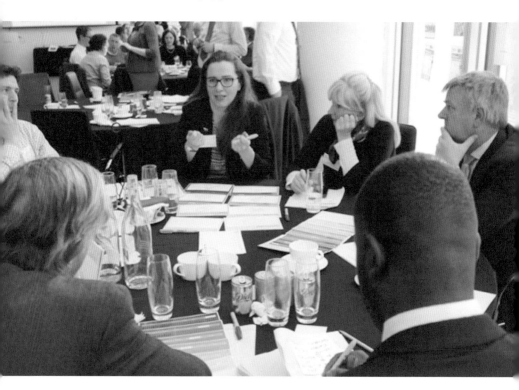

運営主体 │ イギリス政府

期間 │ 2014〜

場所 │ イギリス

主なステークホルダー

概要 イギリス中央政府に所属するPolicy Lab UKは、人間中心アプローチを通じて政策立案を改善することを目指しているイノベーションラボです。2014年以降、7,000人以上の公務員と協力し、180以上の政策立案やイノベーションプロジェクトを手掛けてきました（2023年現在）。中央政府・地方自治体・政府内外の組織などと連携しながら、多様な視点を活用し、複雑で難しい社会の問題に対して政府の政策イノベーションを目指しています。

ラボは、実践プロジェクトを通じた政策課題解決の提供を行う一方で、政府職員に対する人材トレーニング、ブログ執筆やアーカイブ化、実験を通じた啓蒙的な活動も展開。具体的な実践プロジェクトとしては、ホームレス化を防ぐアプローチをテストするための資金獲得につながったビデオエスノグラフィを用いたリサーチプロジェクト、ゲノム科学に対する政府対応を考えた未来シナリオ作成、フードシステムの未来ビジョン探索など、さまざまな機関と連携しながら多岐にわたるプロジェクトを推進しています。これらのプロジェクトは4〜6ヶ月程度の期間で、アウトプットに規定されない政策立案の初期段階でリサーチやインサイト探索と位置づけられることも少なくありません。

また、政策立案に対してデザイン思考・システム思考を反映するための手法開発や、オンライン上の大規模で多様な人々のグループから政策のアイデアを共同作成することに重点をおいたCollective Intelligence Labの設立など、政策デザインのための方法論の実験も行っています。

DYCLE

循環サイクルを実現する、
100%堆肥化できる「土に還るオムツ」

Photo: Chihiro Lia Ottsu

運営主体	有限会社DYCLE-Diaper Cycle
期間	2015〜（非営利団体）、2018〜（法人）
場所	ドイツ｜ベルリン
主なステークホルダー	コンポスト会社

概要 DYCLEは、堆肥化できるおむつの中敷の製造と販売を起点とした循環サイクルを実現するベルリン発の社会系スタートアップ。共同代表の松坂さんの「自分の尿を衛生的に堆肥にし、その土で野菜を育てて食べる」アートプロジェクトが前身となっています。

一般的な使い捨て紙おむつは生産・消費までが一直線の流れを持っており、環境への悪影響も少なくありません。たとえば、自然界で分解不可能な汚染物質の生成、焼却による二酸化炭素やメタンの排出。ゴミを埋め立てる国では土の中で何百年もゴミが残ってしまうことも。

DYCLEでは、おむつの中敷製造から利用・堆肥化までの各工程のなかで生まれる副産物を自然に戻すリジェネラティブなシステムを設計しています。コミュニティ内の家庭で出たおむつは近くのコミュニティセンター等で回収され、人糞堆肥の許可を持つコンポスト会社で安全に堆肥化されます。完成した堆肥は今後、参加家族や施設、必要な人に配られ、地域の緑化・土壌改良・生物多様性に貢献する予定です。また、参加した子供たちがボランティアと共に地域の気候に合った果物の木を植える活動も展開。堆肥を使って育てた果物は数年後に収穫、地域の気候や風土・文化に合った製品を生み出すことで地域ビジネスの育成にも貢献し、各工程での生産物を地域内であますことなく利用できる、といった仕組みになっています。

さらに、DYCLEの循環システムでは、さまざまな人がそれぞれの関心で関わることができます。地球温暖化の緩和策として植樹したい・土作りに興味がある・果物を収穫したい・採れた果物でパイを作りたい、など、いろいろな接点においてコミュニティを形成することができます。

Dark Matter Labs

社会システムにおけるダークマターの
再構築を目指す組織

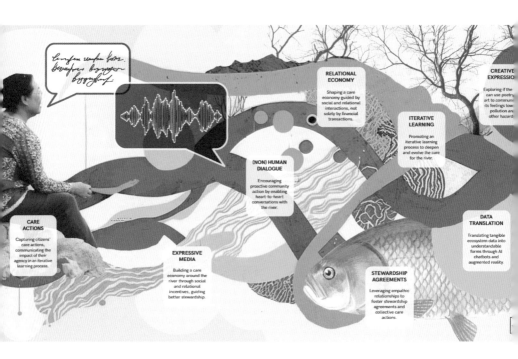

| 運営主体 | Dark Matter Labs |

| 期間 | 2017〜 |

| 場所 | 世界中 |

| 主なステークホルダー |

概要 GDP・所有権・法制度・ガバナンス・会計・保険などの社会の基盤は、わたしたちの生活に組み込まれています。当たり前の正しい基準としてみなされていますが、気候危機・生態系・民主主義など地球規模で考えるべき大きな課題に対する前提が織り込まれておらず、場合によってはわたしたちの行動や思考を制約することもあります。Dark Matter Labsは、システムに埋め込まれているダークマター（存在している力学）を再構築することで、可能な未来のあり方の探求と実践を行っている非営利団体です。ロンドンで5人の実験から始まったDark Matter Labsは、現在オランダ・カナダ・韓国などグローバルに点在し、融資・法整備・経済・アート・データサイエンスまで、さまざまな専門分野を持つ分散型のチームとして活動しています。

ドーン川のプロジェクトでは、川を主体として再認識するとともに、人間中心の世界観を超えた方法で川と関わるための新たな思考の地平を示しました。現在の「所有」は、人間が主体で、動植物・河川・土地が人間の「所有物」という価値観の上に成り立っており、土地の植民地化・資源の独占・価値の私有化などの問題を引き起こしてきました。しかし、もしもすべてのモノや生き物に「自己」としての存在があり、主体として行動していたとしたら？　Dark Matter Labsでは、川との新しい関係を築くため「ケアのためのインターフェイス」をデジタル技術を用いて設計。川にとってのニーズや価値を効果的に伝えるための表現方法の探求を通じて、市民およびすべてのエージェントと川との関係がどのように変化しうるか、そしてそれがモア・ザン・ヒューマンの世界において持続可能な方法で関与する役割や責任のあり方にどう影響するかを探求しました。

CASE | 企業

Neighbourhood Welcome Program

新住民を地域コミュニティへつなげる、
社会インフラとしての郵便局

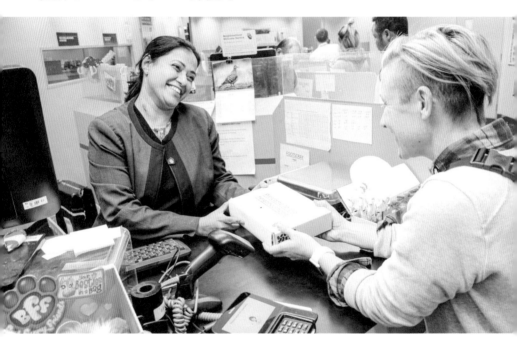

運営主体 | オーストラリア・ポスト

期間 | 2017〜

場所 | オーストラリア

主なステークホルダー | クレイグ・ウォーカー（デザインコンサルタント）

概要 オーストラリア・ポストは国営の郵便事業者で、全国に4,300の店舗と35,000人の従業員を抱えています。自社の全国ネットワークを活用し、社会から疎外され弱い立場にある人々を支援するための新しい機会を試行しました。デザインコンサルティング会社と協業し、個人・地元企業・コミュニティ組織を集め、より包括的つながりを構築するためにAP Co-Labを設立しました。

チームはまず、社会的包摂と排除に関連する課題を深掘りし、全国から実証のフィールドを特定。住民・コミュニティ・地元の専門家・自治体にインタビューを通じて、社会的排除を引き起こす主要な要因について学びました。その後デザインチームはリサーチを総括し、浮かび上がったテーマやニーズをマッピングしました。

その結果、転居した人が新しい地域とつながるための「Neighbour hood Welcome Program」を立ち上げました。新住人は引越し先の郵便局で、地域情報や特典が入ったウェルカムパックを受け取ることができます。郵便局に訪れると、地元企業やコミュニティと連携したウェルカムスペースが設けられており、コミュニティコネクターとして任命された職員から地域のオリエンテーションを受けることができます。

モデルは、郵便局の店舗・住民と一緒にプロトタイプを繰り返しながら開発されました。特にオーストラリアポストは企業であるため、ウェルカムスペースの利用度や新しいつながりなど、社会的価値、郵便局と住民の関わり合いといった商業的価値、その両方を測定できるようにテストを実施し、バランスも重視されました。

CASE │ 企業

はっぴーの家
ろっけん

地域の他人同士が混じり合う、
多世代型介護付きシェアハウス

運営主体	株式会社Happy
期間	2017〜
場所	兵庫県 │ 神戸市

概要 職種・年齢・国籍などが異なる人々が出入りする多世代型介護付きシェアハウス「はっぴーの家ろっけん」。ろっけんでは高齢者・スタッフだけではなく子どもや学生、地域の子育て世代の方なども常に混じり合い、生活に関するエッセンシャルなケアにとどまらない社会的なケアが特徴的です。

筆者が訪れた日には、入居者で写真家である永田收さんの写真展兼トークショーが行われていたり、入居者が集まっている場所でクラフトジンのワークショップが行われていて、地域の老若男女やお子さんなども多く訪れていました。昨今はお題目として「多様性」や「ケア」とは言われますが、介護施設の中や地域と混ざり合って行われていることで、日常の体験の中から自然と育まれていくような感覚を持ちました。

また、ごちゃまぜな空間や混ざり合いから、入居者や関わる人々それぞれが"遠くのシンセキより近くのタニン"といったHAPPYのビジョンを共有しているように見えました。これは実際に、入居タイミングなどのコミュニティ形成でも意識されているとのこと。

行政の福祉政策では、ろっけんの持つコミュニティ全体に浸透したビジョン、それに合ったコミュニティ形成、介護施設内でのごちゃまぜな体験の創出などは、構造的に生み出しづらいのではないかと思います。解決策だけではなく、ありたい世界観を埋め込みそれに共感する人が集まることで、ここでしか得られないケアや関係性が作られる、民間（起業家）ならではの福祉事業モデルと言えそうです。

CASE | マルチセクター

ポニポニ

地域と企業が新しいかたちで関わり合う
パーソンセンタード・リビングラボ

| 運営主体 | 一般社団法人 大牟田未来共創センター（ポニポニ） |

期間 2019〜

場所 福岡県｜大牟田市

主なステークホルダー NTT、株式会社地域創生Coデザイン研究所、大牟田市

概要 「ポニポニ」は、NTTの子会社である株式会社地域創生Coデザイン研究所の医療法人を経営する菅原知之さん、NPO法人を経営する原口悠さん、山内泰さんらが経営を担うリビングラボです。

企業が行うリビングラボというと、商品や技術のテストベット的な役割が連想されますが、大牟田市ではNTT西日本、NTT、ポニポニによる「社会課題解決を行うリビングラボに関する共同実験」が締結されています。10万人規模の街をあげて、社会システムの変革の兆しとなる実験を行っています。たとえば「わくわく人生サロン」は、単純な高齢者の居場所づくりではなく、「一人ひとりに注目し、対話的な関係によってそれぞれの潜在的な力（自由）を引き出していくこと」を目指して行われた対話の場。社会課題解決といっても、目先の課題ではなく、ラボとして目指す人間としてのあり方をさまざまな分野の研究者とともに発酵させ、問いに落とし込む。そのプロセスのなかで企業の新たなサービスを位置づけていく、といったように、企業との協働もあくまで社会システムに対する問いにもとづきます。

また大牟田市と協働して「健康福祉総合計画」を策定しているように、ボトムアップの対話やプロジェクトと政策レイヤーをつなぐことで、単純な対話や活動ではなく、持続的な街としての計画やシステムへの反映にも取り組んでいます。企業・行政・住民、そしてその間の共創を取り持つマルチセクター協働の接続点を担っています。そしてそれが社会システムの変革と接続されていきます。理想像としては語られることはあるかもしれませんが、このバランスをとりながら実践しているラボとして稀有な存在です。

背景

設立の背景には、もともと街が担ってきた政策的な背景があ
りました。大牟田市では2001年から「認知症ケアコミュニティ
推進事業」を進めています。そのなかで重視してきた「パーソ
ンセンタード」という人間観を法人のビジョンとし、企業・自
治体・住民をつなぐ共創をバリューとして立ち上がったのが
ポニポニです。パーソンセンタード・ケアとは、認知症をもつ
人をひとりの「人」として尊重し、その人の立場に立って考え、
ケアを行おうとする認知症ケアのひとつの考え方です。これ
が法人のビジョンとなっているということは、この考え方が
認知症に問わないものであるという信念からでしょう。たとえ
ば、検証型のリビングラボは、ある種、住民をテスターとし
て扱うことがあります。形式的に一緒につくることを謳っても、
その協働は検証項目の問いのみに絞られる、といったように。
あるいは、障害者雇用やセクシャルマイノリティの問題ひとつ
とっても、人ではなくケア対象としての属性としてだけで扱わ
れ、政策形成などのプロセスにおいてその人固有の思いの発
露が生まれることがなかったり。

プロセス

このような信念にもとづき、たとえば「わくわく人生サロン」
では、対象となる65歳以上の高齢者だけではなく、実証を行
う企業らも役割を降りて語り合う場を開き、「安心できる場に
おいて対話を行うと、人は役割から外れ、温まり、他者や社
会への関心に開かれ、自然と動き出していく」という参加者の
変化に現れます。この過程で、「自分に気づく」という位置づ
けでセンシング技術の実証実験を実施していきます。この文
脈づくりが、テストベッドではなく当事者自身が自分事として
プロジェクトに参加し、生活に持ち帰ってもらえる所以だと思

いMS。ビジョンの実現には、トップダウンでの政策形成だけでは限界があります。行政にやってもらうというだけのスタンスでは、既存のシステムに委ねた陳情などの形式にとどまってしまいます。生活者自身が役割に閉じない対話により、自身がかけがえのない人でいられるのです。企業や行政はその過程で関わり、政策をつくっていきます。そのようなひとつの新しい協働のモデルが実践されています。

ポニポニは、同様のパーソンセンタードなあり方の展開を「公立中学校における総合的学習の時間」でも実践しています。地域包括支援センターの受託・運営や、ポニポニの持つ問いを各分野の有識者や実践者との対話を通して深めていく「湯リイカ」など、プロジェクトは多岐にわたります。こうしたポニポニの行う活動を1日のイベントで表現した「にんげんフェスティバル」(2022年)には240名もの人たちが参加しました。NTTコミュニケーション科学基礎研究所の渡邊淳司さんらによる「心臓ピクニック」、東京大学先端科学技術研究センターの登嶋健太さんによるVR旅行のワークショップはそれぞれ100名が参加するなど、拠点とする「うずうずマイン」を中心に参加の広がりを見せています。社会システムの変容というと遠い道のりのように感じますが、こういった当事者との協働、教育・公的機関の運営や支援、政策づくり、知や問いの蓄積など、延長線上に徐々にそれぞれの有機的なつながりが生まれ、構想する社会システムモデルの変化につながっていくという面では、さまざまなレイヤーでの動きが生まれている事象自体が中間的な成果と言えるでしょう。

[CASE | マルチセクター]

ECOMMIT

捨てない社会をかなえる、
サーキュラーな仕組みと文化をつくる循環商社

運営主体	株式会社ECOMMIT
期間	2008〜
場所	鹿児島県｜薩摩川内
主なステークホルダー	自治体、企業、生活者

概要 ECOMMITは、「捨てない社会をかなえる」をスローガンに掲げ、ものが循環するインフラをビジネスで実現する循環商社です。全国7箇所に循環センターを持ち、不要になったモノを回収・選別・再流通させ、その循環インフラの輪や分野を広げています。企業や自治体のみならず、循環社会システムに不可欠な、生活者に向けたライフスタイル形成も含めたサーキュラーエコノミーを推進しています。

企業・自治体・住民とセクターを超えた連携が不可欠ですが、ECOMMITの取り組みは包括的な連携を実施しています。30以上の自治体と連携し、衣類に限らない品目を取り扱い、全国約1,300箇所の拠点からの回収を実現しています。また、日本郵便と連携し、地域インフラである郵便局と配送ネットワークを掛け合わせることにより、郵便局を不要品の回収拠点として変容させる取り組みや、マンション共用部で居住者から不要品回収をする仕組みなどを通じて、地域の生活者が参加しやすいシステムによってオルタナティブな生活様式や循環の文化も同時に構築しています。

CASE | マルチセクター

Local Coop | Sustainable Innovation Lab

住民とともに「第二の自治システム」の構築を目指す、
新たな社会の仕組み

運営主体) 一般社団法人Next Commons Lab、
三ッ輪ホールディングス株式会社、株式会社paramita

期間) 2021〜 　場所) 奈良県 | 奈良市／三重県 | 尾鷲市

主なステークホルダー) （株）TART、日本郵政（株）、日本郵便（株）、
アミタホールディングス（株）、（一社）構想日本

概要

Sustainable Innovation Lab（以下、SIL）は、サステナブルイノベーションを創出し、システムチェンジへとつなげていくためのシンク・アンド・ドゥ・タンクです。企業・個人・自治体など、多様なセクターが主体として参画するコミュニティ運営をベースに、共創を促し、実践を継続的に支援するための取り組みを行っています。

「Local Coop」構想はSILが提唱するコンセプトの1つで、地域共同体の再構築と自治を取り戻すための社会基盤です。自治機構と地域内外の企業の連携、PFS（成果連動型民間委託契約方式）やソーシャルインパクト・ボンドなどの既存のスキームを組み合わせ、住民共助による自治機構と持続可能な地域社会モデルを探索しています。試みとして、奈良市の一部地域で共助型買物サービスの実証実験を実施。この地域では、地域内の商店の撤退や交通網の弱体化により、最寄りのスーパー等への距離が広がり、日常の買物へのアクセシビリティが低下していました。さらに、ネットスーパーの利用も、生鮮食品や冷凍食品などの配達に制限があるうえ、配送料も高額で、日常的な買い物を担えていませんでした。期間限定で行った実証実験では、日本郵便が日々運行している集配車両の余積や既存配達動線を活用

し、複数注文分をまとめてコミュニティ拠点に配達する方法を導入。拠点に人が集うことで、配達の輸送コストを低く抑えつつ、住民が地域内で生鮮食品などを受け取ることができるようになるとともに、多世代の日常的なコミュニケーションの促進や、相互に協力しあう関係性の涵養のための拠点づくりを目指しています。

photo:
Local Coop大和高原

CASE | マルチセクター

Tamsang-Tamsong

プラットフォーム・飲食店・配達員・消費者の
マルチステークホルダー協同組合

運営主体) チュラロンコン大学・アジア研究機構研究者Akkanut Wantanasombat

期間) 2020年9月〜

場所) タイ | プーケット

主なステークホルダー) プラットフォームの配達員、注文する消費者、

登録する飲食店タイ健康推進財団、労働研究協働センター、

チュラロンコン大学社会イノベーション・ハブなど

概要 「Tamsang-Tamsong」は、飲食店・配達員・消費者らマルチステークホルダーにより協働で作られるデリバリープラットフォーム。タイでは年間のプラスチックごみのうち推定13億個が食品配達業界から排出されることが問題になっていたところ、チュラロンコン大学・アジア研究機構研究者Akkanut Wantanasombaの主導で、プーケット環境財団、国際協力銀行(GIZ)らの財政的バックアップを受けてデリバリープラットフォームが立ち上がりました。

問題として扱ったのは使い捨てのプラスチック容器。このプロジェクトでは、初回注文の場合、顧客はライダーを通じてレストランから無料のPinto（ランチボックス）で料理を受け取ります。そして、次の注文の際は消費者が以前のPintoを配達員に返却し、新しく料理を受け取るという仕組みを実現しています。

このプロジェクトは2020年から続いており、今では70を超える参加店舗と44人の配達員が登録。仕組みの構築には、実証エリアで集めた配達員・消費者・店舗と対話を重ね、ビジネスモデルを構築したといいます。まだプーケットの一部エリアでの展開ですが、このモデルが実証され広まっていけば、社会的インパクトは計り知れません。

ごみの課題は、消費者の努力はもちろん、プラットフォーム・飲食店・配達員などそれぞれの協力なくしては解決できない問題です。また、消費者自身も問題解決に貢献できるモデルを無理のないユーザー体験で実現しようとしている点も、持続的なビジネスを行う際のロールモデルになりえる事例だと思います。

インタビュー 1

大牟田未来共創センター（ポニポニ）

本書では、ボトムアップのライフプロジェクトにより形成される、オルタナティブな社会変革につなげるソーシャルイノベーションと民主主義のかたちについて論じてきました。CHAPTER 3では、そのうつわとなるインフラストラクチャについて述べていますが、筆者たちのなかで、「ボトムアップのイニシアチブだけではなく、政策やガバナンスのあり方自体にも変化をもたらすことが重要ではないか？　そんなうつわをつくるためには？」という問いが生まれてきました。CHAPTER 4でとりあげたポニポニは、地域の高齢者との協働のような生活に密着した実践から、健康福祉政策のようなトップレベルへの働きかけまで、アプローチを統合しながら、社会システムの変革を射程に捉えるリビングラボです。筆者たちは本書でも大きな問いとなる活動のうつわとしてのヒントを得るため、福岡県の南端・大牟田市まで足を運び、創業者のひとりである原口悠さんにお話をうかがいしました。

セクターをまたいだチームで、地域経営へチャレンジする

—— ポニポニ立ち上げのきっかけについて教えていただけますか。

原口（以下、原口）　大牟田市が掲げていた"安心して徘徊できる街"という認知症ケアのコンセプトを知ったとき、革命的だと感じたのがきっかけです。ぼくがもともとやってきたドットファイブトーキョー（原口氏が代表理事を務めるNPO法人）での活動も、特定の課題を抱えた人たちを特別視し一方向的に救いの手を差し伸べるのではなく、当事者をはじめ、その周辺の人々を含めた双方向的な関わり合いを大事にしていました。野宿をしている人たちの医療相談会の活動をしていたときにも感じた、「支援していたつもりが、いつのまにか支援されていた」といった感覚。そのような共鳴もあり、大牟田に関わり始めました。

　大牟田は認知症施策が先進的なのもあ

り、ポニポニを立ち上げるときも行政の方は認知症を中心に考えていました。でもぼくは、社会システムの変革（社会モデルの考え方）を実現するには、生活領域の全体を横断しないとうまくいかないだろうと考え、知人にリビングラボを専門とする木村さん（NTT）を紹介してもらい、設立前から共同実験を始めました。ほかに福岡市のまちづくりNPOドネルモの代表の山内さん、福岡市で官民連携の産業支援を行う組織FDC（福岡地域戦略推進協議会）で活動していた原口唯さん、大牟田で医療法人を経営している菅原さんたちに声をかけ、ポニポニを立ち上げました。

—— 立ち上げの段階からセクターをまたいだチーム形成をされていたんですね。

原口 行政に閉じない公共のかたちとして、地域経営をアップデートしたいという動機もありました。それはまさに、「公共とデザイン」のみなさんの考えと重なる「公共＝行政じゃない」といったところ。あとは、市民活動が既存の仕組み（システム）に対して別のもの（オルタナティブ）を純粋に目指してしまうと、インパクトを出すことがとても難しい。一方で、まわりで働く仲間には、公共性への自覚を持ちながら企業に勤めている人もたくさんいたけど、具体的なビジネスに落とし込むことが難しい。市民活動と企業活動がバラバラじゃない方がいいなと。そういった多様なバックグラウンドを持つ主体やメンバーが1つの地域に集まり、チームとして事業を行うことで、セクターや業界を超えた協働が実現する新しい地域経営モデルを作りたかったんです。

根底にある「パーソンセンタード」というスタンスと、人間観

—— ポニポニは「パーソンセンタード」を重要なスタンスに位置づけていると思います。「誰もが潜在能力を持ち、それは人とのつながりによって初めて発露するものである」という人間観は、本書で提示しているクリエイティブデモクラシーの環境とも重なりそうだと感じています。このようなスタンスについて、実際のプロジェクトを交えつつ詳しくお伺いできますか。

原口 ぼくたちのスタンスを体現する実践として、たとえば、高齢者の方々が安心して対話して生きがいを探求する場づくりと、ビジネスにおけるサービス開発を接続する「わくわく人生サロン」や「中学校で総合学習の授業」などがあります。まず、学校の例に挙げるとわかりやすいかもしれない。福祉を学ぶ授業を依頼されたけれど、高齢者や障がい者を題材とするのでは、「誰かを助けなきゃいけない（助けられるべき人がいる）」という義務的なマインドになってしまい、連帯の感覚を得ることが難しい。福祉関係者には、介護の人手が足りないから、子供たちに知ってもらおうという思惑（大人の事情）がある。ただ、共生社会を目指すうえでまず大事なことは、子

供たち自身が「大切にされる」経験だと思うんです。その延長線上に、認知症の人とか障がいの人がいても「別に普通じゃん」って感じられたり、時に誰かの役に立ったりすることも相手を対象化すること抜きに起こってくると思う。そのためには、まず自分が大事にされる体験が必要なんじゃないかと。

―― 義務的に「こうしよう」と言葉で伝えるのではなく、自らの体験がケアにつながっていくわけですね。

原口 たとえば、Netflixの『クィア・アイ』をみんなで見たり。性的マイノリティに当たる人が、ちょっと悩みがある人を元気にしていく番組なんだけど、差別をやめよう、という目的で見ていたら野暮じゃないですか。だから、みんなで見て盛り上がるだけでいい。
　あとは、先生たちも苦しかったりさまざまな経験をしているから、先生たちの仕事を失敗含めて喋ってもらうこともやりました。

―― そもそも教える／教わるという関係が非対称的ですよね。その役割をお互いが降りていくことで、義務的に演じるかたちではない関係性が生まれていきそうです。

原口 先生の役割も解除してあげる。そうすると、若い頃めっちゃ旅行に行ってたとかエピソードがすごい出てきて、生徒とキャーとかいって盛り上がった。そうしたら、授業後の感想として、みんなたくさん手紙くれる。みっちり文章を書いたり、絵を描い

てくれたり。信じられないくらい子供たちも考えてくれて。

　結局、まずポニポニ自体がそういうチームでありたい。介護に関わるなら、「ケアを受ける側」と言われる人たちが持っている力をやっぱり最大限引き出したい。地域の人たちのときも同じ。対話的で弱さを開示できて、安心できることを、すべての活動の前提に置きたいです。

―― ポニポニが体現したいパーソンセンタードなあり方は、認知症領域のケアのかたちをルーツとして存在するものだと思います。それが原口さんの性格や考え方とも重なり、リビングラボや場づくりのコアになっていることが強い独自性になっているように感じました

（※パーソンセンタード・ケア：認知症をもつ人を一人の「人」として尊重し、その人の立場に立って考え、ケアを行う認知症ケアの考え方）。

暮らしに根付いたプロジェクトと政策形成をつなぐ媒介としてのポニポニ

―― 公開されている社会システムデザイン理論（297ページ図）が印象的です。大牟田をひとつの社会の縮図と見立てたときに、ボトムアップの活動とトップダウンの流れの循環を構想されているように感じました。学校のプロジェクトで言うと、どのように社会システムの変容につながっていくのでしょうか。

原口 たとえば不登校の問題なら、出席の仕方に学校（学級）登校以外の選択肢が当たり前にあり、一人ひとり（一家族ひと家族）に対する適切なサポートがあれば、不登校という問題はなくなると思うんです。人ではなく、仕組み（社会システム）の問題。だから、ボトムアップの動きだけでは社会は変わりきらないと思っている。

それに、市民とのワークショップで地域づくりを考えても、政策形成に具体的に関わるにはまだ溝がある。政策に対して具体的にアクセスするルートを持とうとすることが、うちのオリジナリティのひとつです。

―― 健康福祉総合計画などの策定に取り組んでいる点もつながってきそうですね。

原口 高齢者や健康の領域って、政策を構成するロジックが人を中心とした構造になってない。でも、障がい領域だけは本人の権利が真ん中にあって、アクセシビリティがあって、たとえばユニバーサルデザインとかバリアフリーなど、社会側にある障がいを取り除いていこうという同心円的な構造がある。政策構造がやっぱりそれぞれ違う。障がいの考え方を根幹とするストラクチャーにすれば、結果的に福祉領域に閉じない「人を真ん中に置いた政策形成」ができるんじゃないかと。

―― 障がいや認知症の領域でのパーソンセンタードという考え方は、他の政策にも応用できそうです。市民と行政の間で政策

へのアクセスを取り持つとは、具体的にはどういうことでしょう？

原口 普通、「必ずやる」というものしか行政の計画には入らないなか、市として「これから考えたい取り組み」を計画の中に入れたということです。というのも、計画を検討する過程で実施した地域の事業者や当事者と言われる人たちへのヒアリングでいろいろな意見が出たのだけれど、いきなり政策には反映することが難しいものも多い。だからといって、それをどこにも載せないと「何も聞いてもらえなかったじゃん」となってしまう。そこで、政策にいきなり反映できないものについて、「これから考えたい取り組み」という項目を作った。計画には官民の協働も謳われているから、「これから考えたい取り組み」は共通のアジェンダとしてみることができる。

―― 政策反映は過程が長いので、市民が自分で変えられるという感覚を持ちづらい。その間の媒介は市民感覚を持つうえでも重要ですし、行政としてもパブリックに方向性を示す以上は取り組んでいかざるをえないところはありそうですね。

原口 うん。社会問題は、特定の誰か一人が仕事ができていないから発生しているんじゃなくて、政策が現実に合ってないから出てきているということがほとんどだと思っている。だから既存政策の背景や経緯を調べることが大事。調べて構造をある

程度掴んだうえで、じゃあ誰が何する?となったときに、「うち(ポニポニ)がやります」みたいな動きをしていく。

―― 浮いているボールをとりにいく。

原口 たとえば、市営住宅は基本的に住宅部局が所管している。一方で、自治会などの地域コミュニティに関することは別の部局がある。じゃあ、「市営住宅のコミュニティに関すること」はどこがやるのか。そんなときにお見合いが起きたりするんだよね。行政側もお見合いが起こる問題について困っている。行政としては、民間で具体的に動けるチームを作ったら応援するよ、という感じがある。責任の所在が曖昧になってる問題に飛び込んで、そこでチームを作って行政も巻き込みながら、プロジェクトを動かしていくというのがポニポニのやり方です。

政策・ビジネス・市民活動を横断し、資源を循環させていく

―― 縦割りで、行政の部署も、あるいは既存のコミュニティや事業も分断されている。そこの間を編集的に関わっていく。

原口 そう。だから行政の考え方や動き方、使えるアセットを用いてプロジェクトを起こすための経験やリテラシーが必要。そうなると、政策・ビジネス・市民活動を横断できる人材が必要になってくるよね。

―― そういった人材はなかなかいない印象です。

原口 うん。もともと行政畑でなければ、政策の勉強が必要になる。政策そのものや、政策や課題に関する論文を読むこと。たとえば、海外では協同組合などが公共的な住宅供給しているモデルがある。そのことを知らないと、日本で取り組むときに、行政という既存の住宅供給主体の前提でしか考えることができない。

―― ビジネスモデルのデザインとかに近いですね。知っているか知っていないか。

原口 そこにある背景や構造を捉えて、関わってくれる人の文脈に紐づけていくのが大事です。たとえば市営住宅のプロジェクトは、そのままでは企業の関心とリンクしづらい。そこで、スマートシティにおける課題やそこにある構造と紐づけてプロジェクトを構成し、企業を巻き込んで、チームを広げていく。

―― なるほど。オルタナティブな社会モデルを、既存の文脈に翻訳する……

原口 さっき話した「わくわく人生サロン」も似た構造で、企業の目的は、開発しているセンシングデバイスの検証なわけ。でも、そのまま地域の高齢者に試してもらうだけだと、地域でやっているだけで既存のユーザーテストと変わらない。そこで、まず地域で求められている一人ひとりが意欲を得ていく機会、対話的に集まれる場に注目

した。そこに「自分を知る」という切り口を加えることで、センシングデバイスの検証と地域に求めれていることの双方が重なる場を生み出したわけです。

—— 参加が重要と叫ぶ取り組みでも、結局企業の検証のための形式的な参加となってしまうことも多いと思います。しかし、企業側の検証ニーズも満たしつつ、高齢者の方には表現と内省の機会を提供していたんですね。

原口　企業側からお金をもらい、サービスのコンセプトやUX/UIを探索・検証する。一方で、生み出したお金で、すぐに行政が政策的に手を出すのが難しいけれど、地域に必要な取り組みを創り出す。企業も地域もwinを得ながら、税金以外の資金を生み出し、循環させていくことにこれからも取り組みたいと考えています。

インタビュー 2

エツィオ・
マンズィーニ

イタリア在住のデザイン研究者エツィオ・マンズィーニ。彼は本書の思想に大きく影響を与えたひとりであり、ソーシャルイノベーションとデザイン、そして民主主義をつなぐ理論を提示した第一人者でもあります。本書の中身をふまえ、マンズィーニさんに、足元から起こっていく草の根の活動とトップダウンの接続について、近著『Livable Proximity』で説かれる空間的・関係的な近さ（近接）とケア、そしてソーシャルイノベーションの関連性を、メールインタビューにてうかがいました。

制度的な変革の実現には、
ボトムアップの活動が不可欠

—— あなたは、草の根で始まる運動やプロジェクトから、システムレベルでの政策決定者に結び付くことを重視しているスタンスだと思います。一方で、本書の事例でもとりあげているボローニャの「コモンズ協定」に代表されるように、トップが枠組みを変えることの影響は大きいと感じています。行政の政策づくりをはじめ、トップダウンの介入によって草の根の運動体の可能性を広げることについて、お考えがあれば教えてください。

エツィオ・マンズィーニ（以下、EM） コ・リビング、コミュニティ・ガーデン、相互扶助グループ、食品協同組合、都市再生イニシアチブ、自給エネルギーなど、過去20年でさまざまな草の根発のソーシャルイノベーショ

298

ンが見られました。私が「分子的なイニシアチブ（molecular initiatives）」と呼ぶ、こうしたボトムアップの取り組みこそが、今日でも手を取り合うことは可能なのだという協働の概念を示しています。そのおかげで今日、草の根かつコラボラティブな実践を促進・拡大する政策（トップダウンによる取り組み）の可能性を議論できるようになっています。

ボローニャで始まり、その後イタリアの多くの都市に広がった市民との協働協定は、その象徴です。この協定は、積極的な市民と公共団体が、有形無形のコモンズ（公園や道路といった公共空間から、共同で子育てしあうような社会資本関係まで）をケアする協働のための条件を定めるものです。本協定は、それまで自然発生的、また規制の外側で、一部の市民グループが行っていた自律的な都市活動の社会的価値が、2014年にボローニャ市に認められたことで生まれました。その価値認識こそが、協定の誕生と長期にわたる都市介入の支援を導いたのです。

この市民との協働協定は、社会-制度的なイノベーションの好例です。要するに、新たなソーシャルイノベーションの促進剤となる「制度的イノベーション」です。実際、今日のボローニャでは1,000以上の協働協定が締結されていますが、協定の確立なしでは存在しえなかったイニシアチブが多く生まれました。私見ですが、これには2つの側面を忘れてはなりません。ひとつは前述したように、こうしたトップダウンの介入が存在するのは、長年にわたる分子レベルでの草の根の価値と経験の認識ゆえであること。もうひとつは、トップダウンの介入は、ボトムアップのイニシアチブを活性化させることに成功した場合にのみ機能する、という独特な特徴です。

例えば、トップダウンの介入でコミュニティ・ガーデンを作ることは、決定した人々自身が実現に必要なものを持ち、実行を担うことを意味します。しかし、コミュニティ・ガーデンを「推進する」場合は異なります。この場合、トップダウンの介入は、その畑や庭の世話に関心を持つ積極的な市民グループが出現した場合にのみ機能します。

トップダウンの政策と分子的なイニシアチブの間の複雑な相互作用は、公共サービスの新しい考え方を示唆しています。サービスを提供するだけでなく、人々が協力することで新たな社会資源を生み出すのを助けることを目標とする、コラボラティブな公共サービスですね。

ボトムとトップの接続には、可能性を高めるダンスフロアを

―― ありがとうございます。日本でも多くの分子的な活動は起こり始めています。しかし、その多くは草の根のままで終わってしまうようにも思えます。また、オルタナティブがオルタナティブであり続けることの問題意識も感じています。たとえば、硬直化した公教育に対してのオルタナティブスクールは、そこに通えるお金とリテラシーを

もつ社会的富裕層に閉じてしまう、といったような問題です。こうしたオルタナティブを既存の社会と接続したり、草の根の運動からトップが結び付くために、必要なことは何だとお考えですか。

EM 「規模のスケール」と「システミックなつながり」の意味を深めることが大切ですね。ソーシャルイノベーションが「スケール」するタイミングというのは、エコロジカルな未来に向けたトランジションを十分に促せる効果が見込めたときです。これは、さまざまな方法で起こりえます。人々の相互ケアの関係を促す取り組みを例に挙げましょう。この場合、「規模のスケール」は、取り組みの複製によって、より直接的で目に見える（ケア関係が街のあちこちで風景として見られる）かたちで広がります。しかし、公的なヘルスケアサービスと統合され、新たな福祉の概念が生成されれば、もっと効果的になります。

したがって、ソーシャルイノベーションや社会-制度的イノベーションにおける「スケール」は、取り組みの数の直線的な増加に対応するものではなく、よりシステミックな変革のための好ましい条件を作り出す能力に関わるものです。言い換えれば、これらのイノベーションは、システム変容のための条件を作り出す、分子的なサイズでのラディカルな変化です。

ここにおいて、「ボトムアップとトップダウンのシステミックなつながり」と定義されるものが重要となります。分子レベルでの活動

に直接働きかけて、スケールに直結させることは難しい。その代わりに、結果の保証はありませんが、可能性と確率を高める介入は生み出せます。というのも、私たちが扱っているシステム（たとえば都市や社会全体）は、決定論的な相互作用にもとづく機械ではなく、異なるサブシステムが相互作用することで共存する生態系であり、そうすることで新たなバランスと新たな可能性が生まれるからです。

このようなものの見方を採用しても、コラボレーションやケアを促進するという意図は、そのまま処方的な政策へ翻訳することはできません。しかし、先述のように、そこに近づく可能性を引き上げるために、何かしらの動きには表現されねばなりません。

――コントロールの不可能性を受け止めながらも可能性の引き上げるとは、どういったことでしょう。

EM 分子的取り組みがより容易に出現し、発展できるような状況を作り出すことを目的としたプロジェクトそのものや環境をつくることができますね。ダンスの比喩を用いるのがお気に入りです。私たちの目標を「人々が集まって踊ること」だとしましょうか。明らかに、これは命令による強制で実現することはできません。しかし、ボールルーム、良い音楽、ダンスを教えるダンススクールなど、有利な状況を作り出すことはできます。そうしたからといって、実際に踊って交流できる保証はありません。しかし、可能性

と確率を高めてくれるはずです。その確率は、ボールルームと音楽の質、そして関係者がどれだけダンスを知っているかによって決まります。

この比喩が教えてくれるのは、人々が出逢い、交流し、共同活動を始めるには、それが起こりうる場所（社交場）と、会話やプロジェクトの創出を促す刺激（音楽）が必要だということです。そして、コミュニケーションと共同作業ができる人々（ダンスを知っている人々）がいなければ始まりません。

都市に近接をもたらし、
他者や環境へのケアを育む

—— 自然生態系・社会関係・メンタルヘルスなどの危機に対して、相互に依存しあう関わりのなかで応答していく「ケア」が大切だと考えます。あなたの近著は、近接とケアの概念を真ん中に置いていますね。なぜ都市における近さとケアが重要なのか、これらがソーシャルイノベーションとどのように結びついているのか教えてください。

EM 持続可能な社会にはさまざまなあり方が考えられますが、そのすべてが「ケアする社会」でなければなりません。つまり、人々が他者や周囲の環境に対して時間を割き、配慮できる社会です。ケアに満ちた関係には、この時間と配慮を要します。これこそが、新自由主義のイデオロギーや慣行とはまったく異なる価値観や経済観に基づく世界観です。さらに、ケアしあうには身体的

接触が不可欠であることが証明されているように、「ケアする社会」は「近接の社会」なくしては成り立ちません。この「近さ」の追求も、ケアと同様に新自由主義のイデオロギーや慣行に対立します。したがって、ケアと近接は、支配的な様式とは対照的な関係様式です。

しかし、ソーシャルイノベーションは、支配的なものとは反対の方向に進むことも可能だとを示しています。ソーシャルイノベーションは、人々の集団が協調することで、ケアと近接の価値も再発見できることの証明です。そしてそれゆえに、ソーシャルイノベーションには、ケアと近接を促す時間・方法・空間を要するのです。

—— スウェーデンの1分都市やパリの15分都市、バルセロナのスーパーブロックに代表されるように、都市の「近接性」を高めること自体がソーシャルイノベーションにつながる出逢いの可能性や、気にかけ合う関係性を促すことは同感です。または、ご近所レベルでの近接性を高められるボトムアップでの参加の機会の創出も考えられます。最後に、近接性によるケアする都市の実現へのさまざまなアプローチの可能性や、それぞれの難しさについてうかがいたく思います。

EM 近接都市のモデルは1つではないし、それを実践するための戦略も1つではありません。バルセロナのスーパーブロックは、モビリティへの介入から始まりました。プログ

ラムを開始したスーパーブロック内の交通量を減らすことでストリートを市民に返還し、多機能な公共スペースとして市民が使い方を提案できるよう開放しました。15分都市を実現したパリは、多くの自治体サービス（役所、学校、図書館、スポーツセンター）の役割を再定義することから始めました。ボローニャの協働協定に関しては、前述の通り都市政策と分子レベルのイニシアチブの間にバランスの取れた関係を確立しています。公共政策と社会資源のちょうどよい関係です。

それぞれの戦略には長所と短所があります。分子的な活動から始めると、その地域に存在する活動のエネルギーは集まるものの、必要な全体性を持つビジョンや戦略が生まれないリスクがありますね。逆に後者から始めると、潜在的に利用可能な社会資源や住民の熱意を活性化させることが難しくなる可能性があります。したがって、ケース・バイ・ケースで最適な戦略を見つけ、強みを活用しつつも、その難しさの再認識から始めなければなりません。

ルールの政治と日々の政治が出逢い
生まれるものを信じること

EM　いずれにせよ、20年にわたるソーシャルイノベーションの経験から言えることは、長期的に見れば、ある時点で好ましい環境（最初の情熱が冷めても、アイデアが実行可能であり続けるような環境）を作り出すことによって、それを支援する制度的イノベーションに出逢わなければ、その価値を維持したまま長期的に続くプロジェクトは存在しないということです。しかし述べてきたように、分子的なボトムアップのイニシアチブの活性化なしには、トップダウンの制度的イノベーションは成功しません。

繰り返しになりますが、どちらから始めるべきかは状況によります。ボトムアップの分子的活動とトップダウンのフレームワーク・プロジェクトは共存し、互いに支え合い、刺激し合わなければならない。したがって、これら2つの様式の共存は、「政治」（すなわち、民主主義の場における政治勢力間のルールとインセンティブの審議）と、市民自身がライフプロジェクトの実現によって実行する「日々の政治」（さまざまなプロジェクトの相互作用から生まれる民主主義）との出逢いの問題とも言えます。

この出逢いは大きな困難をもたらしますが、この出逢いには高い生成力があると信じています。それは、広範にわたる民主的な対話を通じて、今直面するエコロジカルなトランジションへ向けたあり方や行動様式を実現できる。それこそが、前世紀に、そして現在もなお、私たちが積極的に生み出し続けている社会的・環境的な危機から抜け出す唯一の方法である。私はそう信じています。

著者3人による、
もやもや鼎談

—— さて、本を書き終えたわけですが、振り返ってどうでした?

川地 自分の担当分を書き終わってからはだいぶ経って感覚も変わっているので、昔の自分に出逢う恥ずかしさのようなものがありますね。

石塚 私は書き終わったのが最近だから、まだ自分の延長上にある感じ。

富樫 川地さんは何が変わったのかな。

川地 考えていることがズレたというわけではないんだけど、ここ最近で解像度が上がった部分がいくつもあって、その反映できてなさ、書けてなさがあるなと。

富樫 書いたことの前提の上で実践している活動があるしね。

川地 書いたことによって上がった解像度があって、見え方が変わったのかもしれない。そういう意味では、1章、2章、3章と、自分たちの変遷を辿っている感じはある。「公共とデザイン」として活動して3年ぐらい経つわけだけど、もともと民主主義というものが大切だなと思うようになったのは、個人個人が生きている手触りを感じるうえで、本書で言っているような衝動から何かを作っていくためには、自分が何を望んでいるかをわからずしてそれを実現するのって難しいよな、という問題意識から始まっていて。自分の望む大事にしたいことと他者の望む大事にしたいことは当然ぶつかりうる。それに、自分の大事にしたいことの輪郭は民主主義的な熟議とか対話のなかからでしか浮かんでこないだろうな、という感覚からだった。つまり、他者とどう調整していくか、どう一緒に営んでいくか、ということが、個人が豊かに生きていくために不可欠

だろう。そういうところから民主主義の必要性を実感し始めたわけです。「ソーシャルイノベーション」なんて言葉も、本を書き始める前はそこまで念頭に置いてなかったけど、書くことで染み込んできたという感じ。そして、そのソーシャルイノベーションのための環境づくりにいま自分たちも取り組んでいるということを3章に書いた、という位置づけになるかな。

石塚 そうだね。「公共とデザイン」の法人自体も、「何かやりたい」「やってみたい」という衝動でとりあえずメディアから始めて、記事を読んで共感してくれた人たちと一緒にプロジェクトが生まれ、つながりも増えてきた。そうなってきて、より社会実装していくにはどうしたらいいだろう、もっとこうなったらいいよね、じゃあどうしよう、と考えながら活動してきたわけで、書いたことは今まさにやっていることそのものだなって感じました。

―― 「公共とデザイン」の活動を通じて生じた変化ってありますか?

富樫 1章で書いたような世界観は3人のなかで最初から共有してたわけだけど、それをどう実践するかについては、自分の場合はわりとビジネスの文脈にある、デザインによって人や行動をコントロールするような考え方が根強い環境にいたので、そうではないボトムアップ的な、「うつわ」を作ることで可能性を高める、そのための活動を

する、というデザイン観や実践知の変化はあったな。

川地 それは、自分の思い通りに相手を動かそうとするコントロール志向の設計主義みたいなものから、もっとオープンエンドに開かれた場に委ねていこうという価値観への変化、ってことかな。

富樫 そうだね。社会システムに影響を与えるためには、そういう設計主義とか資本主義的なものをうまく使いながらじゃないと大きなインパクトを出せないんじゃないかと3、4年前ぐらいまでは思っていたところがあって。無論そういうところでできることもあるとは思うから、政策づくりプラットフォーム「issues」はスタートアップとしてやってるわけだけど、この本にも書いたとおり、システムや制度的な部分だけでイノベーションが起こるというのはありえないんだなと思えるようになった。

川地 うんうん。本書全体に通底している態度として、何かを設計することはできないけど可能性を高めていくことはできる、ということ、そしてそれをどれだけ信じるか、があると思うんだけど、マンズィーニさんのメールインタビューでも、制度的なイノベーションはソーシャルイノベーションを促進はすれど、必ずボトムアップでの活動が達成されてないと成功には至らない、と語られていたよね。そういう意味で言うと、ぼくのなかでこの約3年で大きく変わったところは、

原風景みたいなものを3人で共有することができたという点かな。原風景というのは、『産まみ（む）めも』のプロジェクトを例にすると、自分たちも当事者の一人、「産む」にまつわるもやもやを抱えている一人として関わりながらも、でも実際に不妊治療や養子縁組を考えている人のもやもやとはちょっと違うなと自他を分けてたところがあったのが、言葉を交わしていくなかで、つながりあえる感覚が立ち上がってきたり、一緒にワークショップをやったりするなかでいまの当たり前とは違う世界線を想像しうるということを、肌で実感する経験を3人で持てた。それは、システムの変化にだってつながりうる、そう信じられるようになった。それがないと、「イノベーション」なんて言葉も、ただの希薄なカタカナ言葉になってしまう。

石塚 本を書くことでそのあたりの概念をモデリングしていけたから、「公共とデザイン」としての活動と書いている言葉がつながった感覚があったよね。

富樫 そう、これまでは社会問題についても、それらは「解決しなくてはいけない問題」というある種義務的なものとして捉えていたのが、対話のなかで自分と社会とのつながりをなるべく言葉にして表現していこう、それを大事にしようという姿勢に変わった。自分自身と一致したかたちでプロジェクトや仕事に取り組めようになってきたような気がします。

川地 デザインは問題解決のみに閉じない

とは思っているけど、そう言われ続けてきたように、デザインと問題は切り離せないところはやはりある。そのときに、自分自身はその問題の一部ではないという前提になってしまっている、という問題がある。ぼくがやっているもうひとつの法人「Deep Care Lab」の「ケア」っていう言葉には、葛藤と向き合い続けるというニュアンスが内包されていて、自身が問題とともに生きるということ。その終わりないプロジェクトが「ライフプロジェクト」であり、それは結果的にソーシャルイノベーションに発展していくものであるという位置づけで本書のなかでも語っているけど、自分にとってDeep Care Labは、問題とともにあるための、自分が変わり続けるための装置として捉えています。

—— この本をどう読んでもらいたいですか？

富樫 問題を自分と切り離さず、共に生きて、社会に対して手触りを持つということが、暮らしや仕事などさまざまな場面で生まれるきっかけになったらいいですね。

川地 社会と自身のプロジェクトがつながっている感覚を持てているかどうかが大事というのは、個人の生きづらさに関わることだけじゃなくて、これまでのやり方が通用しない、評価基準もない、いわゆる「厄介な問題」が溢れる現代において不可欠な認識なんじゃないかと思いますね。

石塚 以前後輩に「未来あると感じられる？」

306

と聞いたとき、「いや、感じられるわけない じゃないですか」と即答されたことがあるん だけど、自分たちの世代で閉塞感を感じな いで生きている人はいないと思うし、でもそ れってつらすぎるなって思うし。この本を読ん で、ひとりの衝動から始まったライフプロジェ クトから生活や社会は「変えられるんだ」と ちょっとでも思ってもらえたらいいな。

富樫 そうだね。そして、そうした活動をシ ステムに埋め込むことができるかが次のス テップになるよね。ぼくたちの活動も同様で すけど。

石塚 うん。個人の可能性が広がっていく 過程とか、手を取り合っていけるということ を、信じたいし、信じて活動を続けている。 けれど、手放しですべてを信じられるかとい うとそれは難しくて、たとえば人の悪意とか にどう立ち向かうかが課題だなと個人的に は最近感じている。悪意を向けられるのは みんな苦しいし。

川地 立ち向かうというスタンス自体が対立 を生んでいるという難しさ、悩ましさはある よね。そういう悪意みたいなものを持って いる人がいるのがふつうの社会だし。

富樫 だからこそ、共同体・企業・行政と いったさまざまな立場に主体がいることが重 要になるよね。そのなかで失敗するものもあ るけど、いろいろなレイヤーで振り返りが行 われることで次につながるはずだし、それ

が、この本でも言っている民主主義のかた ちなのかなって思う。

川地 あと、「社会」と言ったときのイメー ジもいろいろあって、社会の捉え自体が変 わることも大事だと思う。この本でもシステ ムの変容みたいな大きな規模の話もしてい て、それも当然社会なんだけど、たとえば 家族に「働き方をこれまでとは変えて違う かたちにしてみようと思っているんだけど」と 伝えて、自分の中から発露したものが他者 にフィードバックされることでこれまでの関係 性が変わる、みたいなレベルでの「社会が 変わる」というのもある。そういう小さな実 感値をいかに身近に育んでいけるか、それ を忘れたくないなって思います。「ソーシャ ルイノベーション」って言うと大きく聞こえて しまうけど、福沢諭吉は「society」を「人 間交際」って訳したように、交際とか付き 合うという身近なニュアンスが大事で、そ れが「プロセスのイノベーション」と言える し、関わる人とのあいだでこれまでとは違 う関係性を築くことができなければ、そもそ もソーシャルイノベーションにはならないん だと思います。

——とはいえ簡単にはいかないですよね。

石塚 近所の人と一緒に運営している「あ だちシティコンポスト」の活動なんかは、草 の根のコミュニティをつくるところからやって みようと活動してるけど、やっぱたいへんな ことはたくさんあって、誰かの想いや支援

がないと維持できないなぁと改めて思います。

川地 うん、マンズィーニさんが言うような、軽さに価値を与えるコミュニティという話、つまり出入りのしやすい共同体が重要なんだっていうのもわかるんだけど、なかなかね。

石塚 理想は、いろいろな関わり方があって、抜けたり入ったりできるのがいいのはわかってるんだけど、いざ本当に運営していると、そこめっちゃ難しいなと。

川地 どれだけ対話をしたとしても、その人自身のなかで衝動が生成され、これを引き受けていこう、となるかどうかはわからないからね。時間がかかるし、いつ芽が出るかもわからないし、まあ、出なくてもいい、ぐらいの手放せる態度を持つことの苦しさ。そういうことに向き合うことも含めての「問題とともにある」というのが、ライフプロジェクトのリアリティなんだろうな。

石塚 本に書いてあることだけ読むときれいに見えるかもしれないけど、「20人分の日程調整たいへんだな……」みたいなリアルな問題が出てくるから（笑）

富樫 「公共とデザイン」自体もめちゃくちゃ模索しながらやってるわけで、やってみてわかることもあるし、ひとつひとつ付き合ってやっていくしかないよね。

—— ありがとうございます。では最後に、3人はそれぞれ次の一歩をどう踏み出していくのでしょうか？

富樫 自分の場合は、もうひとつやっている「issues」という法人でデジタルプラットフォームによって暮らしの困りごとをシステム的に解決していくという活動をやっていて、最初の頃はそうしたアプローチでうまくやれば、つまり良い仕組みをつくれば、いい感じに変わっていくんじゃないかって考えてたんだけど、それだけじゃ足りないなと「公共とデザイン」をやって思うようになった。対話や表現といった活動の両面を見ながら、単純な困りごと解決だけではない、もやもやの吐露やこうやって生きたいといった欲望を仕組みにつなげていけるといいなと考えています。

石塚 私は本を書きながら自分のあり方についてずっと考えていたことがあった。私は大学からデザインしかやってきてなくて、いまもデザイナーとしての仕事も続けているんだけど、自分が過去に携わっていたデザイナーの仕事では、自分を消すというか、透明になるというか、イタコ的な存在として取り組むみたいな感じがあるのね。「公共とデザイン」のプロジェクトでは、そうじゃないあり方、自分があって、そのうえでの活動になる、というのがチャレンジだなって思ってます。デザイン対象者の役割をかぶったデザイナーとして仕事をするときと、専門家のデザイナーである石塚理華として仕事を

するときの違いって大きくって、やはりひとりの個人としてむき身で仕事をするときの怖さはある。のだけど、そことうまく折り合いつけながらやっていけるといいなと。

川地 この本のなかでも、関係を作り直すとか、他者と出逢い直すといった話を何度もしているんだけど、人だけじゃなくて、動物でも虫でも植物でも石ころでも何でもいいんだけど、もっといろいろなものごととか存在と、特別な関係を結んでいきたいなって思ってます。そういうのを増やしていくことが自分にとって救いになる。でもまだ道具として見てしまうところがあるので。そういった関係性が促されるような環境づくりをがんばっていきたいなと思ってます。あと、自分のあり方に関わる部分としては、もっと自我をなくしていきたいなと思っていて。さっき言った、芽が出なくていいぐらいの手放

せる感覚のこともそうだし、もっと自分の鎧を外したい。自己をなくす、でもなくせない、ということにも付き合い続けないとなと考えています。

石塚 さっき私が言った「透明になる」という話と同じ?

川地 いや、同じではなくない?

石塚 なんというか、自分がないと滲ませられないし、透明になっていることがある意味鎧をかぶっているということなんだよ。鎧を脱ぐことはできるかもしれないけど、でも自分じゃなくなることはできない、そういう話じゃない? 違うかな。

川地 うーん……わかんないな。そうなのかな。

おわりに

本書のきっかけは、BNNの編集者・村田さんからの「一緒に本づくり、しませんか?」という一通のメールでした。とても驚き、「正直、本を書くなんて恐れ多いよ……」と思ったことを覚えています。筆者たちは特段、経験値も実績もなければ、影響力もない。それまで運営していたのは、単なる趣味の延長に過ぎないようなウェブメディア (PUBLIC & DESIGN) でした。ただ、趣味とは述べましたが、このメディアこそ、ぼくたちが無力感に苛まれるもやもやを感じながらも、何をすればいいのか道筋が見えないなか踏み出した一歩でもありました。

そうした自分たちのもやもやから始まったものが、より広い人々の目にふれ、考え方や、社会への視点や希望へつながる可能性を帯びていく──これこそが、筆者たちが本書に取り掛かる前から大切にしていた、「私的な衝動から社会変革の道へ通ずる」という理想論への次の一歩になりうるのではないか、そう感じてお受けすることにしました。

他者と出逢い、関わり合いながら、自らの好奇心や衝動を表現した実験を通じて、社会を自らの手でかたちづくる。それが、ひい

310

ては、民主主義という形骸化してしまった政治様式の再生へと通ずる。本書が描き出そうとしたテーマは、非常に壮大です。

CHAPTER 1では、現在はびこる民主主義への無力感と、「わたし」として生きる手触りのなさ、その問題意識を共有しながら、異なる可能性としての「クリエイティブデモクラシー」という大風呂敷を広げました。CHAPTER 2では、デザインとソーシャルイノベーションを軸に、社会変革のあり方がこれまでと変わっていること、個人のライフプロジェクトと社会の規範やシステムの変容がそれぞれのローカルフィールドで起こっていくことを述べました。それを受け、CHAPTER 3では、そうした営みを可能にするためにできる環境づくりとしての「インフラストラクチャ」を論じました。そしてCHAPTER 4では、これらにまたがる多様な事例を、行政、地域共同体、企業などを横断しながら紹介しました。

なかなか伝わりづらい部分もあったかと思いますが、本書を通じて、ソーシャルイノベーションや民主主義への新しい視座を提供できていれば幸いです。とはいえやっぱり、「いち個人としてできること」を考えてみると、そんなに大きいことはできないじゃないかと思うかもしれません。それでも、大丈夫なんだと思います。この本で伝えたかったことは、「小さな一歩が、大きな変容につながる可能性を帯びるんだ」と、現代の不安と虚無に対峙するための希望です。一人ひとりが始めた小さな実験を、必ず「組織化」して「スケール」させて、「ソーシャルイノベーション」に仕立てる、なんて気負う必要ありません。最後にお伝えしたいのは、どんな小さな一歩でも、まだ見ぬ可能性や変容へ何かしらのかたちでつながっていくと信じることです。ここにきて精神論かよ、と思うかも

しれません。でも、社会を変えるという気概が、いつの間にか「変えなければ」という一種の呪いに変わってしまうことなんてざらにあります。それは苦しい。

屋久島で環境再生型のツーリズムを営む友人は、以前「目の前の草を少し刈ることで、山の風通しがよくなって、水のめぐりがよくなって、結果的に島の森林全体の健康につながる。そうまず信じることから始めるんだよ」と語ってくれました。そして、マハトマ・ガンディーが遺した「あなたがすることのほとんどは無意味であるが、それでもしなくてはならない。それをするのは、世界を変えるためではなく、世界によって自分が変えられないようにするためである」という言葉には、いつも救われます。

どんな小さな活動も、同じだと思います。社会に対して何かしなきゃと感じる重圧を受け流しつつ、現代にはびこる生きづらさや虚無に潰されないように、自分の感じ方を大切に。それでも、この足元から世界が変わっていくのだと信じること。さて、これらを受けて、みなさんは今、自身がいる現場＝ローカルで、どんな一歩を踏み出しうるでしょうか。

筆者たちも日々もやもやしながら模索し続けています。そんな各々の旅の出来事が、いつかふとつながる時が来るかもしれません。この本自体も、たくさんの葛藤のなかで生まれたものです。すぐに役に立つわけでも、ノウハウとして活かせるわけでもない、よくわからない一冊だったかもしれませんが、それでもどこか一箇所でも、一文でも、ことばのかけらでも、みなさんの生きる糧になることがあれば、うれしく思います。

最後に、改めて本書のきっかけをつくり、長く伴走してくださった
BNNの村田さん、抽象的なイメージを捉え、装丁やレイアウトを
デザインしてくださった畑さんをはじめ、本書の事例選定や原稿
に助言をくださった方々、これまで知の礎を築き上げてきた無数の
実践者や研究者といった先人のみなさま、厚く感謝を申し上げた
いと思います。

2023年・夏
一般社団法人 公共とデザイン

出典一覧

CHAPTER 1

1 『民主主義とは何か』宇野重規、講談社、2020

2 『民主主義を学習する 教育・生涯学習・シティズンシップ』ガート ビースタ、上野正道、藤井佳世, 中村（新井）清二 訳、勁草書房、2014

3 『民主主義のつくり方』宇野重規、筑摩書房、2013

4 『民主主義』文部省、KADOKAWA、2018

5 同2

6 18歳意識調査「第46回 – 国や社会に対する意識(6カ国調査)–」報告書 https://www.nippon-foundation.or.jp/app/uploads/2022/03/new_pr_20220323_03.pdf

7 『「野性の復興」—デカルト的合理主義から全人的創造へ』川喜田二郎、祥伝社、1995

8 同2

9 「Creative Democracy: The Task Before Us」John Dewey、1939 https://www.philosophie.uni-muenchen.de/studium/das_fach/warum_phil_ueberhaupt/dewey_creative_democracy.pdf

10 『未来をはじめる「人と一緒にいること」の政治学』宇野重規、東京大学出版会、2018

11 『民主主義と教育(上・下)』ジョン・デューイ、松野安男 訳、岩波書店、1975

12 同11

13 『くらしのアナキズム』松村圭一郎、ミシマ社、2021

14 『贈与論』マルセル モース、吉田禎吾、江川純一 訳、筑摩書房、2009

15 「多様な社会運動と労働組合に関する意識調査2021」日本労働組合総連合会、2021 https://www.jtuc-rengo.or.jp/info/chousa/data/20210427.pdf?26

16 遅いインターネット「社会運動において遅いインターネットは可能か:「速すぎる」ハッシュタグ・アクティヴィズムを弛めるオンライン・プラットフォーム」富永京子、2021 https://slowinternet.jp/article/20210722/

17 同9

18 同1

19 『日本の思想』丸山真男、岩波書店、1961

20 朝日新聞GLOBE＋「【吉田徹】民主主義はだめな制度？ 答えは「あなたが信じるかどうか」にある」2020 https://globe.asahi.com/article/13807606

21 『経験と教育』ジョン・デューイ、市村尚久 訳、講談社、2004

22 同3

23 同3

24 『人間の条件』ハンナ アレント、志水速雄 訳、筑摩書房、1994

25 『民主主義と教育(上・下)』ジョン・デューイ、松野安男 訳、岩波書店、1975

26 『欲望の現象学〈新装版〉』ルネ・ジラール、古田幸男 訳、法政大学出版局、2010

27 同3

28 公共とデザイン「のび太くんはルールメイキングのモデルとなるか？ 法学者・稲谷龍彦と批評家・杉田俊介が考える、「弱さ」を包摂するアーキテクチャ設計」2022 https://note.com/publicanddesign/n/n87fd53da4de7

29 『鶴見俊輔ノススメ プラグマティズムと民主主義』木村倫幸、新泉社、2005

30 『転んでもいい主義のあゆみ 日本のプラグマティズム入門』荒木優太、フィルムアート社、2021

31 同30

32 同30

33 『民主主義と教育の再創造 デューイ研究の未来へ』日本デューイ学会、勁草書房、2020

34 同24

35 同9

36 同20

37 PRESIDENT Online「「コロナ感染は自業自得」過度な自己責任論が日本経済の成長を阻害する 誰かを悪者にしないと気が済まない」加谷珪一、2022

38 『日々の政治』エツィオ・マンズィーニ、安西洋之, 八重樫文 訳、BNN、2020

CHAPTER 2

1 『Social Innovation: How Societies Find the Power to Change』Geoff Mulgan、Policy Press、2019

2 同1

3 『これからの「社会の変え方」を、探しにいこう。 スタンフォード・ソーシャルイノベーション・レビュー ベストセレクション10』SSIR Japan、SSIR Japan、2021

4 Social Innovation:what it is, why it matters, how it can be acceleratedG Mulgan, S Tucker, R Ali, B Sanders - 2007 https://www.tandfonline.com/doi/abs/10.2752/089279313X13968799815994

5 同3

6 Transformative social innovation and (dis)empowerment,Technological Forecasting and Social Change,Volume 145, 2019 https://www.sciencedirect.com/science/article/pii/S0040162517305802

7 Moulaert, 2013, F. Moulaert (Ed.), The International Handbook on Social Innovation; Collective Action, Social Learning and Transdisciplinary Research, Edward Elgar, Cheltenham (2013)

8 『システムの科学』ハーバート・A. サイモン、稲葉元吉, 吉原英樹 訳、パーソナルメディア、1999

9 『Design as Politics』Tony Fry、Berg Publishers、2010

10 『Designs for the Pluriverse: Radical Interdependence, Autonomy, and the Making of Worlds』Arturo Escobar、Duke Univ Press、2018

11 Maze, R. 2019. Politics of Designing Visions of Futures. https://jfsdigital.org/articles-and-essays/vol-23-no-3-march-2019/politics-of-designing-visions-of-the-future/

12 Inayatullah, S. 1990. Deconstructing and Reconstructing the Futures. https://www.sciencedirect.com/science/article/abs/pii/001632879090077U

13 Adersson, C. & Ramia, M. 2019. Who cares about those who care? Design and technologies of power in Swedish elder care https://dl.designresearchsociety.org/cgi/viewcontent.cgi?article=1520&context=nordes

14 『コンヴィヴィアリティのための道具』イヴァン イリイチ、渡辺京二 , 渡辺梨佐 訳、筑摩書房、2015

15 Lockton, D. 2015: Transition Lenses: Perspectives on futures, models and agency https://imaginari.es/wp-content/uploads/2017/08/Transition-Lenses-%E2%80%94-Dan-Lockton-%E2%80%94-v1a.pdf

16 『Design, When Everybody Designs: An Introduction to Design for Social Innovation』Ezio Manzini、The MIT Press、2015

17 同16

18 『日々の政治』エツィオ・マンズィーニ, 八重樫 文 訳、BNN、2020

19 Haxeltine, A.; Pel, B.; Dumitru, A.; Kemp, R.; Avelino, F.; Jørgensen, M.S.; Wittmayer, J.; Kunze, I.; Dorland, J.; Bauler, T. TRANSIT WP3 Deliverable D3.4—Consolidated Version of TSI Theory ; Deliverable no. D3.4; TRANSIT: Oakland, CA, USA, 2017.

20 同16

21 Manzini, E. 2011. The New Way of the Future: Small, Local, Open and Connected

22 同16

23 『生きることとしてのダイアローグ バフチン対話思想のエッセンス』桑野 隆、岩波書店、2021

24 『我と汝・対話』マルティン・ブーバー、植田重雄 訳、岩波書店、1979

25 同23

26 同23

27 Keshavarz, M. & Ramia, M. 2013. Design and Dissensus: Framing and Staging Participation in Design Research https://www.tandfonline.com/doi/abs/10.2752/089279313X13968799815994

28 『未来をつくる言葉 わかりあえなさをつなぐために』ドミニク・チェン、新潮社、2020

29 『コミュニティ・オブ・クリエイティビティ』奥村高明 , 有元典文, 阿部慶賀 編、日本文教出版、2022

30 同29

31 同16

32 『出逢いのあわい』宮野真生子、堀之内出版、2019

33 『センス・オブ・ワンダー』レイチェル・カーソン、上遠恵子 訳、新潮社、2021

34 Designing coalitions: Design for social forms in a fluid world、Ezio Manzini、2017 https://www.desisnetwork.org/wp-content/uploads/2018/02/Designing-coalitions-Design-for-social-forms-in-a-fluid-world.pdf

35 同34

CHAPTER 3

1 『日々の政治』エツィオ・マンズィーニ、安西洋之 , 八重樫 文 訳、BNN、2020

Ezio Ma11zi11i, Social Innovation and Design: Enabling, Replicating and Synergizing, 2015

2 同1

3 Ezio Manzini & Francesca Rizzo, Small projects/large changes: Participatory design as an open participated process https://www.tandfonline.com/doi/abs/10.1080/15710882.2011.630472

4 『表象の芸術工学』高山 宏、工作舎、2002

5 『Design Justice: Community-Led Practices to Build the Worlds We Need』Sasha Costanza-Chock、The MIT Press、2020

6 『Design as Democratic Inquiry: Putting Experimental Civics into Practice』Carl Disalvo、The MIT Press、2022

7 『Design, When Everybody Designs: An Introduction to Design for Social Innovation』Ezio Manzini、The MIT Press、2015

8 「1-3 デザインとエンジニアリング、そしてデザイン思考（1章：デザインとは？）」小野健太、2019 https://note.com/kenta_ono/n/n36bcbb9eb990

9 『他者の靴を履くアナーキック・エンパシーのすすめ』ブレイディ みかこ、文藝春秋、2021

10 同6

11 東洋経済オンライン「カズオ・イシグロ語る「感情優先社会」の危うさ」2021 https://toyokeizai.net/articles/-/414929

12 『The Next Government of the United States: Why Our Institutions Fail Us and How to Fix Them』Donald F. Kettl、W. W. Norton & Company、2008

13 「Government as a Platform」Tim O'Reilly https://direct.mit.edu/itgg/article/6/1/13/9649/Government-as-a-Platform

14 『Dark Matter and Trojan Horses: A Strategic Design Vocabulary』Dan Hill、Strelka Press、2014

15 「Helsinki Design Lab Ten Years Later」Bryan Boyer、2020 https://doi.org/10.1016/j.sheji.2020.07.001

16 Umair Haque, (How to Build) The Organizations of the Future https://eand.co/how-to-build-the-organizations-of-the-future-f2c6aefd33b6

画像出典一覧

p.077 以下を参考に作成 Geels, F.W. (2002), Technological transitions as evolutionary reconfiguration processes: A multi-level perspective and a case-study, Research Policy, 31 (8/9), 1257-1274 https://www.sciencedirect.com/science/article/abs/pii/S0048733302000628

p.083 「デザイン政策ハンドブック2020」経済産業省 商務・サービスグループ クールジャパン政策課 デザイン政策室 https://www.meti.go.jp/policy/mono_info_service/mono/human-design/designpolicyhandbook.html

p.084 Terry Irwin, Gideon Kossoff, Cameron Tonkinwise, Peter Scupelli, 2015 https://design.cmu.edu/sites/default/files/Transition_Design_Monograph_final.pdf

p.111 Ezio Manzini, Resilient Systems and Sustainable Qualities https://current.ecuad.ca/resilient-systems-and-sustainable-qualities

p.112 Cosmopolitan Localism, Carnegie Mellon University https://transitiondesignseminarcmu.net/wp-content/uploads/2017/01/Cosmopolitan-Localism.pdf

p.115 The Co-Cities Open Book https://labgovcity.designforcommons.org/wp-content/uploads/sites/19/Open-Book-Final.pdf

p.128 『Convivial Toolbox: Generative Research for the Front End of Design』Liz Sanders, Pieter Jan Stappers、BIS Publishers, 2013

p.183 Green Map System, https://www.greenmap.org/ https://www.greenmap.org/sites/default/files/field/image/na_bolom_green_map_workshop_3-23.jpg

p.185 Wixárika Calendar, College of the Arts & University of Florida https://arts.ufl.edu/site/assets/files/165297/4_wixarikacenter-1.1840x1036p50x50.png

p.187 Enable Foundation, Fine Dying https://www.enable.org.hk/en/news/

fine-dying/

p.189 いわき市、igoku
https://igoku.jp/column-2776/

p.192 Georgia Institute of Technology,
PARSE: Participatory Approaches to
Researching Sensing Environments
https://dilac.iac.gatech.edu/sites/
default/files/inline-images/PARSE_
Wrkshp1_A.jpg

p.194 SPACE10 Representation Guidelines
https://docs.google.com/presentation/
d/1joEQVDgbmuSxhBOszBq46jEAa
Dfdz6isuSo0_F3Pqkk/edit#slide=id.
g13c824feac8_0_995

p.199 矢を射ってから的を描く
https://note.com/kenta_ono/n/
n36bcbb9eb990

p.201 ArkDes, Street Moves Manual
https://arkdes.se/wp-content/
uploads/2021/11/streetmoves_manual_
maj2021.pdf

p.206 Black Quantum Futurism, Time Zone
Protocols
https://timezoneprotocols.space/diy/

p.211 Craig Walker x Australia Post
https://craigwalker.com.au/australia-
post/

p.215 συνΑθηνἁ, synAthina
https://www.synathina.gr/events/

p.217 City of Helsinki, OmaStadi
https://omastadi.hel.fi/processes/osbu-
2020/f/185?locale=en

p.219 British Youth Council, Involved
https://www.byc.org.uk/involved

p.221 La 27e Région, La Transfo
https://www.la27eregion.fr/en/transfo/

p.246 https://www.weareeveryone.org/every-
one-every-day

p.250, 251 写真提供：なんも大学

p.252 https://g0v.tw/intl/ja/

p.254, 255 https://sarahsmutskennedy.com/
project/for-the-love-of-bees/
photographer Sarah Smuts-Kennedy,
Griffith Gardens regenerative teaching
garden, Victoria Street West, Auckland
City, New Zealand, 2017, For The Love
Of Bees initiated and led by Sarah
Smuts-Kennedy from 2016-2022.
photographer Sarah Smuts-Kennedy,
Myers Park, Auckland City, New
Zealand, 2018, For The Love Of Bees

initiated and led by Sarah Smuts-
Kennedy from 2016-2022

p.256 写真提供：地域再生機構

p.258 https://assemblestudio.co.uk/projects/
granby-winter-gardens

p.260 labas bologna labasbo.org

p.264 https://www.brookings.edu/wp-
content/uploads/2021/12/City-
playbook_Bogota.pdf

p.266 https://citiesofservice.jhu.edu/resource/
migrant-youth-helsinki/

p.268 https://fablabbcn.org/projects/smart-
citizen
CC BY-NC-SA 2.0 Fab Lab Barcelona
(IAAC)

p.270 https://www.vinnova.se/en/
news/2021/03/the-street-as-a-
meeting-place-instead-of-a-parking-
lot/

p.272 https://openpolicy.blog.gov.
uk/2020/03/06/introducing-a-
government-as-a-system-toolkit/

p.274 撮影：Chihiro Lia Ottsu

p.276 https://provocations.darkmatterlabs.
org/radicle-civics-building-proofs-of-
possibilities-for-a-civic-economy-and-
society-ee28baeeec70
Image by Dark Matter Labs

p.278 https://auspost.com.au/business/
business-ideas/making-business-
simpler/australian-retailers-nurture-
customer-loyalty-ecommerce

p.282 https://poniponi.or.jp/project/wakuwaku

p.286, 287 https://www.ecommit.jp/

p.290 https://platform.coop/blog/a-thai-multi-
stakeholder-platform-coop/

公共とデザイン

公共とデザインは「多様なわたしたちによる公共」を目指し、企業・自治体・共同体と実験を共創するソーシャルイノベーション・スタジオです。住民との協働や生活者起点のリサーチ、実験やワークショップ等に基づく事業創出など、社会課題の当事者との協働からのプロジェクト創出に取り組んでいます。わたしたちは、ソーシャルイノベーションのためのデザインを通じて、社会課題の当事者が望ましさを描くことに軸足を起きながら、多様な他者としての行政や専門家が既存の社会構造・ルール・慣習などを見つめ直し、各人が価値観を上塗りしながら新しい活動が生み出されることを支援しています。

https://publicanddesign.studio/

川地真史（かわち まさふみ）

一般社団法人Deep Care Lab代表。Aalto大学CoDesign修士課程卒。フィンランドにて行政との協働やソーシャルイノベーションのためのデザイン研究を行う。現在は、エコロジー・未来倫理・人類学などを横断し、見えないものへの想像力やケア関係から生きる実感を探求。論考に「マルチスピーシーズとの協働デザインとケア」（『思想』岩波書店、2022年10月）。畑をやったり、仏様をつくったりしてます。狩猟免許を取りたい。

石塚理華（いしつか りか）

千葉大学工学部デザイン学科・同大学院卒。在学中にグラスゴー美術大学・ケルン応用科学大学に留学、国内外の大学にてサービスデザインを学ぶ。同大学院卒業後、新卒でリクルートHD（現 リクルート）に入社。その後、受託開発スタートアップの共同創業などを経て、多岐にわたる分野の体験設計やデジタルプロダクトのデザインに携わる。最近は、住民活動としてコミュニティコンポストを運営し発酵に勤しんだり、1歳の愛犬のブラッシングをさせていただく日々を送っている。

富樫重太（とがし しげた）

京都在住。立命館大学産業社会学部卒業後、株式会社Periodsを創業し、社会課題領域の事業立ち上げの仮説検証・コンサルティングに従事。2019年に株式会社issuesを共同創業。住民の困りごとを集め、政策づくりにつなげるサービス「issues」を開発。プラットフォーム運営や場づくりを通して、社会の仕組みと、個人の望みや活動の接続をマイペースに探究中。鴨の観察、藤子・F・不二雄、ランダムに知らない土地を歩くことなどが好き。

クリエイティブデモクラシー

「わたし」から社会を変える、
ソーシャルイノベーションのはじめかた

2023年10月15日　初版第1刷発行

著者　　　　一般社団法人 公共とデザイン
　　　　　　（石塚理華、川地真史、富樫重太）

発行人　　　上原哲郎
発行所　　　株式会社ビー・エヌ・エヌ
　　　　　　〒150-0022
　　　　　　東京都渋谷区恵比寿南一丁目20番6号
　　　　　　Fax：03-5725-1511
　　　　　　E-mail：info@bnn.co.jp
　　　　　　www.bnn.co.jp

印刷・製本　シナノ印刷株式会社

デザイン　　畑ユリエ
編集　　　　村田純一

©2023 Rika Ishitsuka, Masafumi Kawachi, Shigeta Togashi
ISBN978-4-8025-1254-1
Printed in Japan